KB145829

일곱 시선으로 들여다본
〈기생충〉의 미학

일곱 시선으로 들여다본 〈기생충〉의 미학

음식 디자인 감각 상징 혐오 영화사 젠더

초판 1쇄 인쇄 2021년 8월 10일
초판 1쇄 발행 2021년 8월 20일

지은이 아시아 미 탐험대
펴낸이 이영선
책임편집 김종훈

편집 이일규 김선정 김문정 김종훈 이민재 김영아 김연수 이현정 차소영
디자인 김회량 이보아
독자본부 김일신 정혜영 김민수 박정래 손미경 김동욱

펴낸곳 서해문집 | 출판등록 1989년 3월 16일(제406-2005-000047호)
주소 경기도 파주시 광인사길 217(파주출판도시)
전화 (031)955-7470 | 팩스 (031)955-7469
홈페이지 www.booksea.co.kr | 이메일 shmj21@hanmail.net

"이 연구는 아모레퍼시픽재단의 학술연구비 지원을 받아 수행되었습니다."

Asian beauty
탐색프로젝트

일곱 시선으로 들여다본

〈기생충〉의 미학

음식 디자인
감각 상징 혐오
영화사 젠더

아
시
아 미
 탐
 험
 대

서해문집

아시아의
미와
영화
〈기생충〉

아시아 미 탐험대는 지금까지 세 곳의 '오지'를 다녀왔다. 아름다움을 발견하는 작업을 굳이 오지 탐험으로 비유한 이유는 그만큼 앞선 이들의 발자국이 드물기 때문이다. 서구와 다른 아시아의 미는 분명히 존재해왔다. 하지만 아시아의 미가 무엇이라고 설명하기는 쉽지 않다. 아시아라는 지역 경계를 어떻게 구분지을지에 대한 논의도 다양하고, 아름다움에 대한 정의를 내리기도 지난한 작업이다. 아시아와 아름다움을 동시에 찾으려 한다면, 그 작업의 어려움은 배가될 수밖에 없다. 따라서 이 작업을 위해 모인 연구자들은 아시아의 미를 몇 문장으로 정의내리기보다는 심오한 그 세계로 파고들기로 결정했다.

아시아 미 탐험대의 첫 번째 소재는 '물'이었다. 물은 생명의 근원이자 사상의 바다다. 아시아인의 전통적 우주관이 들어 있는 음양오행론은 물론이고, 산수화와 건축 공간 그리고 농경문

화와 같은 일상에도 물은 스며들어 있다. 이러한 물을 통해 아시아의 미를 사유해보았고, 그 결과는 《물과 아시아 미》(미니멈출판사, 2017)라는 서적으로 귀결됐다. 두 번째 탐험의 대상은 사람이었다. 사람은 미를 즐기고 체험하는 주체이면서 미로 꾸며지는 대상이다. 인간의 아름다움은 육체나 정신으로 나타나기도 하고, 사랑과 같은 타인과의 관계에서 드러나기도 한다. 《아름다운 사람》(서해문집, 2018)은 인간의 아름다움을 유·불·선과 같은 아시아적 사유 방식 속에서 찾아보고, 영화나 미술 같은 예술, 고독과 수련 같은 행위에서도 발견했다. 세 번째 탐험은 아시아를 벗어나 서구로 향했다. 아시아를 하나의 지역 단위로 묶은 것은 내부의 요구보다는 외부의 시선이 먼저였다. 이러한 외부의 시선을 통해 발견해온 아시아의 아름다움은 무엇인지를 《밖에서 본 아시아, 美 미》(서해문집, 2020)로 파헤쳐보았다.

네 번째 탐험에 해당하는 이 책의 연구 대상은 봉준호 감독의 영화 〈기생충〉이다. 이전까지는 연구자별로 서로 다른 텍스트를 다루었으나, 이번에는 〈기생충〉이라는 하나의 텍스트를 미술사·건축미학·인류학·영화학·문학과 같은 다양한 접근 방식을 통해 분석하려고 시도했다. 그것이 가능한 이유는 영화가 '제7의 예술' 또는 '종합예술'이라 불리기 때문이다. 정확히

100년 전인 1911년 리초토 카누도Ricciotto Canudo는 음악·무용·시를 리듬예술로, 회화·조각·건축을 조형예술로 분류했다. 리듬예술에는 공연되고 읊는다는 시간 개념이 포함됐고, 조형예술에는 공간 개념이 들어갔다. 영화는 시공간 개념으로 분류된 기존의 여섯 가지 예술을 종합한다는 의미에서 '제7의 예술'이라 명명됐다. 이 책의 논의도 시각적 측면에 치우치지 않고, 회화·건축 그리고 음악에 이르기까지 영화가 가진 표현 능력을 최대한 살리며 종횡무진 펼쳐질 것이다.

프랑스의 뤼미에르 형제가 1895년 파리의 한 카페에서 처음 선보인 영화는 미국으로 건너가 할리우드라는 이름으로 대규모 산업화를 이룬다. 언어가 개입되지 않은 무성영화는 국경과 민족을 뛰어넘을 수 있는 미디어로 촉망받아 프롤레타리아 계급 간의 연대를 목표로 한 소련에서 수많은 영상 실험이 이루어지고 이론이 구축됐다. 이러한 영화 매체의 역사에서 아시아 영화는 일본 영화를 예외로 친다면 '제3의' 또는 '대안적'으로 불려왔다. 하지만 21세기를 전후해 아시아 영화는 급속도로 그 세력을 확장하고 있다. 현재 아시아의 영화산업은 북미와 유럽을 능가하는 규모를 자랑한다. 2019년 영화관 수입만을 놓고 볼 때 1위 미국과 2위 중국의 규모가 비슷하고, 3위는 일본, 4위는 한

국이 차지한다. 여기에 6위 인도까지 넣는다면 전 세계 영화산업의 중심은 아시아라고 할 만하다. 제작 편수를 따져도 인도가 1위이고, 그 뒤를 중국, 미국, 일본, 한국이 따른다.[1] 인구수를 고려한다면 한국의 영화산업 발달은 특히 유별나다. 이는 한국인의 1인당 영화 관람 횟수가 세계 최고라는 것으로 증명된다.[2]

〈기생충〉은 2019년 국내에서 1000만 관객 이상을 동원했고, 각종 국제영화제에서 수상함으로써 한국의 최신 문화를 대표하는 작품이 됐다. 영화는 공동예술이다. 대부분의 영화에는 적게는 수십 명, 많게는 수백에서 수천 명이 참여한다. 그럼에도 완성된 영화에 대한 평가는 감독 한 명으로 수렴된다. 여기에 영화의 미스터리한 매력이 존재한다. 이는 감독에 따라 연출 스타일이 다르기 때문이고, 바로 이것이 영화가 작가주의로서 연구의 대상이 된 까닭이다. 이 책에 실린 각각의 글은 봉준호 감독을 작가주의에 입각해서 논한다. 이를 위해서 〈기생충〉 이전에 그가 만들었던 작품도 논의의 대상에 포함한다.

〈기생충〉에서 드러나는 그의 연출 스타일뿐 아니라, 봉준호 감독이라는 개인이 체현하는 상징성 역시 강하다. 잘 알려져 있듯이 그의 외조부는 월북한 소설가 박태원이고, 부친은 〈대한뉴스〉로 유명한 국립영화제작소에서 일했다. 봉준호는 대학 졸

업 후 전두환 정권에 의해 설립된 한국영화아카데미에 입학한다. 그 후 충무로에서 조감독 수련을 하던 중 감독으로 데뷔했다. 그의 작품은 비평가에게 높은 평가를 받으면서 동시에 흥행에도 크게 성공했다. 〈괴물〉(2006)의 경우 1300만 명의 관객을 동원해 당시 한국 영화 최고 흥행 기록을 세웠다. 또한 그는 전 세계 영화계가 가지던 기존 관념을 파괴하는 역할을 하고 있다. 〈옥자〉(2017)는 온라인 스트리밍 서비스 회사인 넷플릭스Netflix의 투자를 받아 온라인과 더불어 극장에서 동시 개봉을 시도했다. 하지만 넷플릭스를 경쟁 상대로 여긴 영화관 측의 격렬한 반대에 부딪혀 주요 극장에서는 상영할 수 없었다. 또한 일부 국제영화제는 이 작품이 온라인 상영작이라는 이유로 선정을 꺼리기도 했다. 하지만 코로나 시대에 들어와 영화관과 국제영화제는 더 이상 넷플릭스를 적대시할 수 없게 됐다. 논쟁의 단초를 제공한 〈옥자〉는 영화사에 큰 족적을 남겼다. 〈기생충〉은 칸 국제영화제에서 황금종려상을, 아카데미 시상식에서 네 개 부문을 수상하는 쾌거를 올렸다. 영어가 아닌 자막이 달린 영화로는 최초로 아카데미 작품상을 수상했다는 기록은 두고두고 회자될 것이다. 봉준호는 한국인 최초로 2021년 베니스 국제영화제의 심사위원장에 위촉됐다. 그의 행보는 앞으로도 한국, 아

시아는 물론이고 전 세계 영화계를 바꾸어 나갈 것이다.

하지만 〈기생충〉이라는 제목에서 알 수 있듯이, 이 영화는 우리나라의 아름다운 풍경을 모은 관광 홍보 영상이 아니다. 오히려 한국 사회가 안고 있는 문제점을 과감하게 노출한다. 그럼에도 이 작품을 통해 아시아의 아름다움을 논하는 이유는 무엇일까? 뼈대를 훤히 드러낸 퐁피두 미술관이 아름다운 건축물로 판단되는 것처럼, 〈기생충〉 역시 외면의 묘사를 뛰어넘는 심오하고도 다층적인 아름다움을 찾아내는 기제로 활용될 수 있기 때문이다. 예술이라고 해서 아름다움만을 표현하는 것은 아니다. 역사를 되돌아보았을 때 많은 작가가 혐오감을 불러일으켜 눈살을 찌푸리게 하거나 직시하기조차 힘든 작품을 만들어 왔다. 〈기생충〉에도 분명 그러한 내용이나 장면이 들어 있다. 아리스토텔레스가 말했듯이, 혐오스러운 것이 사실적으로 모방 또는 재현됐을 때의 쾌감이 작품 창작의 근원이자 작품을 즐기는 이의 쾌락이 된다.[3] 예술에서 추함을 나타낸다는 것은 즉물적인 혐오감을 전달한다는 의미에 그치는 것이 아니라, 재현을 통한 미적 행위로 연결될 수 있는 것이다. 추함을 드러냄으로써 아름다움에 대한 우리의 감각을 환기하거나 아름다움 자체를 돋보이게 할 수도 있다. 따라서 예술 속에서 추함을 드러내는

행위는 우리가 희극뿐 아니라 비극을 즐기고, 선뿐 아니라 악을 이야기하는 것과 연결된다. 이 책에서 우리는 〈기생충〉의 즉물적으로 드러나는 이미지보다 재현 과정을 통해 드러나는 작가의 의도를 읽어내려고 노력할 것이다.

먼저 양세욱의 〈짜파구리의 영화 미학〉은 〈기생충〉에 등장하는 다양한 음식에 주목하고, 음식이 상징하는 것 그리고 그것을 먹는 행위를 사회문화적으로 살펴본다. 영화의 미학美學을 음식의 미학味學으로 풀어내는 것이다. 이 글은 한국어에서 '맛'과 '멋'이 어원을 공유하고 있고, 중국과 인도에서 미적 경험을 미각에 비유해왔다는 점을 들어, 미학美學과 미학味學의 연결성을 더욱 공고히 한다. 이러한 인식을 바탕으로 〈기생충〉의 중심에서 빠지지 않는 것이 음식을 먹는 행위이고, 부엌 공간임을 상기시킨다. 그리고 영화에 나오는 음식은 영화의 디테일을 더해줄 뿐 아니라, 이야기 전개에서도 고대 그리스 비극에 등장했던 '데우스 엑스 마키나deus ex machina', 즉 '기계로 움직이는 신'처럼 극적 전환에 도움을 주거나, 아니면 프루스트의 소설에 나오는 홍차 한 모금과 마들렌 조각이 서사에 변화를 가져오는 '마들렌 효과'와 같이 플롯의 주요 장치로 역할을 하고 있음을 알려준다. 특히 〈기생충〉이 인스턴트 음식인 짜파게티와 너구

리를 섞고 거기에 한우 채끝살을 얹은 짜파구리를 등장시켜 전 세계인의 주목을 끌었던 것처럼, 봉준호 감독의 외조부인 박태원 역시 그의 작품 〈성탄제聖誕祭〉에서 짜장면을 한국 소설 사상 '처음으로' 다루었음을 상기시켜, 이 글은 영화와 음식에 관한 논의를 더욱 흥미진진하게 이끌어 나간다.

　최경원의 〈무질서와 질서의 대비로 표현된 아름다움과 추함의 미학〉은 〈기생충〉에 묘사된 공간과 디자인에 주목한다. 기택 가족의 반지하와 박 사장의 대저택이 빈부 격차를 나타내고 있음은 이 영화를 본 사람이라면 가장 잘 알 수 있는 상징이다. 이 글은 이러한 빈부 격차가 저택 공간의 양적 차이를 넘어서 조형 예술의 미적 감각 차원에서 더욱 심화되고 있음을 찾아낸다. 박 사장이 사는 공간에는 직선적이고 기하학적인 디자인으로 가득하다. 즉 그곳은 질서정연하고 비례 법칙을 잘 따르는 미적 공간인 것이다. 반면 기택 가족이 사는 반지하 공간은 무질서하고 어떠한 법칙도 찾아내기 힘든 곳이다. 그렇다고 기택 가족의 공간을 단순히 미적이지 않다고 단정 짓지는 않는다. 대신 박 사장의 공간이 법칙과 질서의 고전적 아름다움을 표방한다면, 기택 가족의 공간은 자유분방한 바로크적 미의식을 나타낸다고 해석한다. 따라서 〈기생충〉은 '질서와 무질서'라는 조형예술 차

원의 대립적 미의식을 가지고 와서 계급론적 상징성에 덧씌운 작품이라는 것이다. 최경원의 글은 이러한 발견에 머물지 않고, 한국 상류층의 미니멀하고 개방적인 미의식이 영화에 잘 드러난다는 점을 지적하며, 그러한 '한국적' 미의식이 세계적인 추세에 앞서 있는지, 아니면 뒤처져 있는지를 비판적으로 따져볼 필요가 있다고 주장한다.

　김영훈의 〈영화 〈기생충〉에 나타난 감각적 디테일과 한국적 특수성〉은 앞선 양세욱의 미학味學과 최경원의 공간론을 더욱 다채로운 감각으로 확장하고, 이와 어우러진 한국적 미학美學을 찾아낸다. 이 글은 우선 후각에 초점을 맞춘다. 기택 가족이 공유하는 퀴퀴한 냄새는 박 사장 가족에게 옮겨가지 않는다. 이러한 '냄새의 계급학'은 결국 박 사장을 해치는 동인이 된다. 반지하에서 느끼는 밀폐성과 대저택이 주는 개방성은 체감과 연결되고, 가정부 문광이 복숭아털에 알레르기 반응을 보이는 장면은 촉각을 자극한다. 짜파구리에 얹힌 채끝살은 '미각의 계급화'를 나타낸다 할 수 있다. 또한 〈기생충〉이 청각을 자극하고 있음도 지적한다. 배경 음악은 '우아하면서 트로트 같은' 짜파구리처럼 뒤섞인 스타일로 관객의 귀에 전달된다. 게다가 이 작품이 '어둡고 희망찬 음악'으로 시작해 '밝고 절망적인 음악'

으로 끝난다는 것도 시나리오를 통해 발견해낸다. 음악을 가리키는 이와 같은 모순적 표현이 바로 이 영화가 드러내는 주제의식과 직결된다는 것은 두말할 필요가 없다. 이러한 모순은 기택 가족이 사기 행각을 벌이면서도 자신들의 존재 방식에 대한 도덕적 반성이 결여돼 있는 뒤틀림으로 연결된다.

이러한 뒤틀림은 영화 속 상징체계에도 해당한다. 장진성의 〈영화 〈기생충〉 속 '상징적인 것'의 의미와 역할〉은 영화 속에 발화되는 '상징적이다'라는 대사를 중심으로 논의를 전개한다. 영화의 초반에 등장하는 산수경석山水景石(수석 壽石)은 전통적으로 동아시아에서 군자의 인품이나 도덕성, 장수를 상징해 수집품으로 인기가 많다. 하지만 〈기생충〉에서 산수경석은 기존과 달리 재물운의 상징으로 나오고, 범행의 도구로 사용돼 불행을 의미하기도 한다. 이러한 기존 상징의 변화는 박 사장의 아들이 그린 그림에서도 반복된다. 그 그림은 무언가를 의미하는 듯 제시되다가 돌연히 큰 의미가 없는 쪽으로 변화한다. 이 글은 영화 속 상징의 변화를 찾아냄으로써 아름다움과 추함에는 불변의 경계가 없고 서로 변화 가능함을 강조한다.

아름다움과 추함에 경계가 없다는 인식은 최기숙의 〈영화 〈기생충〉과 혐오 감성〉에서의 혐오 감정 분석과 연결된다. 이

글은 〈기생충〉의 핵심 감성으로 혐오에 주목한다. 그리고 혐오 감정이 배우의 연기를 통해서 관객에게 전달되고 또한 우리 삶으로 이어지는 양태를 세세히 분석해 나간다.

강태웅의 〈대저택의 하녀들과 기생충 가족〉은 〈기생충〉을 영화사映畫史에 위치시킨다. 이 글은 〈기생충〉의 이야기 틀을 하녀 이야기에서 찾는다. 대저택에 들어간 하녀가 자신과 신분이 다른 주인 가족과 부닥치는 하녀 이야기가 〈기생충〉에 영향을 끼치고 있다는 것이다. 하지만 〈기생충〉에서는 하녀라는 개인보다 가족 전부가 피고용인으로 일하며, 주인 가족과 대립하는 구조로 변했다. 즉 〈기생충〉은 개인이 아니라 가족 이야기라는 점에서 서구인에게 아시아적으로 받아들여졌다고 이 글은 주장한다. 아시아는 서구와 달리 가족주의적으로 여겨지고, 이러한 인식은 아시아 영화를 바라보는 서구인의 선호도에 크게 작용하고 있음을, 동시대의 다른 영화와 〈기생충〉을 비교해 찾아낸다.

이어지는 김현미의 〈영화 〈기생충〉의 여성은 어떻게 '선'을 넘는가: 계급주의의 불안과 젠더〉는 여성에 주목한다. 〈기생충〉에서 그려지는 남성은 한국 자본주의와 밀접하게 결부된 모습이다. 남성 사이에는 계급의 위계가 확연하고 넘어설 수 없는

경계가 존재한다. 반면 여성의 경우 남성과 달리 이러한 경계를 뛰어넘는다. 그러한 경계 넘기를 이 글은 '선을 넘는다'고 표현한다. 남성 중심주의와 계급주의가 가져오는 파멸적 방향성은 경계를 뛰어넘을 수 있는 여성에 의해 바뀔 수 있음을 이 글은 내비친다.

아시아 미 탐험대는 봉준호 감독의 영화 〈기생충〉이라는 하나의 텍스트를 중심으로 이상의 일곱 가지 다른 접근을 시도했다. 〈기생충〉이 보여주는 화면은 즉물적인 아름다움과 그다지 직결되지는 않는다. 반지하와 대저택으로 대표되듯이, 영화가 다루는 현실은 'K자형' 경제라고 불리는, 양극화가 심화돼 상류층에 '기생'해 살아 나가는 가족을 소재로 하여 한국 사회의 계급적 문제를 드러낸다. 하지만 영화뿐 아니라 인류의 고전이라 불리는 대부분의 작품이 그 나라, 그 시대의 행복과 즐거움보다는 고충과 고민을 그려내고 있다. 분석의 대상이 돼야 할 것은 현실이 아니라, 봉준호 감독이라는 작가를 통해서 현실이 어떻게 스크린에서 재현되는가 하는 점이다. 계급 문제, 여기서 빚어지는 혐오감은 음식과 건축 그리고 음악과 상징을 통해 〈기생충〉이라는 하나의 작품 속에 압축돼 관객에게 전달된다. 이 영화는 어찌 보면 한국 관객만이 이해할 수 있을 것 같은 '향토색'

짙은 작품이지만, 재현 과정을 통해 세계인이 공명하고 감동하며 카타르시스를 느끼는 작품으로 탄생했다. 재현의 힘을 통해 한국 문화 그리고 아시아 문화가 세계에 그 존재감을 알린 것이다. 이 책을 통해 아시아의 미를 이해하는 새로운 시각이 전달됐으면 좋겠고, 나아가 아시아의 미에 한 발자국 다가가는 계기가 되길 바란다.

짜파구리의
영화 미학[1]

〈기생충〉의 음식

〈기생충〉에서 등장인물들은 쉼 없이 먹고 마신다. 소찬으로 차린 집밥에서 피자와 기사식당 외식으로 이어지는 상차림, 소주와 맥주에서 양주에 이르는 주류의 변화를 보여주는 영화는 짜파구리 장면에서 극적인 전환을 맞는다. 미디엄 웰던으로 구운 한우 채끝살을 얹은 이 짜파구리는 화제의 중심이었다. 이튿날 '트라우마 극복 케이크'가 등장하는 가든파티에서의 파국에 이어 냉장고에서 음식을 훔치는 장면으로 영화는 마무리된다. 이처럼 〈기생충〉은 다양한 음식의 향연이 펼쳐지는 영화다.

한 생명체가 다른 생명체와 관계를 맺을 때 쌍방이 이득을 취하면 공생, 일방만 이득을 취하면 기생이다. 이득을 취하는 생명체가 기생충(parasite), 손해를 보는 생명체가 숙주(host, 봉준호의 전

작 〈괴물〉의 영어명이기도 하다)다. 기생충이 숙주로부터 탐하는 것은 생존을 위한 음식이다. '기생충'을 제목으로 삼고 이름에도 '기'와 '충'이 들어가는 일가족을 중심으로 먹으려는 자와 먹히는 자의 대결. 음식을 두고 벌이는 프레카리아트precariat (신자유주의 체제에서 불안정한 고용 상황에 내몰린 비정규직과 실업자를 아우르는 말) 사이의 혈투를 그린 영화에 음식이 쉼 없이 등장하는 일은 자연스럽다.

대칭을 이루는 두 가족과 또 다른 기이한 가족의 동거와 파국을 그린 희비극 〈기생충〉은 해독을 기다리는 상징들의 향연이자 여백으로 충만한 우화다. 〈기생충〉에서 음식의 역할과 위상은 다양하지만, 어느 하나 단순한 소품이나 배경에 머무는 것이 없다. 계급과 가족의 우화이자, 공간과 욕망의 우화인 〈기생충〉에서 음식은 가진 자와 못가진 자 사이의 갈등과 대립을 보여주는 중요한 소재이자 사건을 매개하는 플롯이며, 영화의 주제 의식이 드러나는 메타포이기도 하다.

짜파구리를 중심으로 〈기생충〉에 등장하는 음식이 영화의 플롯과 미학에서 차지하는 역할과 의미를 살피고, 나아가 음식의 미각이 어떻게 영화의 미학으로 실현되는지를 분석해 〈기생충〉이 '1인치의 장벽'을 넘어 세계의 관객에게 호소력을 가질 수 있었던 이유를 설명하고자 한다.

음식의 플롯

치킨과 대만 카스텔라 사업에 연달아 실패한 뒤 실업자가 된 전원 백수 가족의 가장 기택(송강호 분)이 초록색 곰팡이 부분을 뜯어내고 식빵을 먹는 장면으로 영화는 시작된다. 기우(최우식 분)와 기정(박소담 분)은 휴대전화 와이파이에 접속하려 애쓰는 중이다.

기우는 슈퍼 앞에서 과자 안주를 곁들인 소주를 민혁(박서준 분)과 함께 마시다가 그에게 과외를 소개받는다. 과외 소개를 계기로 서로 다른 세계에 속하는 기택 가족과 동익(이선균 분) 가족의 만남이 이루어진다. 기정, 기택, 충숙(장혜진 분)까지 차례로 전원 취업의 꿈을 실현한 가족의 살림살이 변화는 보잘것없는 밥상에서 양송이를 곁들인 쇠고기구이로 이어지는 상차림의 변화, 피자 가게와 기사식당에서의 외식 그리고 저가 맥주에서 고급 맥주와 양주로 이어지는 주류의 변화를 통해 표현된다. 한편 이들 가족이 먹는 피자에 뿌려진 붉은 핫소스는 결핵 환자로 오인된 문광(이정은 분)을 몰아내는 각혈의 증거가 되고, 가든파티에서 '트라우마 극복 케이크'에 뿌려지는 피를 예고한다.

〈기생충〉은 소찬일망정 자신의 노동으로 벌어먹던 일가족이

자신들보다 처지가 더 딱한 다른 가족을 몰아내고 부잣집의 음식을 독차지하려다 파국을 맞는 이야기다. 반지하 벽에 걸린 이 가족의 가훈은 '안분지족安分知足'이다.

한편 동익 가족이 마시는 빙하퇴적층에서 취수한다는 노르웨이산 생수, 매실액이나 한방차 등의 건강 음료 그리고 참담한 비극으로 이어지고 마는 가든파티에서 반지하 가족과 극적 대비를 이루는 상류 사회의 문화 코드를 읽을 수 있다. 가족을 위해 오랫동안 일해온 문광은 동익에게 갈비찜을 잘하는 여자로 기억되고, 기택 가족에게는 몰아내야 할, 심한 복숭아털 알레르기를 앓는 여자로 각인된다. 복숭아는 전통적으로 장수와 벽사辟邪를 상징하는 선계仙界의 과일이지만, 훔친 와이파이와 훔친 명문대학 재학증명서에 이어 등장하는 훔친 복숭아는 문광을 내모는 수단이자 세 가족의 파멸을 불러오는 재앙의 빌미가 되고 만다.

기택과 마찬가지로 대만 왕수이 카스텔라(몇 해 전에 실제로 유행했던 브랜드명은 '단수이淡水 대왕카스테라') 사업에 실패한 근세(박명훈 분)를 문광이 팔에 안고 젖병에 담은 미음과 바나나를 먹이는 장면은 둘 사이의 전도된 성 역할을 암시한다. 또 다송(정현준 분)이 한밤중에 냉장고에서 꺼내 먹는 케이크는 2층에서 내려온 다송과 굶주린 배를 채우기 위해 지하실에서 기어 올라온 근세를 매

복숭아는 전통적으로 장수와 벽사의 선과仙果지만, 기
정이 훔친 복숭아는 문광을 내모는 수단이자
세 가족의 파멸을 불러오는 재앙의 빌미가 된다.

개하고, 이 귀신 사건에서 비롯된 트라우마를 극복하기 위한 가
든파티에서 다시 등장하는 케이크는 마침내 세 가족을 걷잡을
수 없는 비극으로 내몰고 만다.

　빈집에서 전원 취업의 성취를 자축하며 양주 파티를 벌이는
기택 가족이 고급 양주를 섞어 마시고 개 육포를 안주로 먹는
장면은 이들의 취향을 드러낸다. 파티가 무르익어 갈 무렵 울리
는 초인종 소리와 함께 극적 전환을 맞는 영화는 짜파구리가 끓
여지는 8분 동안 진행된 기택 가족과 근세 가족의 혈투 그리고
이튿날 '트라우마 극복 케이크'가 등장하는 가든파티에 이르러
파국에 이른다. 자취도 없이 지하실에 숨어든 기택이 말라붙은

연교와 충숙이 짜파구리를 마주하고 나누는 대화에 등장하는 케이크는
2층에서 내려오는 다송과 지하실에서 올라온 근세를 매개하고,
가든파티의 파국으로 이어진다.

연어 캔을 긁어 먹고, 근세가 그러했듯 야음을 틈타 지하실 계단을 기어 올라와서 냉장고 속 음식을 훔치는 장면이 모스부호로 아들 기우에게 편지를 쓰는 장면과 오버랩되면서 영화는 마무리된다.

게임 체인저, 짜파구리

"안녕하세요오?"

전반부에서 인물과 공간을 스케치하듯 숨 가쁘게 전개되던 영화는 초인종이 울리고 폭우 속에서 인터폰을 통해 들려오는 문광의 섬뜩한 음성과 함께 극적인 반전을 맞는다. 문광의 방문으로 부엌에서 지하로 이어지는 검은 지옥문이 열리고, 마침내 영화의 전체 구도가 드러난다. 영화가 정확히 반환점을 도는 무렵이다.

"아줌마! 저기, 짜파구리 할 줄 아시죠? (…) 집에 한우 채끝살두 있으니까, 그것두 넣으시구."

잠시 뒤 이번에는 연교(조여정 분)의 전화가 오고, 혈투를 벌이던 두 가족은 주인 가족이 도착하기까지 남은 8분 동안 폭주

를 이어간다. 대혼란의 한가운데서 충숙은 휴대전화로 조리법을 검색하면서 가스불에 물을 올리고 라면 두 봉지를 뜯고 라면 수프를 종류별로 나열한 뒤 채끝살을 썰어 팬에 볶는다. 그리고 계단을 올라오는 동익 가족의 발소리와 동시에 짜파구리가 완성된다. 양주 파티를 벌이며 의기양양하던 기택 가족은 사람과 맞닥뜨린 바퀴벌레처럼 탁자 밑으로 숨어들고, 한참 뒤 폭우를 뚫고 끝없이 이어지는 계단을 내려와 이재민의 처지로 전락한다. 이렇게 초인종에 이어지는 짜파구리 장면은 영화에서 '게임 체인저'이자 '티핑 포인트'다.

일본 오사카 이케다시 인스턴트라면박물관에 본부를 둔 세계인스턴트라면협회(World Instant Noodles Association)의 자료에 따르면, 한국은 통계 작성 이래 줄곧 1인당 라면 소비량에서 세계 1위 자리를 지키고 있다. 중국의 라멘拉麵에서 유래한 일본식 퓨전 국수에서 패스트푸드로 발전한 라면은 세계 최대의 면류 문화권인 동아시아를 공간 배경으로, 근현대를 시간 배경으로 삼아 탄생한 음식이지만, 라면의 인기는 이미 세계적 현상이다. 지역 음식의 세계화, 세계 음식의 퓨전화, 패스트푸드의 일상화, 면 음식의 보편화는 지난 세기부터 이어지는 메가트렌드다. 이런 트렌드의 교차점에 자리한 음식이 라면이다. 10여 년 전부

터 조리법이 입소문에 오르다 한 예능을 통해 빠르게 유명세를 타게 된 짜파구리는 〈기생충〉과 함께 '메뉴 따라 하기'가 세계적으로 유행하면서 라면 시장의 판도를 재편했고, 아카데미 시상식 수상을 축하하는 청와대 오찬에까지 메뉴로 올랐다.

짜장면과 우동을 재현한 두 종류의 인스턴트 라면을 뒤섞고 한우 채끝살을 얹은 짜파구리 한 그릇은 한 집 안에서 뒤엉킨 기택과 근세 가족 그리고 그 위에 위태롭게 얹힌 동익 가족의 처지를 암시한다. 한국 관객에게는 유머를, 해외 관객에게는 호기심을 유발하는 이 혼성의 음식은 이름조차 세 언어(중국어·이탈리아어·한국어)가 뒤섞여 있다. 색채는 사라지고 질감과 콘트라스트만 또렷한 흑백판에서 짜파구리의 인상은 더욱 강렬하다.

한우 채끝살을 얹은 짜파구리는 라면류의 최대 미덕인 조리의 간편함과 유연성을 보여주는 음식이면서, 동시에 문화 잡식성(cultural omnovorousness)의 한 사례이기도 하다. 20세기 후반 발생한 사회 변화에 따라 엘리트 계층은 이전의 틀에 박힌 위계적이고 좀비적인 소비가 아닌, 문화 취향의 유연성을 보이고 있다는 것이 이 용어를 제안한 영국의 사회학자 피터슨의 주장이다.[2]

짜파구리 한 그릇을 중심으로 펼쳐지는 부엌 세트와 조명, 분장과 카메라워크는 '봉테일'이라는 애칭으로 불리는 봉준호 스

타일의 디테일과 미장센의 한 전형을 보여준다. 〈기생충〉은 공간 자체가 미장센이라는 봉준호의 지론을 충실하게 반영한 영화다. 〈기생충〉은 "이야기와 공간이 정확하게 일치하는 영화를 만들었을 때 도달할 수 있는 최고의 순간"을 보여준다.[3] 흑갈색은 푸른빛의 반지하와 대조를 이루는 2층 저택의 기본 색조다. 부엌 인테리어와 식탁, 의자와 조명에서 배우의 화장과 머리모양, 의상을 거쳐 거실과 계단에 걸린 박승모 작가의 설치미술, 심지어 반려견까지 흑갈색으로 일관한다. 흑갈색 톤으로 맞춤한 부엌과 식탁에 놓인 흑갈색 짜파구리 한 그릇을 연교가 비우는 동안 진행되는 대화를 통해 비로소 영화의 전체 구도가 드러나고 동시에 대단원으로의 질주가 시작된다.

봉준호의 영화에서 거듭 등장하는 장면들이 있다. 기택 가족이 소파 밑에 갇힌 채로 동익 부부의 부부관계를 엿듣는 장면이 옷장에 갇힌 채 마더(김혜자 분)가 진태(진구 분)의 성행위 장면을 엿듣는 〈마더〉(2009)를 떠올리게 하듯, 짜파구리 장면은 바퀴벌레를 갈아 만든 단백질 블록으로 연명하던 기차 꼬리칸의 젊은 지도자 커티스(크리스 에번스 분)가 기차의 심장인 엔진칸을 장악하고 난 뒤 와인을 곁들인 스테이크를 앞에 두고 윌포드(에드 해리스 분)와 대화를 나누는 〈설국열차〉(2013)의 대단원을 연상시킨

다. 이 대화를 통해 길리엄(존 허트 분)의 본색과 17년 동안 눈을 뜷고 달리는 기차의 전모가 드러나듯, 동익의 '선'을 넘은 발언은 기택에게 그동안의 수모를 일깨우고 다음 날의 돌발적 살인을 예고한다.

다송의 지난 생일 때 케이크와 귀신을 둘러싸고 벌어졌던 한바탕 소동의 내막을 드러내기에 식탁만 한 공간은 없다. 사람들은 음식을 마주한 식탁에서 솔직해지기 마련이다. 같이 밥을 먹는 행위는 두 사람을 물리적으로 가깝게 만들 뿐 아니라 정서적으로도 하나로 묶어준다. 프랑스의 사회학자이자 작가인 장클로드 코프만[4]은 "식탁에서 관계가 형성된다. 식탁에서는 그들의 현재 상태도 드러난다. 식사는 한 쌍이 얼마나 잘 지내는지를 보여주는 척도와도 같다"라고 말한다.[5]

짜파구리는 처음 다송을 위해 차려졌지만 동익을 거쳐서 결국 짜파구리를 먹는 사람은 연교다. 연교는 마주 앉은 충숙과 짜파구리를 나누지 않는다. 연교는 크기가 과장된 흰 그릇에 담긴 2인분의 짜파구리를 혼자서 다 비운다. 친구를 뜻하는 컴패니언 companion의 어원이 가지는 뜻은 '같은 빵을 나누는 사람'이다. 한국어 식구食口도 '밥을 나누는 사람'이라는 의미다. 짜파구리를 나누지 않는 연교와 충숙은 친구도 식구도 될 수 없다.

여덟 개였던 식탁 의자는
이 장면에서 열 개로 바뀌고,
가든파티 장면에서는 다시 여덟 개로 돌아온다.

짜파구리 장면이 펼쳐지는 부엌은 교차 편집으로 보여주는 거실 탁자 밑에서 그리고 지하에서 한창 벌어지고 있는 참혹한 실상으로부터 격리돼 위안 음식(comfort food)으로 거짓 위안을 제공하는 우화적 공간이기도 하다. 대개의 가정이 그러하듯 영화에서 가장 공을 들인 공간이자 사건들의 중심에 있는 공간은 부엌이다. 영화에서 부엌은 지하의 근세 가족과 반지하의 기택 가족이 지상의 동익 가족과 만나고 대립하는 접점이기도 하다.

그런 의미에서 식탁의 의자 수는 상징적이다. 영화의 전반부에서 부엌에 놓인 엄청 큰 식탁에는 네 식구 가정에 지나치리만큼 많은 여덟 개의 의자가 놓여 있었다. 가족은 넷이지만 식구

는 기택 가족까지 여덟이라는 의미다(〈기생충〉의 프랑스어판 포스터에서 나뭇가지에 매달린 복숭아도 여덟 개다). 지하실의 존재와 사건의 내막이 드러나는 짜파구리 장면에서 의자는 열 개로 바뀐다. 지하실 식구까지 둘이 늘어 열 명이 됐기 때문이다. 그리고 영화의 대단원에서 근세가 지하실 계단을 뛰어올라와 기우를 산수경석으로 내려친 뒤 부엌에서 식칼을 뽑아드는 장면에서 의자는 다시 여덟 개로 돌아온다.

'데우스 엑스 마키나'와 '마들렌 효과'

봉준호는 장르를 거부하는 감독이다. "봉준호의 영화는 장르를 차용해서 시작하고, 그 장르를 배신하면서 끝난다."[6] 그런 의미에서 봉준호의 영화는 "목적지를 거짓으로 알려주는 버스"[7]와도 같다. 1930년대에 불확실성을 줄이고 안정적인 수요를 창출해야 했던 할리우드의 주요 영화사들이 누적된 경험과 공식에 따라 제작한 관습적인 영화가 장르 영화다. 장르 문법의 거부는 창조적 영화의 불가피한 선택이다. 봉준호는 다양한 영화 언어

의 혼성을 통해 제3의 장르인 우화로서의 영화를 쉼 없이 선보이고 있다. 그리고 우화와 지금－여기 현실 사이의 간극은 봉준호 스타일의 디테일을 통해 메워진다.

가령 근세는 유형화를 거부하는 기괴한 인물이지만, 카스텔라 사업에 실패한 뒤 빚쟁이들에게 쫓겨 지하실에서 4년 3개월 17일째 숨어 있는, 사법고시가 폐지됐는지도 모르고 시험을 준비하는, 세 살 많은 여자와 살고 있는 45세의 남자라는 디테일을 통해 생생한 현실 속 인물로 되살아난다. 충숙이 근세를 제압하는 장면에서도 디테일이 힘을 발휘한다. 이 의외의 상황을 납득시키기 위해 충숙이 남편의 엉덩이를 걸어차고 손목을 비트는 장면을 거듭 보여준다. 성남시청 소속 해머던지기 선수였던 충숙이 전국 종별 육상경기 선수권대회에서 딴 은메달이 벽에 걸리고, 술 파티에서 해머를 던지고, 가든파티 준비를 위해 혼자 탁자를 나르는 장면도 마찬가지다. 기택의 마지막 편지에 조차 "니 엄마야 뭐, 심하게 건강할 테고"라는 대사가 등장한다. 디테일이 강하기 때문에 생겨나는 해석의 여지와 여백이야말로 봉준호가 창조해낸 영화 세계의 매력이다.

이처럼 디테일이 강하기 때문에 생겨나는 여백과 해석의 여지야말로 봉준호가 창조해낸 영화 세계의 매력이다. 때로 작은

것들이 큰 것보다 본질을 더 잘 드러낸다. 영화의 신과 악마는 디테일 안에서 서로 다투고 있는지도 모른다.

〈기생충〉에서 음식은 이런 디테일의 핵심 목록이자 데우스 엑스 마키나deus ex machina(기계로부터의 신)의 역할을 대리하는 플롯 장치다. 데우스 엑스 마키나는 고대 그리스 비극에서 해결이 어려울 정도로 뒤틀린 문제를 파국 직전에 대명大命에 의해 해결하기 위해 무대 꼭대기에서 기계 장치를 타고 내려오는 신을 말한다.

모든 스토리텔링은 "모의 비행 장치처럼 우리가 현실에서 맞닥뜨리는 것과 똑같은 문제를 극한 상황으로 시뮬레이션"하는 장치다.[8] 스토리텔링이 시뮬레이터로서의 역할을 온전히 수행하기 위해서는 '극한 상황'을 빚기 위한 우연과 비약이 불가피하다. 민혁의 갑작스러운 방문으로 오수생인 기우가 과외를 시작하고, 주인조차 모르는 지하 벙커에 굶주린 한 사내가 4년 넘게 살고 있고, 기택 가족이 양주 파티를 벌인 날 기록적인 폭우가 쏟아져 캠핑을 떠난 동익 가족이 예고 없이 돌아오는 등 겹겹의 우연과 비약이 없었다면 〈기생충〉은 부실한 시뮬레이터에 그치고 말았을 것이다. 우연과 비약을 통해 극적 효과를 이끌어내기 위한 장치인 데우스 엑스 마키나의 순기능과 역기능은 오

랜 논쟁의 대상이지만, 현대의 관객은 대체로 이를 거부한다.

플롯 장치로서의 음식의 역할은 '20세기 최대의 문학적 사건'으로 기록되는 프루스트의 《잃어버린 시간을 찾아서》에 등장하는 마들렌 효과에서 극적으로 제시된다. 어느 겨울날, 집에 돌아온 주인공이 추위하는 걸 본 어머니는 평소 습관과 달리 홍차를 마시지 않겠느냐고 제안하고, 프티트 마들렌Petite Madeleine이라는 짧고 통통한 과자를 사 오게 한다.

침울했던 하루와 서글픈 내일에 대한 전망으로 마음이 울적해진 나는 마들렌 조각이 녹아든 홍차 한 숟가락을 기계적으로 입술로 가져갔다. 그런데 과자 조각이 섞인 홍차 한 모금이 내 입천장에 닿는 순간, 나는 깜짝 놀라 내 몸속에서 뭔가 특별한 일이 일어나고 있다는 사실에 주목했다. 이유를 알 수 없는 어떤 감미로운 기쁨이 나를 사로잡으며 고립시켰다.[9]

마들렌 조각이 섞인 홍차 한 모금이 입천장에 닿는 우연한 계기를 통해 소설의 서사는 이전과 다른 양상으로 변한다. 소설의 비유를 빌리자면, 물을 가득 담은 도자기 그릇에 작은 종잇조각들을 적시면 그때까지 형체가 없던 그것들이 물속에 잠기자마

자 곧 펴지듯이, 미각은 잊힌 과거의 기억을 복원하고 잃어버린 시간을 찾아 떠나는 실마리가 된다. 과거는 우리 지성의 영역 밖에, 우리가 전혀 생각하지 못한 대상이나 감각 안에 숨어 있어서 죽기 전에 이를 만나거나 만나지 못하는 것은 순전히 우연에 달렸다고 프루스트는 말한다.

아이러니의 미학과 '역逆카타르시스'

세 가족이 서로의 '선'을 넘으면서 파국을 맞는 영화 〈기생충〉은 아이러니의 미학을 구현한 우화다. 영화에는 '계획'이라는 말이 스무 번 넘게 반복되지만, 기택 가족에게 계획은 실패의 동의어다. '선을 지킨다'의 다른 표현인 '안분지족'이라는 가훈을 망각하고 기택 가족이 세운 일생일대의 계획은 결국 파멸로 이어진다. 장수와 벽사의 선과인 복숭아가 재앙의 빌미가 되듯, 행운을 가져다준다던 산수경석은 기우의 머리를 내려치는 데 쓰이고 기택 가족의 삶을 붕괴시킨다. 피자 박스를 접으며 생계를 유지하던 가족은 훔쳐 사용하던 와이파이마저 가로막히자 데이

터 무제한의 삶을 꿈꾸지만, 결국 원시적인 모스부호로 가망 없
는 신호를 발신하고 예전 피자 가게의 전단지를 뿌리는 처지로
돌아온다. 근세를 보고 "이런 데서도 살면 또 살아지나?"라던
기택은 배턴 터치하듯 자신이 그 지하실에 갇힌다. 이처럼 기택
가족에게 실패하지 않는 계획은 결국 무계획뿐임이 드러난다.

계획대로 되지 않는 이들은 기택 가족만이 아니다. 짜파구리
와 달리 어느 누구의 삶에도 조리법은 없다. 민혁은 믿을 만한 기
우에게 다혜(정지소 분)를 맡기지만 둘은 금세 연인 관계로 발전한
다. 불량 박스로 큰소리를 치던 피자시대 사장은 기택 가족을 손
님으로 맞고 폭우로 인해 기택 가족과 같은 이재민의 처지로 전
락한다. 다송의 트라우마 치료를 위해 계획한 캠핑은 폭우로 취
소돼 참극의 빌미가 되고, 전화위복이라던 가든파티와 트라우마
극복 케이크는 돌이킬 수 없는 트라우마 자체가 된다. 동익 가족
은 낯선 이를 경계하고 '믿음의 벨트'로 가족의 안위를 지키려 하
지만 '민혁-기우-기정-기택-충숙'으로 이어지는 '믿음의 벨트'는
결국 '배반의 벨트'였음이 드러나고, 끝내 자신들이 살았던 저택
지하실의 존재와 비극의 원인마저 모른 채 비극을 맞는다.

〈기생충〉은 그리스 고전 비극의 아이러니 구조와 플롯을 차
용하되, 이를 뒤집는 영화이기도 하다. 그리스 고전 비극에서

출생부터 범인凡人과 구별되는 영웅은 자신에게 주어진 신탁을 비껴가려 몸부림을 치지만, 결국 운명 속으로 걸어 들어가 파멸한다. 그리고 이를 지켜보는 청중은 카타르시스를 느낀다. 〈기생충〉에서 그리스 고전 비극의 영웅은 반지하 가족이라는 반영웅(anti-hero)으로, 신탁은 계획으로 자리바꿈을 한다. 눈을 가린 영화 포스터가 암시하듯, 저마다 비범한 능력이 있지만 결국 관객과 크게 다를 것 없는 반지하 가족은 우연한 계기로 자신들의 처지를 바꾸려는 계획을 세우지만, 이 계획은 결국 그들을 파멸로 이끈다. 그리고 이를 지켜보는 청중은 '역逆카타르시스'라고 할 만한 감정을 경험한다. 주제곡의 제목처럼 영화를 보고 난 관객에게 '소주 한잔'을 생각나게 만드는 심란함의 정체는 이처럼 그리스 고전 비극의 아이러니 구조를 차용하되, 이를 뒤집어서 생겨나는 역카타르시스인 셈이다.

〈기생충〉에서 영화의 시작부터 끝까지 쉼 없이 등장하는 짜파구리를 비롯한 음식은 우연과 비약이 스토리에 미치는 양가적 영향과 모순을 상쇄하는 플롯 장치의 하나다. 《잃어버린 시간을 찾아서》에서 마들렌 조각이 섞인 홍차 한 모금이 입천장에 닿는 우연한 계기가 콩브레 근방의 마을과 정원을 부르듯, 〈기생충〉에서 붉은 핫소스는 각혈과 케이크 위의 선혈을, 복숭아는

알레르기를, 짜파구리는 케이크를, 케이크는 다시 귀신과 가든 파티의 파국을 부른다.

음식 영화의 계보와 〈기생충〉

영화에서 음식은 매력적인 소재다. 영화는 때로 음식으로 기억된다. '라멘 웨스턴'을 표방한 이타미 주조의 〈담뽀뽀〉(1986)나 60회 아카데미 시상식 외국어영화상을 수상한 덴마크 출신 가브리엘 악셀의 〈바베트의 만찬〉(1987), 대만 출신 이안의 〈음식남녀〉(1994), 애니메이션 〈라따뚜이〉(2007), 모리 준이치의 〈리틀 포레스트: 여름과 가을〉(2015)과 〈리틀 포레스트 2: 겨울과 봄〉(2015) 등이 고전적 사례다. 한국 영화에서도 최초의 음식 영화로 꼽을 만한 이규웅의 〈역전 중국집〉(1966)이나 베를린 국제영화제 파노라마 부문에 초청받은 박철수의 〈301·302〉(1995)를 거쳐 허영만의 만화를 각색한 전윤수의 〈식객〉(2007), "음식과 영화를 매개로 세계 곳곳의 다양한 삶의 모습과 문화를 이해하고 서로 소통하고자 하는 축제"를 표방하며 지난해 6회째를 맞은 서울국제음식영화제의 개막작인 박혜령의 〈밥정〉(2020)으

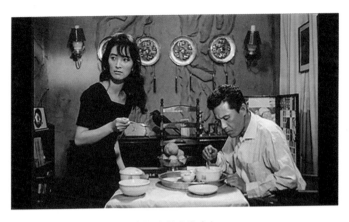

영화 〈하녀〉의 한 장면.
물, 사이다, 맥주, 양주, 독약, 밥, 닭, 닭고기, 계란, 동동주, 인삼, 인삼탕, 떡, 식혜 등
음식이라는 플롯 장치가 없었더라면 하녀 3부작의 풍성함은 반감됐을 것이다.

로 이어지는 긴 계보를 나열할 수 있다(〈밥정〉의 주인공은 얼마 전에 작고한 '방랑 식객' 임지호다).

이 계보에서 〈하녀〉(1960), 〈화녀〉(1971), 〈화녀82〉(1982)를 아우르는 김기영의 '하녀 3부작'의 위상은 각별하다. 봉준호는 기회마다 김기영에 대한 경의를 표했다. 〈플란다스의 개〉를 개봉한 이듬해인 2001년 월간 《키노》가 주최한 신년 좌담회에서 봉준호는 "한국의 영화감독들 중에서는 김기영을 가장 좋아한다며 그의 영화 비디오테이프를 무려 10개 이상 가지고 있다"[10]

라고 말했다. 또 2020년 칸영화제에서 황금종려상을 수상한 직후 공식 기자회견에서 "제가 어느 날 갑자기 한국에서 혼자 영화를 만든 게 아니라 역사 속에서 김기영처럼 많은 위대한 감독들이 있었다"라고 말했다. 봉준호의 영화 인생 내내 김기영이 함께 했음을 알 수 있다.

하녀 3부작은 〈기생충〉의 기묘한 세계로 들어가는 비밀 열쇠다. 〈기생충〉은 영화의 기법부터 세계관에 이르기까지 오마주라는 표현만으로는 부족한, 하녀 3부작의 깊은 영향 속에서 다듬어진 영화. 기생하는 자가 결국 숙주를 파괴한다는 시나리오의 기본 골격, 지하실에서 2층까지 계단을 중심으로 이어지는 공간 구성(〈하녀〉에는 지하실이 없지만, 〈화녀〉와 〈화녀82〉에는 안주인이 생계를 위해 닭을 치는 거대한 지하 공간이 있다), 그 공간을 장식하는 상징적인 오브제들, 색채감과 블랙 유머까지 그러하다. 무엇보다 하녀 3부작에는 많은 음식이 등장하고, 인물들은 쉼 없이 먹고 마신다. 음식이라는 플롯 장치가 없었다면 〈기생충〉과 마찬가지로 하녀 3부작의 풍성함은 반감됐을 것이다.

한때 비건(완전 채식주의자)을 자처한 봉준호의 음식에 대한 예민한 감각이 드러나는 영화는 〈기생충〉이 처음은 아니다. 20년 뒤 영화사를 다시 쓰는 젊은 감독의 재기발랄한 데뷔작 〈플란다

스의 개〉(2000)에서부터 그러하다. 라면, 뻥튀기, 배처럼 일상의 풍경에 묻힐 법한 음식은 제외하더라도 죽은 개로 끓이는 보신 탕이나 결정적 장면에 두 차례 등장하는 무말랭이의 의미와 상징은 가볍지 않다. 〈괴물〉(2006)은 대상을 가리지 않고 먹어치우는 한강 괴물로 상징되는 자본주의적 탐욕을 그린 영화이고, 〈설국열차〉(2013)에서 꼬리칸과 머리칸은 결정적으로 음식으로 구별되며, 〈옥자〉(2017)는 유전자 조작과 밀집형 가축 사육 시설(Concentrated Animal Feeding Operation, CAFOs)에서의 비윤리적 동물 사육 문제를 다룬 디스토피아적 우화다.

봉준호의 영화에 거듭 등장하는 라면과 짜장면은 특히 인상적이다. 〈플란다스의 개〉를 시작으로, 형사들이 〈수사반장〉에 시선을 고정한 채 짜장면을 비워내는 〈살인의 추억〉(2003), 가족이 둘러앉아 컵라면을 먹으며 한강을 주시하는 〈괴물〉(2006)에서도 그러하다. 1930년대 소설에 등장하는 짜장면은 〈기생충〉에 등장하는 짜파구리에 못지않게 인상적이었으리라는 점을 고려하면, "너마저 집안 식구에게 짜장면을 해다 주게 됐니? 너마저 너마저…"라는 탄식으로 끝나는, 어쩌면 짜장면이 등장하는 국내 최초의 소설일 〈성탄제聖誕祭〉를 쓴 박태원(1909~1987)과 짜파구리를 등장시킨 영화로 영화사를 새로 쓴 봉준호가 조손

祖孫 관계라는 사실은 어쩌면 우연이 아닐지 모른다.

〈기생충〉을 포함한 영화에서 음식이 매력적인 소재인 이유는 무엇보다 음식이 삶 자체이기 때문이다. "삶은 약탈이다(Life is robbery)"라는 화이트헤드(1861~1947)의 말을 인용하지 않더라도, 광합성을 할 수 없는 인간은 약탈에 의하지 않고는 생을 유지할 수 없다." 《맹자》에는 "식食과 색色이야말로 인간 본성이다"라는 말이, 《예기》에는 "음식飮食과 남녀男女, 여기에 인간의 큰 욕망이 있다"라는 말이 등장한다. '불로 요리하기'가 호모 속屬 진화의 잃어버린 고리라고 주장하는 '화식 가설(The cooking hypothesis)'을 지지하는 증거들은 이미 차고 넘친다. 생명의 조건이자 쾌락의 원천인 '식색'과 '음식남녀'를 둘러싼 욕망과 갈등은 영화의 마르지 않는 샘이다.

물질, 욕망, 영혼의 세 차원을 동시에 지닌 음식을 매개로 주체는 세계와 만나고 정체성을 형성한다. "당신은 당신이 먹은 음식이다(You are what you eat)"라는 격언이나 미식가로 유명한 프랑스의 법률가 브리야사바랭의 "당신이 무엇을 먹는지 말해달라. 그러면 당신이 어떤 사람인지 말해주겠다", 독일의 철학자 루트비히 포이어바흐의 "먹고 마시는 음식은 그 자체로 '제2의 자아'다"라는 말이 암시하듯, 음식은 인간 사회의 위계를

미각과 후각, 시각과 청각은 물론
'제2의 성기'로 불리는 입술의 촉각까지 오감을
강렬하게 자극하는 음식은 국수 말고는 드물다.

극적으로 드러내는 표지이기도 하다.

영화에서 음식이 매력적인 소재일 수 있는 좀 더 근본적인 이유는 음식과 연결된 미각이 지닌 공감각적 특성과 관련이 있다. 감각 사이의 경계가 허물어져 오감이 서로 영향을 주고받아 단일한 감각으로 명료하게 지각할 수 없는 상태가 공감각(synesthesia)이다. '식'과 '색'과 '음식'과 '남녀'는 공감각, 나아가 오감이 동원되는 총체성의 감각을 자극한다는 점에서 공통적이다.

대표적인 위안 음식인 짜파구리를 포함한 국수류에서 공감각을 자극하는 음식의 장점이 두드러진다.《음식, 그 상식을 뒤엎는 역사》에서 쓰지하라 야스오는 국수의 매력에 대해 "찰기가

느껴지는 혀 맛, 끊을 때 이에 전해지는 쾌감, 식도를 통과할 때의 상쾌함이 삼박자를 이뤄 만족감은 물론이고 빨아들일 때 입술을 통과하는 최대의 감칠맛까지 준다"라고 말한다.[12] 미각과 후각, 시각과 청각은 물론 '제2의 성기'로 불리는 입술의 촉각까지 강렬하게 자극하는 음식은 국수 말고는 드물다. 감각적 쾌락을 절제해야 하는 불가에서 국수가 '승소僧笑'라는 별명으로 불리는 이유도 국수의 이런 마력과 관련이 있을 것이다.

미학美學으로서의
미학味學

미각의 의미는 감각의 역사 속에서 해명될 때 온전한 의미가 드러날 수 있다. 감각은 고대 그리스에서부터 중요한 철학적 주제로 다루어져왔다. 감각은 육체와의 거리에 따라 '근접 감각'과 '원격 감각'으로 양분돼, 시각과 청각은 원격 감각으로 나머지 미각·후각·촉각은 근접 감각으로 분류됐다. 이 분류법은 수정이 필요하다. 후각은 시각이나 청각까지는 아니지만 대상과 다소의 이격이 허용되기 때문이다. 따라서 시각과 청각은 원격

감각으로, 후각은 중간 감각으로, 미각과 촉각은 근접 감각으로 분류해야 마땅하다.

플라톤은 이성보다 열등하다고 여긴 감각 전반을 중시하지 않았지만, 그나마 시각을 가장 고귀한 감각으로 여겼다. 눈은 빛의 원천인 태양과 닮아 선善의 이데아를 지향하고 신적 속성을 내포한다고 생각했기 때문이다. 아리스토텔레스 역시 시각을 최고의 감각으로 여기고, 청각·후각·미각·촉각의 순서로 신체와 근접할수록 열등한 감각으로 여겼다. 이처럼 근접 감각이 열등한 것으로 취급받은 이유는 무절제한 탐닉의 대상이 되기 쉽다고 여겼기 때문이다. 이런 감각의 구분법은 미적 인식에도 영향을 미쳤다. 미술이나 음악처럼 시각과 청각을 매개로 하는 예술은 미의 대상이 될 수 있지만, 음식이나 향수처럼 미각과 후각의 대상은 미의 대상이 될 수 없다고 여겼다.

중세까지 철학과 함께 이어오던 감각에 대한 논의는 감각을 불신하고 이성 중심주의(logocentrism)의 자장 속에서 전개된 근대 이후의 철학에서 거의 자취를 감춘다. 천대받던 감각이 새롭게 주목을 받은 계기는 미학의 탄생이다. 미학은 계몽주의와 낭만주의 시대를 거치면서 과학의 영역으로 건너간 감각을 다시 철학의 영역으로 수용하려는 노력의 결과로 탄생한 학문이다.

오늘날 미학(aesthetica)은 대체로 예술의 미에 대한 학문으로 간주되지만, 미학의 창시자인 독일의 철학자 바움가르텐은 미학을 아이스테시스aisthēsis, 즉 감성적 지각 일반을 다루는 포괄적 학문으로 구상했다.[13] 이 구상을 이어받은 프랑스 철학자 메를로 퐁티는 신체의 감각이야말로 세계를 구성하는 기초라고 주장하고, '몸의 현상학' 또는 '신체 현상학'이라고 부르는 새로운 존재론 내지 인식론을 제안했다.[14]

촉각과 함께 가장 열등한 감각으로 여겨졌던 미각이 미에서 차지하는 위상은 여러 언어에서 맛과 관련한 단어의 의미 변화를 통해 추론할 수 있다. 영어의 테이스트taste는 역사적으로 다양한 의미 변화를 겪었지만, '미각을 통한 친밀한 관계'라는 의미로 수렴된다. 테이스트는 '미각'에서 '기호'나 '취향'이라는 의미로 전이되고, 나아가 경험에 대한 즉각적이고 주관적인 판단, 즉 '미적 판단력'이라는 의미로까지 그 함의가 확장됐다. 프랑스어의 구트goût나 독일어의 게슈막Geschmack 역시 영어의 테이스트와 유사한 의미 변화 과정을 겪었다.

흥미로운 사실은 중국이나 인도는 물론 우리나라에서도 오래전부터 미적 경험을 설명하기 위해 미각의 은유를 사용해왔다는 점이다. 다른 해석의 여지가 없는 것은 아니지만, 지금까지

절대적 권위를 누리고 있는 최초의 한자 어원사전인 허신의《설문해자說文解字》에서는 미美를 양羊과 대大가 결합한 회의會意로 풀고, '감甘(맛있다)'으로 새겼다.[15] 나아가 양羊을 공유하는 미美와 선善을 유의어로 풀이한다.

인도 미학에서도 이미 3세기부터 '식물의 즙, 향기, 맛' 등의 의미를 갖는 라사rasa를 신인합일을 의미하는 최고의 미적 경지를 표현하는 말로 사용해왔다. 라사를 포함하지 않은 작품은 예술로 인정받지 못했고, 라사 없는 경험은 미적이지 않은 것으로 간주됐다. 한국어에서도 '맛'과 '멋'은 어원을 공유하는 변이형으로 해석됐다. 조윤제는 음상音相의 대립을 이루는 '멋'과 '맛'이 동의어라고 주장했고, 조지훈 역시 '멋'이 '맛'에서 파생된 이유를 우리의 미의식이 미각 표현에 바탕을 두고 있기 때문이라고 설명한다.[16]

지금은 상식이라는 의미로 사용되는 커먼센스commonsense는 원래 공동 감각(sensus communis)을 뜻하는 말이다. 아름다움 자체는 감각적 쾌락과 구별되고 지금-여기의 효용과 직접 연결되는 가치는 아니지만, 음식의 미각 경험은 공동 감각을 매개로 보편성을 획득하고 미적 경험으로 승화될 수 있다. 이렇게 미학美學은 미학味學(gastronomy)과 연결된다.

〈기생충〉, '1인치 장벽'을 넘다

〈기생충〉은 국내외 영화제에서 360여 부문의 수상 후보로 올라 200여 부문에서 수상했다. 이 수상 목록에는 72회 칸 국제영화제(황금종려상), 73회 영국 아카데미 영화제(각본상·외국어영화상 2개 부문), 77회 골든글로브 시상식(최우수 외국어영화상 1개 부문) 그리고 92회 아카데미 시상식(작품상·감독상·각본상·국제영화상 4개 부문)이 포함된다. 칸 국제영화제의 황금종려상과 아카데미 시상식 수상은 한국 최초일 뿐 아니라, 비非영어 영화의 아카데미 작품상 수상도 사상 초유의 일이며, 서로 다른 가치를 추구하는 칸 국제영화제의 황금종려상과 아카데미 작품상의 동시 수상은 미국 출신 델버트 만의 〈마티〉(1955) 이후 65년 만의 일이다.

영화제의 수상이 곧바로 영화의 성취를 입증하지는 않는다 하더라도, 〈기생충〉에 대한 세계 영화계의 찬사는 뜻밖의 일일 수 있다. 빈부 격차라는 보편적 소재를 다루고는 있지만, 반지하와 개인과외, 기사식당, 가두소독 그리고 짜파구리를 비롯해 한국적 현실에서 길어 올린 특수한 소재들이 도처에 등장할 뿐 아니라, 여러 층위의 한국어 경어법을 오가는 코드 전환, 한국적 문맥이 아니라면 이해하기 어려운 유머 코드, 한국어 고유의

어감이 스며들고 섬세한 의미의 결이 드러나는 대사가 스토리 전개의 중심을 이루기 때문이다. 제작보고회에서 봉준호는 "이 영화는 한국적인 작품으로, 칸의 관객은 100퍼센트 이해하지는 못할 것"이라면서 "한국 관객들이 봐야만 뼛속까지 100퍼센트 이해할 수 있는 디테일이 곳곳에 있는 영화"라고 말한 바 있다.

봉준호는 골든글로브 시상식에서 "1인치 정도 되는 자막의 장벽을 뛰어넘으면 여러분들이 훨씬 더 많은 영화를 즐길 수 있습니다. 우리는 단 하나의 언어를 쓴다고 생각합니다. 그 언어는 '시네마cinema'입니다"라고 소감을 전했다. 〈기생충〉이 언어와 문화 장벽의 다른 표현인, 낮지만 견고했던 이 '1인치 장벽'을 넘어 세계의 관객에게 그토록 호소력을 가질 수 있었던 이유는 이성의 논리가 아닌 감각의 연쇄로 연결되는 영화이기 때문이다.

영화는 기본적으로 시청각의 예술이지만, 음식을 매개로 한 플롯 전개와 미각 경험의 미적 경험으로의 승화 그리고 미각 자체가 지닌 공감각 효과를 활용해 관객에게 감정이입을 허락하는 총체성의 예술이 될 수 있다. 〈기생충〉은 이를 세계 영화계에 증명해 보였다.

최경원

무질서와 질서의
대비로 표현된

아름다움과
추함의 미학

영화 속에 녹아들어 있는
뛰어난 공간 표현

영화는 허름한 반지하 집에 살고 있는 한 가족의 모습에서 시작된다. 가난한 가족의 암담하고 찌질한 삶이 유머러스하면서도 실감 나게 묘사되는데, 그 모습을 보면 자연스럽게 이 대책 없는 가족의 일원이 되어 영화를 본다기보다는 영화 안으로 빠져들게 된다. 그래서 이들이 살고 있는 좁고 답답한 공간에 같이 살고 있는 듯한 느낌이 든다. 이것은 우연이 아니라 영화의 실내 공간과 여러 시각적 요소가 이야기 못지않게 관객에게 매우 상세하게 설명되기 때문이다.

영화를 자세히 보면 좁은 반지하 공간 속의 가족을 카메라가 다양한 시점에서 매우 다이내믹하게 보여준다. 기택 가족의 이

야기만 보여주고자 했다면 고정된 몇 개의 시점에서 촬영했어도 충분했다. 공간이 좁기 때문에 그렇게 촬영하는 것이 훨씬 쉬웠을 것이다. 그렇지만 이 영화는 처음부터 좁은 공간 속에서 살아가는 기택 가족의 모습을 마치 모기의 눈으로 보는 것처럼 매우 다양한 시점에서 상세하게 보여준다. 그래서 관객은 마치 그들 바로 옆에 서서 그 상황을 보고 있는 것 같다. 그러다 보면 이 집의 공간이 어떤지도 자연스럽게 머리에 들어온다. 나중에 나오는 박 사장의 집에서도 공간감이 실감 나게 그려지는데, 이 영화에서는 이야기 못지않게 공간이 큰 비중을 차지하고 있는 것을 알 수 있다.

초입 부분의 암울한 공간감

첫 장면은 반지하 거실의 창문으로 들어오는 풍경이다. 널어놓은 양말과 함께 시작되는 이 장면에서 영화를 보는 사람은 이미 암담한 기분에 빠져들게 된다. 이후 펼쳐지는 기택 가족의 황폐한 삶과 대책 없는 모습은 역시 그런 느낌을 잔뜩 품고 있는 실내 공간과 하나가 되면서 답답하고 암울한 기분을 고조한다.

암울하게 시작되는 영화의 첫 장면

그 과정에서 카메라는 좁은 공간 안을 활발하게 움직이면서 가족의 모습을 다양한 시점으로 포착한다. 그래서 좁은 공간이지만 가족의 암담한 상황이 매우 역동적으로, 매우 실감 나게 묘사된다. 아울러 이들이 살고 있는 공간이 얼마나 좁은지도 마치 같이 사는 것처럼 느끼게 된다.

거실은 가로로 길게 뚫린 창문과 함께 가장 앞쪽에 자리하고, 그 뒤쪽으로 좁은 복도와 여러 개의 방이 연결돼 있다. 복도는 좁고 길게 출입구까지 이어지고, 거실 바로 뒤에는 커피나라 2G 와이파이가 터지는 화장실이 있다. 화장실 옆으로 딸과 부부의 방이 순서대로 이어져 있다. 각각의 공간은 한 사람이 쾌적하게 생활하기에는 너무 좁고, 낮고, 복잡하다. 그런데 아들

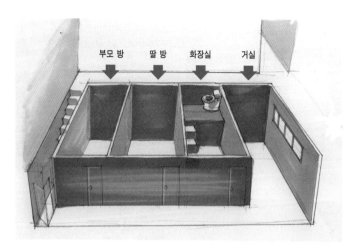

반지하 집의 공간 구조

의 방이 없다. 아마도 거실에서 자는 게 아닐까 싶은데, 가족 수
와 맞지 않는 집의 공간 구성이 누추하고 열악한 느낌을 더욱
강조한다. 그리고 화장실과 방이 연속되는 반대편에는 벽장 같
은 작은 공간이 있는데, 눈에 잘 띄지는 않지만 잡동사니가 어
지럽게 쌓여 있어서 이 집의 누추함을 더한다. 출입구는 알루미
늄 새시로 돼 있고, 그 앞으로 계단이 있다. 그런데 계단을 올라
가면 바로 개방된 공간이 나오는 게 아니라 바깥으로 이어지는
좁고 어두운 골목이 나온다. 끝까지 누추한 공간으로 이루어져

있다. 그런데 이렇게 좁고 열악한 공간을 순전히 분절된 장면들만 가지고 관객에게 설명하는 카메라의 움직임과 연출력이 참으로 대단하다. 그만큼 이 영화에서 공간이 차지하는 비중이 크다는 것을 알 수 있다.

아무튼 열악한 반지하 공간 속에서 이 가족과 함께 영화 초반부를 지나다 보면 물에 얼굴을 담그고 숨을 꾹 참고 있는 것처럼 답답해진다. 당장이라도 얼굴을 들어 참고 있던 숨을 토해내고 싶은데, 아들 기우가 박 사장 집으로 첫 과외를 가는 장면부터는 숨통이 좀 트인다.

막힌 곳이 없는
광활한 공간

길게 뻗은 길가에 높은 담장이 휘둘러 쳐진 좁은 대문 앞에서 기우가 인터폰을 누를 때까지만 해도 답답한 공간감은 그대로 이어진다. 다른 게 있다면 화면이 잡동사니 하나 없이 깨끗하다는 것이다. 반지하의 답답함은 이 장면에서부터 크게 해소된다. 하지만 오른쪽으로 높고 길게 뻗은 담벼락은 성벽 같은 새로운

박 사장 집 대문 부근의 시원하면서도 폐쇄적인 공간

넓은 잔디와 단순한 건물로 이루어진 박 사장의 개방적인 집 공간

답답함을 느끼게 한다.

그렇지만 기우가 대문 안으로 들어가 계단 위로 올라가면서 만나게 되는 광활한 장면은 지금까지의 답답한 공간과는 완전히 다르며, 이 영화에서 가장 드라마틱하다. 기택 가족이 살고 있는 반지하의 답답하고 암울한 공간에 힘들었던 관객은 이 장면에서 매우 큰 개방감을 느끼며 숨을 시원하게 쉴 수 있게 된다. 그러는 동안 카메라는 이 집을 둘러싼 넓은 공간을 전체적으로 한 번 쓱 훑어주는데, 단정하게 다듬어진 울창한 나무들로 둘러쳐진 넓은 잔디 마당이 앞에 펼쳐져 있고, 군더더기 하나 없는 단순한 모양의 집이 우뚝 서 있다. 큰 집이지만 유리로 개방돼 있어 그 어떤 답답함도 느낄 수 없다.

기우를 따라 집 안으로 들어가면 바깥과 마찬가지로 탁 트인 공간들이 맞이해준다. 건물 안이지만 크고 개방적인 공간이 연속돼 있어 눈과 마음이 더없이 시원해진다.

이 집 안에서 가장 인상적인 부분은 건물 전면의 가로로 넓은 유리창이다. 유리창을 통해 넓은 잔디 마당과 울창한 나무로 이루어진 정원이 마치 한 폭의 그림처럼 들어온다. 이 집을 대단히 미학적이고 초현실적으로 만들어주는 부분이다. 기택 가족이 살고 있는 반지하 공간의 창문으로 들어오는 장면과 대비하

바깥 공간과 그대로 연결되는 건물 전면의 넓은 유리창 공간

넓고 개방적인 박 사장의 집

미니멀한 디자인에 막힌 곳 없이 개방된 주방 공간

기 위해 의도적으로 만든 장치로 보인다.

이 집의 구조는 시원하고 개방적인 공간만큼이나 단순하다. 일단 1층에는 벽 없이 모든 공간이 개방된 채 이어진다. 큰 유리창에 면한 넓은 공간은 큰 탁자 및 소파와 함께 거실이 된다. 20여 명이 널브러져 있어도 전혀 좁아 보이지 않을 정도로 넓다. 박 사장의 4인 가족만이 누리기에는 좀 횅해 보이기도 하는데, 그만큼 호사스러워 보이기도 하는 공간이다.

기우가 들어온 출입문 뒤쪽으로는 큰 주방과 식탁이 있는 공간이 넓게 이어져 있다. 이 공간을 둘러싼 모든 벽에는 가로든 세로든 뚫린 부분이 많아서 답답해 보이지 않는다. 어느 공간도 답답하고 폐쇄적으로 느껴지지 않게 디자인된 것을 알 수 있다. 기택 가족의 반지하 공간과 완전히 반대되는 공간을 보여주려는 감독의 의도를 느낄 수 있다.

아이들과 박 사장 부부의 침실이 있는 2층은 이 영화에서 부분적으로만 비춰지고, 전체 공간은 제대로 설명되지 않는다. 하지만 2층 공간 역시 매우 넓고 개방적이고 청결하다.

영화에서는 1층만 주로 나오기 때문에 1층의 개방적이고 광활한 공간감이 영화 전체를 지배하는데, 여러 위치에서 달리 비춰지는 공간감이 대단히 매력적으로 그려진다. 영화에서는 1층

안의 여러 공간을 카메라가 이동하면서 보여주기에 영화를 보다 보면 마치 이 건물 안을 실제로 돌아다니는 것 같은 느낌이 든다.

계급성을 은유하는 두 가지 조형적 원리: 질서와 무질서, 단순함과 복잡함

많은 사람이 이 영화를 현대 사회가 직면한 계층 간의 격심한 차이, 분배의 정의를 두 가족의 관계를 통해 매우 잘 표현했다고 칭찬한다. 특히 심각한 사회문제를 블랙코미디, 서스펜스, 호러 등 다양한 영화의 장르적 표현을 융합해 매우 재미있고 기발하게 표현했다는 점을 높게 평가한다. 물론 뛰어난 주제 선정과 그 주제를 범상치 않은 이야기로 표현한 점은 백번 칭찬해도 모자랄 정도이고, 칸 국제영화제나 아카데미 시상식을 석권하는 것이 전혀 이상해 보이지 않는다.

그런데 이 영화에서 정말 뛰어난 점은 계층 간의 불평등이라는 주제를 비언어적 조형성, 즉 시각 이미지를 통해서 표현하는 솜씨다. 영화 초반부의 숨 막힐 듯 답답한 공간은 어렵게 사

는 사람들이 직면한 난감한 삶의 상황을 시각적으로 아주 잘 느끼게 해준다. 반면에 아무런 공간 제약 없이 넓게 개방된 박 사장의 집은 상류층의 자유롭고 풍요로운 삶을 잘 느끼게 해준다. 영화의 주제를 상반된 성격의 공간을 대비해 표현하는 수준이 뛰어나다.

그런데 이 영화에서 표현된 시각적 성취는 단지 공간에 그치지 않는다. 사실 계급 격차와 불평등을 단순히 공간의 넓고 좁음이나 개방과 폐쇄성이라는 양적 차이만을 대비해 표현했다면 그리 높은 평가를 받을 수는 없었을 것이다. 그 정도는 누구나 생각할 수 있기 때문이다. 이 영화에서 계급적 불평등성은 공간의 양적 차이를 넘어서서 '단순함'과 '복잡함'이라는 좀 더 심층적인 조형 원리를 통해 심화된다.

이 영화에서 상류층인 박 사장의 공간에서는 집이나 집 안을 채운 각종 물건, 스탠드나 주방 시설, 의자, 탁자 등이 모두 직선적이거나 기하학적 형태로만 디자인돼 있다. 장식적인 것은 일절 찾아볼 수 없다. 이른바 군더더기가 모두 제거된 형태로만 채워져 있는데, 이 모든 것은 마치 군기가 잘 잡힌 군대의 열병식 장면처럼 한 치의 빈틈도 없이 서로 줄을 맞추고 있다. 어떤 위치에서 봐도 팽팽한 직선의 질서가 서릿발처럼 강렬하게 느

껴질 정도로 잘 짜 맞춰져 있다.

그에 비해 기택 가족이 사는 집과 주변 공간에서는 반듯한 직선을 거의 찾아볼 수 없다. 모두 울퉁불퉁하고 무질서해 보인다. 이 영화에서 매우 중요한 소품으로 작용하는 수석은 그런 이미지를 가장 상징적으로 보여준다. 인공적으로 가공된 흔적이 전혀 없는 수석의 자연 그대로의 형태와 반지하 공간을 채우는 수많은 잡동사니의 혼란스러운 모양은 무질서함의 극치를 보여주면서 하층민의 정리되지 못한 고단한 삶을 은유한다. 물리학적으로 보자면 기택 가족이 살고 있는 공간의 조형적 엔트로피는 거의 폭발할 지경이다.

독일의 미술사학자 하인리히 뷜플린은 르네상스 건축과 바로크 건축을 비교하면서 조형예술에 나타나는 두 가지 보편적 조형 경향에 대해 설명했다. 그에 따르면 르네상스 건축은 엄격한 비례 법칙과 기하학적 형태로 이루어진 정지한 상태의 미를 추구했고, 바로크 건축은 운동감을 통한 아름다움을 추구했다. 이어서 그는 전자가 영원불변하는 비례적 완벽함을 시각화하려한 반면에, 후자는 생동감을 시각화하려 했다고 말한다.[1] 그런데 이런 르네상스와 바로크 건축의 상반된 조형성은 사실 거의 모든 조형예술에 나타나는 보편적 경향이다. 인간은 규칙적인

형태도 좋아하지만 자유분방한 형태도 좋아한다. 이 두 가지 조형적 경향이 서로 음과 양이 되어 지금까지 모든 조형예술의 흐름을 이어왔다고 해도 과언이 아니다.

이 영화에 나타나는 상반된 두 공간의 조형적 특징은 조형예술이나 인간의 성향에 나타나는 일반적 경향을 그대로 표현하는 것이라고 할 수 있다. 박 사장 집의 넓고 직선적이며 질서정연한 모습은 한 치의 어긋남도 허락하지 않는 엄격한 고전주의적 경향을 보여주며, 기택 가족의 좁고 어지러운 반지하 집은 인위적 질서를 회피하면서 역동적 생동감을 쟁취하려는 바로크적 경향을 보여준다.

그런데 이 영화에서 상반되는 두 가지 조형적 경향은 각각 상류층과 하류층을 대표하게 되면서 우열의 관계로 표현된다.

단순한 형태로 상징되는
상류층의 부유함

이 영화에서 가장 평화롭고 행복한 순간은 박 사장 가족이 캠핑을 가고 난 이후 기택 가족이 박 사장의 집을 점령해서 문광이

오기 전까지 즐기는 초저녁 시간이다. 좁은 반지하 공간에 최적화(?)돼 있던 이들이 드넓은 박 사장의 집 여기저기를 누리면서 상류층의 공간을 즐기는 짧은 시간은 보는 사람들마저 행복감으로 충만하게 만든다.

기우가 넓은 잔디밭을 여백으로 삼아 누워서 책을 읽는 장면은 하층민의 공간으로부터 벗어난 해방감을 느끼게 해주며, 회색의 깔끔한 벽으로 둘러싸인 욕실에서 조각 작품처럼 놓여 있는 미니멀한 욕조에 몸을 담그고 있는 기정의 모습은 잠시나마 럭셔리한 상류층의 삶을 즐기는 행복감을 느끼게 해준다. 무엇보다 장식이 없는 미니멀한 건물 앞에 넓게 펼쳐진 잔디밭에서 가족이 모여 앉아 웃음꽃을 피우는 장면은 풍요로워 보인다. 아무것도 없이 비워져 있기만 한데도….

그런데 이런 장면을 계속 보게 되면 관객은 자연스럽게 넓은 공간, 미니멀한 형태가 아름답고 좋은 것이라고 생각하게 된다. 일종의 미적 세뇌라고 할 수 있는데, 넓고 단순한 것이 그렇지 않은 것보다 미적으로 뛰어나고 고급스러운 것으로 여기게 되는 것이다. 그렇게 이 영화에서는 미니멀하고 개방적인 이미지가 절대적으로 세련되고 아름다운 스타일로 표현돼 있다. 그것은 기우가 처음 박 사장의 집을 방문하는 장면의 시나리오에도

잘 나타난다. 이 장면에 대한 설명은 '허세 없는 담백한 인테리어와 세련된 가구들이 근사하다'라고 쓰여 있다. 단순한 스타일을 미적으로 우월하다고 보는 취향이 이미 시나리오 단계에서 전제된 것을 읽을 수 있다. 그것은 감독이나 시나리오 작가의 취향이 아니라 현재 우리 사회에서 통용되는 미적 선호를 반영한 것이다.

실제로 박 사장의 집에 구현된 정갈한 모더니즘적, 고전주의적 스타일은 지금 이 시대의 많은 한국인이 좋다고 여기는 취향이다. 우선 노출 시멘트로 지어진 박 사장 집의 미니멀하고 개방적인 디자인은 지금 한국의 수많은 건축가들이 내놓는 건축 스타일과 유사하다. 장식은 일체 배제하고 건물의 외형이나 인테리어를 전부 날카로운 직선적 이미지로만 만들고, 시멘트 벽을 아주 넓거나 작게 뚫어서 바깥의 자연을 실내 공간 안으로 끌어들인다. 그러면 시멘트 벽의 삭막한 느낌은 완화되고, 인공의 벽 때문에 오히려 바깥의 자연이 더 극적으로 다가오게 된다. 서점에 놓여 있는 건축 잡지 몇 쪽만 넘겨봐도 흔히 볼 수 있는 스타일이다.

이런 스타일의 건축은 일본의 건축가 안도 다다오의 영향을 받은 것이다. 일체의 외장을 하지 않고 회색의 매끈한 콘크리트

미니멀한 건물의 형태와 매력적인 공간이 뛰어난 안도 다다오의 건축

벽을 그대로 노출한 시공법도 그가 먼저 유행시킨 것이고, 벽채로만 공간을 구성한 건축 스타일도 그의 전매특허라 할 수 있는 것이다. 특히 미니멀한 건물 안쪽으로 자연을 끌어들이는 건축 방식은 이전의 현대 건축에서는 잘 시도되지 않던 것이었다.

안도 다다오의 이런 독특한 스타일은 오래전부터 세계적인 주목을 끌었고, 한국 건축에도 큰 영향을 미쳤다. 단순한 형태에 공간을 중심으로 디자인된 많은 한국 건축은 안도 다다오의 건축에 적지 않은 빚을 지고 있다. 물론 그런 현상을 20세기에 유행했던 모더니즘이나 포스트모더니즘처럼 하나의 양식적 흐름으로 볼 수도 있다.

그런데 안도 다다오의 건축은 프랑스의 현대 건축가 르코르뷔지에의 공간 중심 건축과 일본 고건축의 가치가 융합된 독특한 스타일이어서 시대의 보편적 성격보다는 건축가의 개성이 더 두드러진다. 그래서 비록 겉으로 보면 단순한 모양의 현대 건축물 같지만, 그 뒤로 안도 다다오가 지향하는 건축적 가치, 정신이 오라처럼 우러나온다. 그런데 이 영화의 박 사장 집에서는 그저 극도로 단순하고 바깥의 경관을 기계적으로 받아들이는 겉모습 외에는 어떤 정신성을 감지하기가 어렵다.

박 사장의 집 안을 채우는 큰 싱크대나 진열장 그리고 긴 탁

미니멀한 탁자와 의자

자와 의자, 스탠드 등도 집과 마찬가지로 미니멀한 형태인데,
역시 단순한 인상 말고는 어떤 이념성이나 정신성을 느끼기 어
렵다.

집 안에서 특히 눈에 띄고 화면에 자주 잡히는 것이 긴 탁자
와 의자다. 봉준호 감독이 가구 제작자를 직접 찾아가 의뢰한
것으로 알려져 있는데, 건물과 마찬가지로 최소한의 단순한 형
태로 제작됐다. 일본의 젠禪 스타일을 연상케 하는 디자인이다.
젠 스타일에는 일본의 선불교적 긴장감 넘치는 기운이 녹아들
어 있다. 그 때문에 21세기에 접어들면서 바우하우스적, 기능주

의적 단순함을 대신하는 새로운
미니멀한 경향으로 세계 디자인
의 흐름에 큰 영향을 미쳤다. 박
사장 집의 탁자나 의자의 디자인
도 굳이 따지자면 그런 젠 스타일
의 영향 아래 있는 것이라고 할
수 있다. 하지만 정확하게 선禪
이라는 정신성을 파악하고 표현
하는 것과, 단지 시대의 유행으로
형식적 차용만 하는 것은 완전히
다르다.

집 안을 장식하는
미니멀한 스탠드.
바우하우스에서 만들어진
기능적인 조명이다.

　바우하우스 시대에 만들어진
명품 조명을 보면 지금 시각으로
도 대단히 세련되고 미니멀한데, 그 안에는 제1차 세계대전 패
전국 독일의 어려운 경제적 상황이 내포돼 있다. 경제성과 가공
성을 고려해 최소한의 재료로 최소한의 가공을 하여 최대한의
아름다움을 표현하고자 한 노력이 고스란히 담겨 있다. 그리고
이 기계적인 모양의 조명에는 20세기 초의 조형 정신을 이끌었
던 기하학적 조형관이 깊게 흐르고 있다. 모양은 단순하지만 이

단순한 모양 뒤에 이처럼 조형 원리나 역사적 맥락 등 보이지 않는 많은 가치가 담겨 있기에 그저 단순해 보이지만은 않는다. 그렇다면 박 사장 집에 표현된 미니멀한 조형적 경향에는 도대체 어떤 본질적 가치가 담겨 있는 것일까?

단순하기만 한 단순함의
미학적 문제

카르스텐 해리스는 엄격한 단순함을 추구하는 고전주의적 경향은 혼돈스럽고 가변적인 현상을 벗어나 세계 안에 작용하는 고차원적 질서를 드러내기 때문에 의미가 있다고 말했다. 그는 그런 고차원적 표현이 인간의 진정한 근원에 대한 것이기 때문에 중요하다고 했다.[2] 안타깝게도 박 사장 집의 미니멀함에서는 어떤 정신성을 느끼기가 어렵다. 물론 영화 세트에서 정신적 가치를 찾는 것은 무리겠지만, 이와 유사한 경향을 보여주는 한국의 많은 현대 건축도 별반 다르지 않다. 그저 넓고 개방적이고 미니멀한 형식만 보일 뿐이다.

　이 집을 채우는 미니멀한 가구도 다르지 않다. 각이 살아 있

는 질서감은 뛰어나지만 그 안에 어떤 정신이 담겨 있는지는 잘 느껴지지 않는다.

미니멀함에서는 타의 추종을 불허하는 조선시대의 사방탁자(사방이 트여 있어 다양한 용도로 사용할 수 있는 가구)를 보면 직선적인 이미지인데도 여유 있고 풍요로워 보인다. 그 이유를 미적으로 분석하자면 간단치는 않지만, 단순한 사방탁자의 구조 안으로 빈 공간이 가득 채워지는 것을 우선 꼽을 수 있다. 좀 더 쉽게 설명하자면 사방탁자에서 우리가 보게 되는 것은 그 형태가 아니라 풍성한 비움이다. 형태는 볼 게 없지만 단순한 형태 속으로 무한한 공간이 소통되는 것을 우리도 모르게 보는 것이다. 게다가 이런 비움은 조형적 취향의 소산이 아니라 음양이 조화를 이루는 태극太極의 우주관을 표현한 것이다. 그렇기 때문에 미니멀한 사방탁자는 전혀 미니멀하게 보이지 않는다. 그 안에 담긴 정신적 가치가 사방탁자의 물리적 범위를 훨씬 넘어서기 때문에 보는 사람은 단순한 모양의 가구 뒤로 보이지 않는 오라를 느끼게 되는 것이다.

그렇지만 박 사장 집의 미니멀한 스타일에서는 정신적인 오라를 느낄 수 없다. 물체 바깥의 근원적 세계를 지향하는 느낌은 전혀 들지 않고 자체의 스타일에만 가두어져 있다. 모든 디

미니멀하지만 무한한 공간이 느껴지는 조선시대 사방탁자

긴장된 질서만 느껴지는 나치 군대의 모습

자인 요소가 한 치의 빈틈도 없이 수직과 수평선으로 엄격하게 줄만 지어 서 있을 뿐이다. 흩어지면 절대 안 된다는 끔찍한 강박관념만이 작동한다. 오라가 아니라 긴장감만 강하게 느껴지는 것은 그 때문이다.

그러니 기하학적 조형을 지향했던 20세기 모더니즘 미술이나 르코르뷔지에 같은 현대 건축가의 건축이나 샤넬 또는 아르마니 같은 패션디자이너의 디자인에서 느낄 수 있었던 심오한 깊이는 그림자도 찾기 어렵다. 조형 원리로만 보면 제2차 세계대전 때 히틀러의 나치군이 엄격한 기계적 질서를 이루고 있는 것과 같다.

그렇다면 이렇게 긴장감만 강하고 정신성은 찾아보기 어려운 박 사장 집이 오늘날의 시각에서는 왜 멋져 보이는 것일까? 나아가 왜 그 집에서 상류층의 고급스러움이 느껴지는 것일까?

D. 슈나이더 같은 학자는 추상적 형식주의(abstract formalism)의 나르시시즘에 대해 말한 적이 있다. 그의 주장에 따르면 절대적 세계를 표현하는 과정에서 단순한 추상 형태가 만들어지는 것은 정상이지만, 사실은 그런 진리의 세계와는 상관없는 예술가 자신의 나르시스적인 세계를 만든 것이 추상적 형식주의라는 것이다. 그런 것은 세계의 근원이 아니라, 예술가의 주관에 근

거한 대리 실제일 뿐이라고 비판했다.[3]

박 사장 집 안팎의 모든 것이 이루는 조형적 통일성에서는 내용적 목적보다는 한 치의 어긋남도 허락하지 않는 긴장된 형식적 완벽주의만 보인다. 너무 부담스러울 정도로 통일돼 있기만 하다. 그런데 조형적 통일에서 중요한 것은 전체를 이루는 각 요소의 범위다. 박 사장의 집을 관통하는 미니멀 스타일을 이루는 요소의 범위를 살펴보면 건물이나 물건에만 한정돼 있다. 그 안에 사는 사람이나 주변의 자연 또는 담벼락 바깥의 세상은 그 통일의 범위에 속하지 않는다. 즉 집이나 물건, 가구만이 엄격하게 통일돼 있다는 것은 거꾸로 여기에 속하지 않는 모든 것은 배타된다는 것을 의미한다. 심지어 안에 살고 있는 사람마저도…. 제1차 세계대전 이후 바우하우스에서 본격화된 기능주의 디자인도 사용하는 사람까지 배타하지는 않았다.

완벽하게 독립적 질서를 이루는 박 사장 집의 미니멀한 스타일은 자체의 조형적 통일성을 극한으로 밀어붙이면서 그 범위 안에 들어오지 않는 세상 모든 것을 바깥으로 몰아내 소외해버린다. 그렇게 나머지 모든 것을 객체로 만들면서 자신은 뭇 객체의 주인공, 주체가 돼 군림한다. 그래서 통일성에서 밀려난 모든 객체는 바깥에서 우러러 보게만 된다. 이 집에 있는 사람

도 마찬가지다. 이 건물에서는 사람도 조형적으로는 객체가 돼 불순물처럼 배회하게 된다. 그런 점에서 박 사장의 집을 채우는 조형적 특징은 슈나이더가 말했던 나르시스적인 형식주의라 할 수 있다.

칸트 미학에서 처음 제시된 개념 중에는 '숭고미'라는 것이 있다. 숭고미는 힘없는 객체로 전락하면서 만들어지는 미적 감흥인데, 인간이 감각할 수 있는 한계를 넘어서는 어마어마한 대상을 접했을 때 느끼게 되는 절망감을 동반한 미학적 감흥을 말한다. 감각적 억압을 기초로 하는 미라고 할 수 있다. 이런 숭고미로 박 사장의 집을 보면 이 집의 스타일이 가진 미적 특징을 제대로 파악할 수 있다. 이 집의 스타일은 보는 사람으로 하여금 정상적인 미적 감흥을 불러일으키는 것이 아니라, 보는 사람을 미니멀한 스타일 바깥으로 내몰면서 심리적 압박감을 주는, 거기에서 일어나는 외경심을 근거로 하는 심미감을 행사한다.[4]

기택 가족이 사는 곳과 완전히 다른 박 사장의 집에서 느껴지는 상류층의 미학적 숭고미는 알고 보면 그 자체의 뛰어난 조형성 때문이라기보다 과도한 기계적 질서감에 대한 배타적 외경심 혹은 미적 소외 현상의 결과인 것이다. 그런 배타적 숭고미

는 박 사장 집의 미니멀한 형태가 자아내는 '청결함'을 통해 더욱 극대화된다.

엄격한 질서를 넘어서서
청결함이라는 미감으로

제2차 세계대전 직후 미국에서는 장식이 없는 미니멀한 형태의 실용주의 디자인이 유행했다. 당시 미국은 전쟁 직후 초토화된 유럽을 재건해야 했고, 막대한 국내 수요 증대에 대응해야 하는 상황에 처했다. 그때 선택할 수 있는 것은 가장 적은 비용으로 생산하면서 실용성을 충족시킬 수 있는 미니멀한 스타일의 디자인이었다. 이른바 기능주의 계통의 디자인이었다.

그런데 이런 티끌 하나 없이 깔끔하고 직선적인 스타일의 디자인은 전쟁 직후 열악했던 사회 상황에서 청결함을 상징하면서 대중적으로 크게 주목받았다. 청결함이라는 물리적 상태가 미적 가치로 인식된 것이다.

조형적 긴장감과 함께 박 사장 집이 가진 미니멀한 스타일에서 빼놓을 수 없는 것이 바로 '청결함'이다. 극한으로 단순화

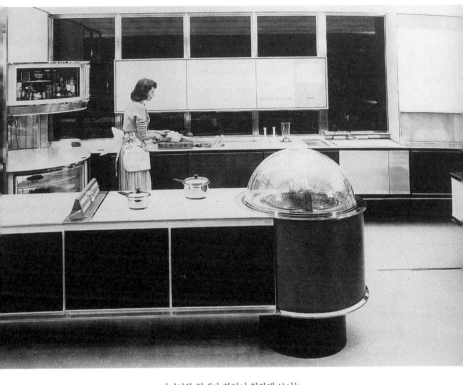

미니멀한 형태가 한없이 청결해 보이는
1950년대 미국의 주방 디자인

된 형태와 직선으로 통일된 질서
정연한 박 사장 집 안팎의 조형은
극한으로 청결해 보인다. 박 사장
집의 이런 미니멀한 스타일의 청
결함은 기택 가족이 살고 있는 반
지하의 불결함과 대비돼 더 극대
화되고 미적 우월함을 획득하게
만든다.

기택 가족이 받은 수석

영화에서 기택 가족이 살고 있는 공간은 좁고 답답하고 매우
무질서하다. 좁고 답답한 것은 공간적 결핍으로 이어지는데, 무
질서함은 불결함으로 귀결된다. 집 안을 채운 모든 것이 무질
서하고 복잡하게 널브러져 있는 장면은 그저 혼란스러워 보이
는 데서 그치지 않고 불결한 느낌을 불러일으키는 데까지 나아
간다. 나중에 기택 가족이 박 사장 집 거실에 있는 큰 탁자 밑에
숨었을 때 이들의 냄새에 대해 말하는 장면이 나오는데, 그 말
을 듣고 보면 영화 앞부분의 어지러운 장면에서 마치 곰팡이 냄
새를 맡았던 것 같은 기분이 들기도 한다. 이 영화에서 조형적
혼란스러움은 그대로 불결함으로 이어진다.

박 사장 집은 완전히 반대다. 한 치의 어긋남도 허락하지 않

는 정돈된 상태는 병원 냄새가 느껴질 정도로 청결하고 깨끗해 보인다. 그러나 제아무리 깨끗하다고 해도 이 집의 엄격한 조형적 질서에 참여하지 않는 이상은 모두 이 집의 청결함을 더럽히는 오염원이 될 수밖에 없다. 그래서 기우와 같은 외부인이 영화가 끝날 때까지도 박 사장 집에 스며들지 못하고 붕 떠 보이는 것이다.

배우만 그런 것이 아니다. 이 영화를 보는 관객도 청결함의 반대편에 서서 박 사장의 집 안으로 들어가지 못하고 영화가 끝날 때까지 바깥에서 계속 서성이게 된다. 그것은 곧 이 영화의 주제인 계급적 격차를 보는 사람으로 하여금 매우 절실하게 느끼도록 만든다.

아무튼 그렇게 극도의 조형적 청결함을 통해서 만들어지는 이 집의 시각적 배타성은 궁극적으로 최고의 럭셔리한 이미지로 승화된다. 아름다운 그림을 보거나 멋진 음악을 들을 때 아무런 거리감 없이 거기에 흠뻑 빠져들게 되는 것과는 참으로 많이 다른 미감이다.

기택 가족은 나중에 이 집의 이런 시각적 청결함을 모방하지만 결국 냄새 때문에 동화되지 못하고 마는데, 이것은 박 사장 집의 이런 미니멀한 조형성과 개방적 공간이 고도의 미학적 가

치를 지향하는 것이 아니라 시각적 청결함만을 지향한다는 것을 거꾸로 말해준다. 그러니까 이 영화에서 표현되는 상류층의 럭셔리한 스타일은 프랑스의 바로크 양식이나 로코코 양식과 같이 뛰어난 조형적 가치를 가지고 있는 것도 아니고, 그렇다고 피카소나 칸딘스키, 클레의 그림처럼 지극히 정신적인 추상성을 갖추고 있는 것도 아니다. 그저 표면적 청결함이라는 무균질의 물리적 상태만으로 매우 심오한 가치를 가지고 있는 것처럼 행세를 하고 있을 뿐이다.

두 가지 상반된 조형 원리가 대표하는 계급성 그리고 아름다움과 추함

소독약 냄새가 날 것처럼 청결하고 단순해 보이는 박 사장 가족의 집과 곰팡이 냄새가 날 듯 불결하고 혼란스러워 보이는 기택 가족의 반지하는 극단적으로 반대되는 조형 원리로 대비되면서 '부유함'과 '가난함', '청결함'과 '불결함' 등을 상징하고, 그것은 결국 계층 간 불평등이라는 영화의 주제를 조형미학적으로 표현하는 데 이른다.

그런데 여기서 주목해야 할 점은 미니멀한 상류층의 스타일은 궁극적으로는 '아름다운 것'으로, 복잡하고 무질서한 하류층의 스타일은 '추한 것'으로 서열화된다는 점이다. 가치중립적 조형 원리가 이 영화에서는 계급성을 대변하고, 나아가 미학적 우열 관계로 특징 지워진다는 점이 매우 독특한데, 영화의 말미 반지하에 있던 수석이 직선적으로 깔끔한 시멘트 집 안으로 들어가 온갖 폭행과 살해의 도구로 사용되는 장면에서 그런 상징성이 잘 표현된다. 불규칙하고 자연스러운 형태는 가장 폭력적이고 원시적인 것으로 평가절하 되는 것이다.

공간도 마찬가지다. 앞서 살펴본 것처럼 이 영화에서 기택 가족이 살고 있는 반지하의 답답한 공간과 박 사장 가족의 크고 개방적인 공간은 계급성을 대변하지만, 보는 사람은 그것을 넘어서서 '추함'과 '아름다움'으로 받아들이게 된다.

예를 들어 영화 초반부의 숨 막힐 듯한 공간이 주는 답답함은 어렵게 사는 사람들이 직면한 난감한 삶의 상황을 시각적으로 아주 잘 느끼게 해주지만, 그것은 전혀 아름답지 않은 모습으로 다가온다. 좁고 답답한 공간은 온갖 잡동사니로 가득 차 있어서 혼란스럽기 그지없어 보이고, 곳곳에 보이는 곰팡이 흔적 같은 것은 매우 불결해 보인다. 그리고 높은 곳에 '모셔진' 변기나 반

지하의 창문에서 보이는 취객이 소변보는 장면 등은 이 폐쇄적 공간을 더없이 추하게 만든다. 나중에 폭우로 인해 반지하가 더러운 물로 가득 찬 가운데 망연자실한 딸 기정이 변기 위에 올라앉아 담배를 피우는 장면에서는 거의 추함의 클라이맥스를 보여준다.

반면에 넓고 개방적인 박 사장의 집은 매우 아름답게 다가온다. 박 사장 가족이 캠핑을 가고 나서 기택 가족이 박 사장의 넓은 집 안 이곳저곳을 널브러져서 만끽하는 장면을 보면 공간의 여유가 매우 중요한 미적 가치로 작용하는 것을 알 수 있다. 여유롭게 탁 트인 공간과 고도로 청결한 형태는 이 영화에서 최고의 아름다움으로 승화된다.

이처럼 이 영화에서는 두 가지 상반되는 조형적 이미지와 조형 원리가 계급성을 대변하는 것을 넘어서서 각각 아름다움과 추함을 대변하는 데까지 나아가고 있다. 그런데 이것은 영화 안에서만 관철되는 원리가 아니라, 지금 우리가 살고 있는 사회 전반의 미적 취향이라는 데 큰 문제가 있다.

아름다움과 추함에 대한
미적 선입견과 세계적 경향

많은 관객이 〈기생충〉에 표현된 조형적 경향에 대해 충분히 공감한 것을 보면 이 영화에서 표현된 미와 추에 대한 조형적 이분법이 지금 우리 사회에 일반화된 심미적 취향이라고 보는 데 큰 무리는 없을 듯하다. 영화에서처럼 많은 한국인은 넓은 공간, 단순한 형태를 미적으로 더 아름답다고 여긴다. 반면에 좁고 무질서한 것은 그렇지 않다고 여긴다. 시대적 취향이 그럴 수는 있는 일이며, 모든 시대는 당연히 독특한 미적 취향을 관철하며 흘러간다. 그러나 그런 시대적 취향을 인정한다고 하더라도 형태의 표면적 특징만으로 그 미적 가치를 판단하고 아름다움과 추함의 문제를 단정한다는 것은 대단한 미학적 편견이며 폭력이다.

어떤 내적 가치에 대한 인식이나 논의 없이, 그저 미니멀하고 청결해 보이는 형식적 특징만이 지금 한국 사회에서 격조 높은 아름다움으로 받아들여지는 것은 문제가 많다. 게다가 세계적인 미적 취향의 흐름에서도 상당히 벗어나 있다. 최근 세계의 디자인은 박 사장 집에서 볼 수 있었던 질서정연하고 미니멀한

스타일과는 완전히 반대편으로 흘러가고 있다.

예를 들어 프랑스의 디자이너 파트리크 주앵의 의자 솔리드 Solid가 있다. 솔리드는 박 사장의 집에서 볼 수 있는 기계적 질서를 완전히 파괴한 작품이다. 의자로서의 견고한 모양을 갖추지 못한 복잡하기 짝이 없는 모양이 당혹스러울 정도다. 20세기 기능주의 디자인 시대였다면 결코 통용될 수 없는 모양이지만, 이제는 이렇게 무질서하기 짝이 없는 디자인이 그 어떤 질서정연한 형태보다도 인상적이고 매력적으로 느껴진다. 최근의 세계 디자인은 이런 흐름이 이끌고 있다. 조형 원리로 보면 이런 디자인은 기택 가족의 반지하 공간에 표현된 조형 논리에 더 가깝다.

사실 박 사장 집의 미니멀하고 엄격한 질서를 추구하는 기계 미학적 디자인은 세계 디자인의 역사를 보면 상당히 오래된 스타일이다. 이런 경향이 본격적으로 세상에 등장한 것은 제1차 세계대전 직후 독일의 바우하우스에서였다. 전쟁 직후 사회는 기능적이고 경제적이며 청결한 스타일의 디자인을 원했다. 장식적이거나 가치적인 디자인은 꿈도 못 꿀 상황이었다고 하는 게 정확할 것이다.

이런 스타일은 앞서 살펴본 것처럼 제2차 세계대전 이후 펼

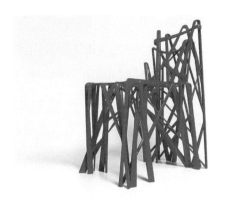

파트리크 주앵의 의자 솔리드

미니멀한 스타일의 시작점이 된 바우하우스의 기능주의 디자인

처진 사회적 상황으로 인해 미국으로 옮겨가서 크게 발전한다. 그리고 세계적인 경향으로 전파된다. 우리나라에는 1960년대부터 본격적으로 미국의 미니멀한 디자인 경향이 들어온다.

그런데 이때의 미니멀한 스타일은 우리에게 단지 하나의 스타일이 아니라 선진국 스타일로 받아들여졌다. 그래서 이런 스타일은 지금까지도 우리 사회에서 매우 우호적인 대접을 받고 있다.

그런 국내의 상황과 달리 미니멀한 스타일은 전쟁의 후유증이 완전히 회복되는 시기에 접어들면서부터 그 미학적 힘을 잃기 시작한다. 1980년대 포스트모더니즘 디자인이 등장하면서부터는 엄청난 비판을 받으며 급속도로 내리막길을 걸었고, 개성이 풍부한 포스트모던 스타일이 그 자리를 대신했다.

알레산드로 멘디니의 디자인을 보면 알 수 있지만 포스트모더니즘 디자인은 더 이상 형태나 색, 구조 등을 절제하지 않았고 디자이너의 풍부한 개성을 막힘없이 표현했다. 미니멀한 디자인의 건조함에 지친 대중은 이런 개성이 풍부한 디자인을 열렬하게 선호했다. 이후 세계의 디자인 경향은 더욱더 조형적으로 풍부해졌고, 개념적으로도 다양하게 접근했다. 미니멀 스타일은 일부 디자이너에 의해 명맥을 유지하긴 했지만, 21세기에

1958년경 미국으로부터 실용주의 디자인을
최초로 도입한 민철홍의 미니멀한 디자인

포스트모더니즘 디자인 운동의 선구자였던
알레산드로 멘디니의 프루스트 의자

접어들면서 완전히 주변부로 내몰렸다.

이제 미니멀과는 완전히 반대되는 무질서한 형태의 디자인이 대중의 환호를 받으며 주류를 이루고 있다. 지금은 무질서한, 불규칙한 스타일이 대세다. 그 흐름은 대체로 1990년대 말 프랭크 게리의 건축에서부터 본격적으로 시작됐다고 할 수 있다.

1998년 에스파냐 빌바오에 프랭크 게리의 구겐하임 미술관이 등장한 이후 세계의 건축이나 디자인의 흐름은 급격하게 무질서의 아름다움을 추구하기 시작했다. 그것은 심미적 원칙이 붕괴됐거나 질서감이 퇴행한 탓이 아니라 '자연'을 지향했기 때문이다.

비인간적인 것, 즉 자연은 위협적이거나 무질서하게 느껴질 수도 있는데, 그것은 인간의 차원을 넘어서는 초월적 상태로 감지된다고 한 미학자 미켈 뒤프렌의 견해를 참고하면 프랭크 게리의 건축이 왜 그런 의도적인 불규칙함을 추구했는지 잘 알 수 있다.[5] 그리고 이후 세계의 디자인이 왜 프랭크 게리의 미적 경향을 따르게 됐는지도 이해할 수 있다. 지금은 엄격한 기계적 질서나 청결함을 추구하는 시대가 아니라 '자연'을 지향하는 시대인 것이다.

그런 점에서 박 사장 집의 경직되고 청결하기만 한 조형성이

아직도 상류층의 스타일로, 고급스러운 아름다움으로 받아들여지는 우리 사회의 미적 취향은 상당히 갈라파고스적으로 보인다. 사실 우리 사회는 아직 한 번도 초기에 수입된 미니멀한 기능주의 디자인의 경향에서 벗어난 적이 없다. 1960년대 이후 지금까지 한국의 건축 디자인은 단순한 기능주의만을 줄곧 지향해왔다. 1980년대에 세계 디자인이 포스트모더니즘의 격렬한 흐름 속으로 빠져 들어갈 때도, 1990년대 들어 해체주의 디자인이 주류가 됐을 때도 우리 사회는 별 영향을 받지 않았고, 그저 계속해서 미니멀한 기능주의 스타일을 추구했다.

세계적으로 미니멀 스타일을 선호하기 시작한 것은 1900년 오스트리아의 건축가 아돌프 로스가 《장식과 범죄》라는 잡지에서 '장식은 미적 퇴행과 경제적 손실을 불러일으키는 범죄'라고 못 박으면서부터였다.[6] 그의 이런 조형적 견해는 바우하우스를 중심으로 구체화된 독일의 기능주의 디자인을 탄생케 하는 원동력이 됐다. 그리고 바우하우스의 4대 교장을 역임하기도 했고, 제2차 세계대전 이후 미국의 기능주의 건축을 이끌었던 건축가 루트비히 미스 반데어로에는 "적은 것이 많은 것이다(Less is More)"라는 유명한 말을 남기면서 미니멀 형태에 대한 미적 우월성을 확고부동하게 만들었다. 이런 견해를 바탕으로 절제

미국의 건축가 프랭크 게리의 구겐하임 미술관

미니멀한 기능주의
스타일을 대표하는
미스 반데어로에의
시그램Seagram 빌딩

된 기하학적 형태를 지향하는 기능적 디자인은 20세기 전체 기간 동안 모더니즘이라는 이름으로 세계 디자인을 주도했다. 그 뒤에는 제1, 2차 세계대전이라는 초유의 사태가 배경으로 작용했다.

앞서 살펴본 것처럼 이런 디자인 경향은 1960~1970년대 우리나라가 막 산업화를 시작하던 시기에 미국에서 도입되기 시작했다. 그때부터 우리 사회는 미니멀하고 기계적인 형태가 아름답다고 하는 미적 취향에 물들어갔다. 그리고 그것은 1990년대까지 우리 사회를 압도적으로 주도했다. 포스트모더니즘이나 해체주의의 영향을 거의 받지 않았던 것은 1990년까지 우리 사회가 산업화만을 추구하던 개발도상국이었기 때문이다. 사회 전체가 산업화라는 단일의 목적을 향하다 보니 산업보다는 문화적 가치를 지향했던 디자인 경향이 우리 사회에 자리 잡을 여유가 없었던 것이다. 대신 산업화에 유리한 미니멀 스타일이 이름만 바꾸어서 교체돼왔다. 일본의 젠 스타일이나 애플의 미니멀 디자인 등이 중간중간 수혈되면서 미니멀 스타일의 흐름은 21세기에 접어들어서도 그 명맥을 유지해왔다.

특히 2010년경 북유럽의 미니멀 스타일이 유행하면서 우리 사회의 미니멀 스타일 선호는 생명을 더 연장하게 됐다. 이케

아로 대표되는 북유럽풍 디자인은 기능성에 자연 재료를 더해 한국의 대중에게 매력적으로 다가왔고, 하나의 거대한 유행이 됐다.

그러나 그 시기에 세계 디자인의 흐름은 마티아스 벤트손의 그로스Growth 의자같이 무질서하고 생명감으로 가득한 디자인이 주류를 형성해 나가고 있었다. 그는 자연처럼 성장할 수 있는 인공 우주를 만들려는 노력으로 이런 디자인을 했다고 말했는데, 디자인의 흐름이 단지 기능적이거나 보기에 좋은 수준을 넘어서서 '자연'이라는 가치를 실현하려는 단계에 이르고 있음을 알 수 있다.

한편 북유럽의 미니멀한 스타일이 유행하는 동안 우리 사회에서는 일본의 무인양품이나 유니클로 같은 브랜드 그리고 안도 다다오 같은 건축가의 스타일이 더해지면서 단순한 형태에 대한 사회적 취향이 더욱 공고해져갔다. 영화에서 상류층의 스타일로 표현되는 정도에까지 이른 것이다. 그런데 문제는 이런 미니멀한 조형적 스타일이 그 안에 내재하는 수준 높은 미적 가치 때문이 아니라, 앞서 살펴본 것처럼 '엄격한 배타적 질서감'이나 '청결함' 같은 표피적인 형식으로 인해 그런 위상을 가진다는 것이다. 무엇보다 이런 취향이 휴머니즘을 바탕으로 환경

일본의 디자인 그룹 넨도의 미니멀한 젠 스타일 디자인

미니멀하면서도 친근한
북유럽 스타일의 디자인

마티아스 벵트손의
그로스 의자, 2012

문제를 해결하고, 자연의 속성을 추구하는 세계의 디자인 흐름, 미적 취향의 변화와는 다른 방향을 향하고 있다는 것이 적지 않은 문제다.

보편적 심미성을 향해

1789년 프랑스 혁명이 일어난 날, 혁명군은 귀족이나 왕족에게만 출입이 허락되던 루브르 미술관을 일반인에게 개방했다. 아름다움을 선호하는 취향에는 계층이나 계급이 따로 있을 수 없고, 수준이 중요하다는 사실을 잘 보여준다.

영화 〈기생충〉은 상류층과 하류층의 빈부 격차라는 사회문제를 정면으로 다루면서 전 세계의 주목을 받았다. 그리고 그런 사회문제를 주택의 형태나 인테리어 스타일로 은유하면서 시각적으로도 표현한 것은 정말 대단한 것이었다. 그런데 이 영화를 본 후 마음이 편하지 않았다. 계층 간의 불평등과 같은 영화의 주제 때문이 아니었다. 영화에서 표현된 한국 상류층의 미적 취향이 겨우 그런 수준이었다는 것을 국제적으로 들켜버린 것 같은 기분이 들었기 때문이다.

박 사장의 집이 가진 미니멀한 스타일은 영화 내에서는 대단한 시각적 풍자였고, 영화의 주제를 표현하는 데는 더없이 적합한 조형적 선택이었다. 그러나 영화에서 표현된 이 스타일이 감독에 의해 영화적으로 과장되고 은유된 형식이 아니라, 우리 사회의 리얼한 미적 취향이라는 점이 문제다.

개인의 미적 취향에 대해서야 뭐라고 할 수는 없지만, 현상으로 나타나는 사회적 취향이나 시대정신에 관련된 것이라면 비평적 분석과 평가가 필요하다. 그런 과정을 통해 사회의 심미적 수준이 높아지면서 새로운 형태의 문화로 발전하는 것이 일반적이다.

그런 점에서 보면 우리 사회를 지배하는 미니멀한 미적 취향의 부실한 미적 가치에 대해서는 상당히 신랄한 비평이 요구되며, 그것을 넘어서는 미적 가치, 이 시대가 지향해야 할 고급스러운 미학적 가치를 확립하는 데는 많은 연구와 노력이 필요하다.

그렇지만 영화 〈기생충〉을 보더라도 그런 스타일에 대한 비판이나 평가는 부재하며, 오히려 그런 심미적 취향을 인정하는 점이 상당히 유감스럽다. 이 영화의 주제가 계층 간의 불평등함이라고 한다면, 결국 이 영화는 상류층의 미니멀하고 청결한 스타일의 혜택을 하류층에도 공정하게 베풀어야 한다는 것을 말

하는 게 아닌가. 그 때문인지 최근 우리나라에서 생산되는 전자 제품이나 인테리어, 패션 등을 보면 거의 이런 미니멀 스타일을 과도하게 지향한다. 심지어 텔레비전 프로그램에서도 집 안을 정리한다는 명분으로 청결하고 미니멀한 무균질의 스타일을 일방적으로 추종하고 있다. 이것은 분명 미적 획일화 현상이며, 내용을 갖춘 취향의 흐름은 아니다. 더욱이 이 시대가 지향하는 경향과는 방향이 다르다.

영화 〈기생충〉은 우리가 살고 있는 세계가 직면한 보편적 문제를 건드리며 세계적인 관심을 불러일으켰지만, 한편으로는 우리 사회가 합의한 심미적 취향에 대해 매우 깊은 반성을 하게 만든다. 이 영화에서 묘사되는 상류층의 형식적 미니멀리즘 경향은 하루라도 빨리 미학적 평가를 받아야 할 것이다. 그리고 '자연'을 향해 나아가고 있는 세계 디자인의 흐름에 대한 이해도 우리 문화가 풀어야 할 매우 시급한 문제인 것 같다. 한 시대를 주도하는 미적 취향은 항상 그 시대가 직면한 문제를 해결하는 방향으로 나아갔다. 그런 점에서 스타일의 형식에만 잡혀 있는 우리의 미적 취향은 분명히 개선될 필요가 있다. 의도한 바는 아니겠지만 영화 〈기생충〉은 그런 점에서 많은 생각할 거리를 준다.

3/ pp.110-143

김영훈

영화 〈기생충〉에 나타난 감각적 디테일과

한국적 특수성[1]

〈설국열차〉(2014)와 〈옥자〉(2017)가 개봉한 이후 봉준호 감독은 이미 한국의 영화감독 중에서 가장 글로벌한 감독이 됐다. 〈기생충〉의 수많은 영화제 수상 기록과 함께 봉준호 감독의 오스카상 수상은 이제 그에 걸맞은 거장급 영화 평론으로 진화되고 있는 듯하다.[2] 두말할 필요 없이 〈기생충〉과 연관된 국내외의 논문과 단행본 수는 기존의 기록을 넘어서고 있다. 봉준호의 전기적 특징(박태원이 외조부라는 사실)은 물론이고, 그의 한국영화아카데미 졸업 작품인 〈지리멸렬〉에서부터 〈기생충〉 이전 가장 최근의 작품인 〈옥자〉에 이르기까지 그의 작품은 물론 인생 족적 모두가 회자될 만큼 종횡무진으로 펼쳐지고 있다.[3] 연세대학교 재학 시절 학내 신문 〈연세춘추〉에 실렸던 봉 감독이 직접 쓰고 그린 네 컷짜리 만화마저 그의 이른 영화 문법에 대한 실험과 준비였던 것으로 재평가되고 있다. 이처럼 수많은 담론 속에서

무엇보다 봉준호 감독의 특징을 가장 잘 요약하는 표현 중 하나가 바로 '봉테일'[4]이다.

칸 국제영화제에서 황금종려상을 수상하고도 봉준호 감독은 "한국 관객이 봐야 뼛속까지 이해할 수 있는 디테일이 있기 때문에 수상 가능성은 크지 않다"라고 말했다.[5] 여기서 수상 가능성이란 당시 미국 아카데미 영화위원회가 수여하는 오스카상을 의미한다. 그러나 놀랍게도 〈기생충〉은 작품상을 비롯한 네 개의 오스카상을 수상했고, 그의 기자회견은 이후 끊이지 않고 계속됐다. 한국 관객이 봐야만 이해할 수 있을 것이라고 예상했던 영화의 디테일은 오히려 '가장 한국적이어서 가장 넓게 전 세계를 매료할 수 있었던 것 아닌가' 하는 봉 감독 스스로의 재평가로 이어졌다.

이 연구는 감독이 스스로 밝힌 것으로, 이 지점을 연구의 출발점으로 삼고 이와 연관된 핵심 질문을 다루고자 한다. 그가 말하는 '한국적 디테일은 무엇인가' 그리고 '그 디테일로부터 읽어낼 수 있는 한국적 특수성이란 무엇인가'를 묻지 않을 수 없는 것이다. '한국 관객이 봐야 뼛속까지 이해할 수 있다'는 디테일을 봉 감독이 직접 하나하나 밝히지는 않았지만, 〈기생충〉에서 찾을 수 있는 '한국적' 요소는 넘쳐난다. 앞으로 좀 더 심

도 있게 논의할 것이지만, 반지하라는 공간에서부터 대학 입시생을 위한 한국의 가정교사 과외, 그 속에 감춰진 것이면서 적나라하게 드러나는 학벌주의, 노랫말처럼 들리는 기정의 대사로 유명한 '일리노이 시카고'라는 낱말이 담고 있는 한국의 미국 유학 전통까지 다양하다. 이뿐만이 아니다. 침수로 인해 대피한 체육관 사람들의 모습은 외국인에게 쉽게 이해되기 어려운 한국적 재난 상황 속의 일상이다. 반지하에 사는 기택과 지하로 몰락한 근세는 둘 다 그들 나름대로 사업을 하다 망했다는 추락의 공통점이 있지만, 한국에서 한때 반짝했던 대왕 카스텔라 사업의 유행과 그 의미를 이해할 수 있는 외국 관객은 극소수일 것이다. 박 사장 집 지하실이 북한의 공격에 대비한 일종의 피난 벙커로 지어졌다는 점이나 문광이 북한의 아나운서 흉내를 내는 장면은 그야말로 북한과 대치하고 있는 한국의 특수 상황을 가장 잘 보여주는 예 중의 하나일 것이다.

〈기생충〉의 흥행은 로컬의 특수성이 전 세계 영화 관객에게 보편적 맥락과 연결될 수 있을 때 가능하다는 것을 보여주는 사례일 것이다. 그렇다면 이런 한국적 맥락에서만 읽힐 수 있는 특수성이 어떻게 외국 관객에게 이해될 수 있었는가, 나아가 그들을 매료했는가 하는 문제는 〈기생충〉의 흥행과 관련된 가장

중요한 질문이 될 것이다. 이해될 수 없기 때문에 매료된 것이라는 주장이 아니라면 어떻게 해석될 수 있는가 묻지 않을 수 없기 때문이다. 그들을 매혹한 '한국적' 특수성은 무엇인가 하는 논의의 핵심을 풀어내기 위해 영화의 텍스트 내부로 들어가 볼 필요가 있다. 봉준호 감독은 아카데미 시상식에서 외국 영화의 자막을 1인치의 장벽이라 칭하며 장벽 뒤에 숨겨진 또 다른 세계로 시청자를 자신 있게 초대한다. 자막 뒤에 숨겨진 수많은 로컬의 향연이란 이미지 밖에 존재하는 실재의 세계를 가리킨다. 이제 고전이 된 책《영화란 무엇인가》에서 앙드레 바쟁이 던지는 질문은 프레임 안의 영화 못지않게 프레임 밖의 실재에 관한 것이었다. 〈기생충〉은 영화 안팎에서 찾아지는 로컬의 특수성과 그 다양성을 어떻게 평가할 것인가 하는 인류학적 문제를 던지고 있는 셈이다. 무엇보다 〈기생충〉은 매우 감각적 영화로 보인다. 모든 영화가 감각적 측면을 활용한다는 것은 당연한 것이지만 〈기생충〉의 감각적 디테일은 한 무리의 무감각한 인간 가족과 만나면서 특별한 효과를 불러일으킨다. 다양한 감각적 요소를 활용한 영화적 힘이 그와 극적으로 대비되는 무감각한 인간을 보여줌으로써 영화적 긴장감을 확보한다. 이 글에서는 이러한 문제의식을 배경으로 〈기생충〉에서 읽어낼 수 있는

개별적인 감각 요소를 찾아내고, 그러한 요소가 보여주는 특수성을 드러내보고자 한다. 감각이 가지는 원초적 힘의 보편적 토대 위에서 〈기생충〉이 가지는 특수한 맥락의 공존이 〈기생충〉의 힘이 아닌가 생각한다. 〈기생충〉에서는 첫 장면부터 감각적 디테일의 향연이 시작된다.

냄새가 선을 넘다

반지하 안쪽, 천장이지만 지상의 바닥과 닿은 창문 앞에 가족의 양말이 회전용 집게 건조기에 매달려 있다. 표백제 부족인지 양말은 세탁 후지만 헌 양말처럼 회색에 주름져 있다. 햇빛을 충분히 받지 못한 양말이 마르면서 동시에 물 썩는 냄새를 풍기는 듯하다. 통풍이 잘되지 않고 해가 들지 않는 장마철엔 오죽할까 하는 체감은 봉 감독이 말한 대로 살아보지 않은 사람은 알아도 실감하기 어려운 것이다. 영화의 도입부에서 휴대전화 와이파이 신호를 잡기 위해 이리저리 집 안을 헤매는 남매의 동선은 이제 반지하 가족의 공간을 소개한다. 드디어 기우, 기정 남매가 도착한 공짜 핫스팟은 바로 변기 앞 공간이다. 그러나 얼

마 후 반지하 창문으로 소독 연기가 뿜어져 들어오고, 온 가족
은 콜록거리면서도 계속해서 피자 박스를 조립한다. 코를 찌르
는 소독 냄새가 반지하를 통과해 스크린 밖까지 뿜어져 나오는
듯하다. 이제 관객의 킁킁거림은 시작되고, 이들 가족에게서 나
는 냄새는 본격적인 영화의 디테일이 된다.

〈기생충〉을 관람한 수많은 관객에게 이 영화에서 냄새가 차
지하는 중요한 비중은 두말할 필요가 없다.[6] 숙주를 해치지 않
는 것이 기생충의 기본 생존 전략일진대, 이를 어기고 기택이
자신과 가족이 기생하던 숙주 가족의 가부장(동익)을 죽이게 된
것도 바로 냄새였기 때문이다. 영화의 끝을 향해 가는 장면에서
도끼로 박 사장을 내려찍은 기택의 살인 동기는 바로 냄새였다.
지하 세계에 4년 동안 갇혀 있던 근세에게서 뿜어져 나오는 체
취를 맡고 혐오하는 박 사장의 모습을 보는 순간 영화 내내 어
떤 모욕에도, 모멸에도 끄떡없던 기택이 폭발하고 만다. 드디어
넘지 말아야 할 선을 기택은 넘고 만다. 이러한 폭발은 사실 누
구도 예상치 못한 순간적인 상황이었지만, 사실 영화의 내러티
브 속에서 지속적으로 차곡차곡 쌓여온 것이었다.

냄새의 첫 등장은 극중 인물 중 가장 어린 열 살의 다송이로
부터였다. 주위를 킁킁거리던 다송이는 충숙은 물론 기택과 제

시카(기정)에게서 똑같은 냄새가 난다는 것을 발견한다. 이에 어른들은 '하하하' 웃으면서 어색하게 넘어갔지만, 다송이의 냄새 감각은 기택의 식구에게 대책 회의를 해야 할 만큼 심각한 위협으로 등장한다. 다송이가 발견한 냄새가 열 살짜리 어린아이의 그저 순진한 놀라움이었다면, 이후 그 부모인 동익과 연교에게 기택의 체취는 냄새의 계급학으로 확장, 심화된다.

#96 부잣집 거실

(거실에서의 로맨틱한 분위기가 무르익으면서)

동익: 가만 있어봐… (킁킁) 어디서 그… 냄새가 나는데….

연교: 뭐?

동익: 김 기사님 스멜.

연교: 김 기사? 진짜? (킁킁) 난 잘 모르겠는데….

(코를 킁킁거리는 동익과 연교. 테이블 밑의 기택, 긴장하며 자기 티셔츠의 냄새를 맡아본다.)

동익: 당신은 그 양반 냄새 자체를 모르잖아? 나야 매일 차 뒷자리에서 맡으니까….

연교: 완전 후진 냄새?

동익: 뭐, 악취까진 아니고, 은은~하게 차 안에 퍼지는 냄샌데… 뭐

랄까….

연교: 노인 냄새?

동익: 아니… 뭐랄까… 오래된 무말랭이 냄새? 아니, 행주 삶을 때 냄새?

동익은 매일 차 뒷자리에서 맡게 되는 김 기사의 냄새를 오래된 무말랭이 냄새, 행주 삶을 때 나는 냄새로 비유한다. 김 기사에게서 난다는 냄새에 대한 동익과 연교의 대화는 계속 이어지는데, 무말랭이나 행주에서 나는 냄새는 결국 지하철 타는 분들 특유의 냄새로 최종 종합된다. 단순히 무말랭이의 냄새거나 지하철에서 나는 냄새가 아니라 지하철을 타는 사람들의 냄새로 지목되면서 부부의 냄새 취향이 가리키는 것은 특정 사람들에게 공통으로 나타나는 냄새 계급론이 돼버린다. 벤츠 뒷자리까지 넘어오는 김 기사의 냄새는 결국 김 기사가 지켜야 할 선을 범하는 것으로 동익의 신경을 건드리는 것이다. 이러한 냄새와 계급적 경계에 대한 신경전은 기정이 일부러 벗어놓은 팬티 사건에서도 등장한다.

연교: 이거 변태의 한 종류인가? 주인님 차에서 섹스하면 막 더 흥

분되고, 이런 거? (동익 눈치를 보며) 아아, 미안해 여보…. 이런 사람인 줄 진짜 몰랐는데….

동익: 아니, 젊은 놈이 여자랑 뭘 하건 다 본인 사생활이고…. 내가 뭔 상관이냐고, 근데 하필이면 왜 내 차에서…. 그리구 굳이 할 거면 지 앞자리에서 그냥 하지, 왜 선을 넘어와? 꼭 내 자리에 정액 방울을 떨어뜨려야 직성이 풀려?

반지하 vs. 반지상

외국에는 반지하라는 공간도, 표현도 없다는 사실을 한국 관객이 알게 된 것도 오스카상 덕분인지 모른다. 〈기생충〉의 영어 자막에 참여한 다시 파켓에 따르면 반지하를 어떻게 번역할 것인가에서부터 '한국적' 특수성의 문제 또는 매혹은 등장한다.[7] 1970년대 건물의 지하층이 북한의 기습 공격 시 대피소로 활용한다는 명목으로 허가됐다는 사실은 세계인은 물론 한국인에게도 생소한 것이었다. 이제 지하층은 급속히 늘어나는 도시 이주민을 수용하기 위한 어쩔 수 없는 대책으로 또 다른 진화를 거치게 된다. 말 그대로 지하층은 사람이 거주할 수 없지만 지상

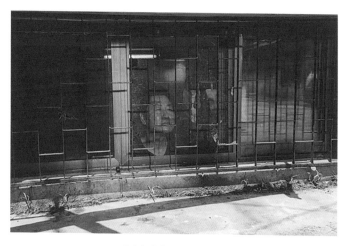

반지하 창밖을 내다보는 기택

과 반 정도 걸쳐 있으면 주거가 가능한 지하, 글자 그대로 반지
하가 되는 것이다. 윤형중에 따르면 이 반지하의 역사적 굴곡도
여기서 그치지 않는다. 2001년 서울에 닥친 홍수가 많은 피해
를 가져왔는데, 그 복구 과정에서 통계로도 잡히지 않았던 서울
시내의 수많은 반지하와 그곳에 사는 주민이 서서히 우리의 의
식 세계에 등장하기 시작했다.[8]

　등장인물인 기택, 충숙, 기정, 기우가 사는 반지하와 박 사장
가족이 거주하는 지상 저택 그리고 창문조차 없는 지하에 거주

또는 자발적으로 갇힌 근세의 공간으로 우리의 세상은 삼등분된다. 이 수직의 공간은 한국은 물론 세계인에게 보편적으로 인식되는 계급, 계층 구조를 매우 효과적으로 상징한다. 이 수직성의 상징은 각 수평 공간을 연결하는 계단을 전제할 수밖에 없고, 그 계단 위를 쉴 새 없이 움직이는 등장인물들을 따라 이 영화는 전개된다.

기택의 반지하를 빠져나갔던 기정의 동선에도, 처음으로 박 사장의 저택에 들어서는 기우의 동선에도 계단은 매우 중요한 공간적 암시를 제공한다. 물론 이러한 공간적 암시는 글자 그대로 세상의 계급을 눈으로 확인해주는 가장 노골적인 장치인 셈이다. 지하에 숨어 지내던 근세의 공간에도 비밀의 문이 열리면 어둠의 세계로 하강하는 계단이 마련돼 있다. 이들 세 가족 또는 세 계급의 위치는 계단으로만 연결되고, 결국 자신의 영역, 선을 넘는 순간 온갖 위기를 겪게 되어 파국에 이르게 된다. 거대한 대문을 지나 계단을 걸어 올라온 기우에게 계단이 끝나는 바로 그 지점, 넓은 정원과 저택 위로 태양빛이 한순간 쏟아져 내린다. 기우가 느꼈을 현기증은 관객에게 고스란히 체감된다. 반지하 세계에서는 감각될 수 없는 높이의 세계와 누구에게도 방해받지 않는 널찍한 수평의 세계가 바로 박 사장의 공간이었

고, 기우는 결국 기택의 모든 일원을 이곳으로 하나하나 침투하게 만든다. 이렇게 계단을 올라 위로 향하기 시작한 반지하 사람들이지만, 그들의 파국 역시 계단을 따라 아래로 추락하는 것으로 마무리된다. 박 사장 가족이 집을 비운 사이 벌어진 예상치 못했던 소동을 겨우 벗어난 기택과 기우, 기정 남매는 처절한 모습으로 박 사장 집을 나오며 끝없이 아래로 아래로 하락한다. 갑자기 내린 폭우에 온몸이 젖고 지칠 대로 지친 이들이 따라 내려오는 길은 모두 계단이었다. 칸 국제영화제 시상식 인터뷰에서 봉 감독은 〈기생충〉은 한마디로 '계단 시네마'라고 했다. 실제 영화 촬영 기간에 농담처럼 스태프들과 이 영화를 계단 시네마라고 했다고 하는데, 이 영화의 계단이 김기영 감독의 〈하녀〉에 등장하는 계단과 깊은 관련이 있다는 사실을 감독이 직접 밝힌 바도 있다.[9]

이렇게 보면 계단을 통해 오르고 또 내려오기를 반복하는 캐릭터들의 움직임이 이야기의 전개와 맞아떨어지면 내러티브의 운동성을 관객이 같이 체감하게 된다. 시각적 디자인과 서사의 연관 관계를 풀어내는 권승태의 분석은 매우 세밀하게 이 지점을 파헤친다.[10] 시각예술로서 영화 속 공간 구성은 모든 영화에서 빠질 수 없는 기획이겠지만, 〈기생충〉의 경우 공

간 구조와 내러티브의 일치는 매우 특별해 보인다. 실제 이러한 기획을 효과적으로 전달하기 위해 사전 작업은 물론 촬영 중에도 매우 세밀한 과정을 거친 것으로 잘 알려져 있다. 영화에 등장하는 모든 계단은 하나도 동일하지 않게 너비와 높이를 다르게 디자인했고, 실제 장소에서 촬영한 계단도 매우 특별한 기준에 따라 선택했다고 한다. 박 사장 집을 탈출해 반지하에 도달하는 기택 식구가 끊임없이 걸어 내려갔던 서울의 계단은 이제 영화의 내부 공간과 외부 공간의 구분을 잊게 할 정도로 접속돼 있다.

채끝살과 짜파구리

앞서 반지하라는 말의 영어 번역이 가지는 어려움을 잠시 언급했는데, 마찬가지로 '짜파구리'도 번역이 쉽지 않은 언어적 디테일 중 하나다. 짜파구리라는 말 자체가 짜파게티와 너구리라는 두 인스턴트 라면을 합쳐서 만든 것이고, 정확히는 짜장면 맛과 우동 맛을 면발과 라면수프 맛으로 합친, 사실 복잡한 미각 기호를 바탕에 깔고 있다. 서로 다른 맛을 합쳐 새로운 맛을

만들어낸다는 것은 그리 이해하기 어려운 것도 특별할 것도 없겠지만, 여기에 채끝살이 합쳐지면 단순한 미각을 얘기하는 것이 아니다. 짜장면과 우동에 단순한 고깃덩어리가 아닌 채끝살이 더해지는 것은 매우 특별한 미각 체험을 선사한다. 이러한 맛의 조합과 구성이 단순한 실험 정신을 통한 맛의 탐구일 수도 있겠지만, 여기서 중요한 것은 채끝살이 더해주는 문화적 층위를 읽어내는 것이다. 시간과 여유가 없는 사람이 찾게 되는 인스턴트 음식은 많은 나라에서 볼 수 있는 것이지만, 짜파구리와 채끝살은 그리 간단한 음식의 만남이라고 할 수 없다.

이 음식을 둘러싼 껍질을 하나씩 벗겨보자. 짜파구리에서 짜파는 짜파게티에서 가져온 말인데, 짜파게티는 스파게티에서 이름을 따온 인스턴트 짜장면이라고 할 수 있다. 짜장면은 한국에 정착한 화교들이 만들기 시작했고 중국 음식에 기원을 둔 것이지만, 한국인이 가장 애호하는 한국 음식이 된 지 오래다. 짜파게티에 역시 인스턴트 라면인 너구리를 섞어 먹는 짜파구리는 이제 채끝살과 만나 새로운 품격을 갖추게 된다. 짜파게티와 너구리의 맛은 대부분의 한국인이라면 익숙한 것이고 같은 인스턴트 면을 섞는 것도 별것이 아니지만, 여기에 채끝살을 넣는 순간 의미심장한 의미가 더해진다. 채끝살은 맛의 취

향 이전에 쇠고기의 고급 부위를 말하는 것이며, 한국인의 식탁에서는 일종의 사치품이다. 사실 채끝살이 정확히 무슨 뜻인지 또 그 맛을 정확히 아는 사람도 그리 많지 않을 정도로 채끝살은 일상적으로 소비하기 어려운 부위다. 가격 자체만 비교해도 라면과는 어울리는 조합이 될 수 없다. 그렇다면 이러한 어울리지 않는 조합이 어째서 박 사장 집의 메뉴가 돼 있는가, 묻지 않을 수 없다.

〈기생충〉뿐 아니라 봉준호의 이전 작품에서도 고기는 자주 등장하는 디테일이다. 〈플란다스의 개〉와 〈살인의 추억〉에서도 불판에 고기가 올랐다. 〈설국열차〉에서는 상류층에겐 스테이크, 꼬리칸 사람들에겐 단백질 블록이 제공됐다. 오랜 세월 고기 소비가 일상이 될 수 없었던 계층에게 고기, 특히 한우를 구워 먹는다는 것은 단순히 미각의 차원을 넘어서 사회심리적 욕망을 충족하는 일종의 이벤트였다. 성공적으로 박 사장 집에 침투한 기택 가족이 행운의 상징인 산수경석을 식탁 가운데에 떡하니 모셔놓고 구워 먹은 것도 생갈비와 송이버섯이었다. 삼겹살, 곱창, 육우, '원뿔', '투뿔' 한국인의 고기 파티에는 등급이 있다. 한국에서 한우 생갈비와 송이버섯은 성공의 아이콘이다.

애당초 기택 가족에게 채끝살이 들어간 짜파구리는 상상할

수 없는 창의적 맛이자 그들의 현실이 허락하지 않는 메뉴다. 라면류 인스턴트식품에 채끝살이 추가될 때 〈기생충〉의 짜파구리는 이른바 '선을 넘어간', 그래서 박 사장 집의 기호식품이 될 수 있었던 것이다.

비틀린 음악

많은 사람이 앞서 얘기한 계단과 냄새에 초점을 맞춰 〈기생충〉의 특성을 이야기하는데, 그러다 보면 자칫 이 영화에서 음악이 차지하는 매우 중요한 비중을 놓치기 쉽다. 특히 이러한 점은 각종 영화제의 상을 휩쓰는 동안 봉준호 감독은 물론 촬영 및 음악 감독들과의 인터뷰가 각종 매체에 실리게 되면서 잘 알려지게 됐다. 음악을 맡은 정재일 감독의 사전 준비와 영화 편집 과정에서 이루어진 음향의 선택을 보면 숨겨진 디테일의 힘을 느끼게 된다.[11] 특히 거의 8분에 가까운 시퀀스를 시종일관 끌어가는 음향의 힘은 가장 대표적으로 우리의 청각을 잡아끈다. 이른바 '믿음의 벨트' 시퀀스라고 할 수 있는 #29에서 #32까지의 음향적 밀도는 눈여겨볼 필요가 있다. 기정이 자신의 입지를 공

고히 한 후 쫓겨난 운전사 민혁의 자리에 기택을 심으려는 기획이 시작되는 부분이다.

각본에서 그대로 나타나듯이 테마 음악 '믿음의 벨트' 선율이 화면 위로 흐르는 가운데 '몽타주 시퀀스'가 시작된다. 이 테마 음악의 기본 선율은 바로크 음악을 연상시키는 클래식 톤이지만, 정재일 감독이 설명한 대로 매우 다양한 음향적 요소가 들어 있어 마치 앞서 애기했던 채끝살이 들어간 짜파구리와도 같아진다. 정재일 감독은 명확히 포착되지 않는 여러 저음을 섞어 장면 속의 캐릭터들이 느끼는 압박감을 증대시키는데, 채끝살 같은 클래식 톤과 인스턴트라면 같은 단발적 음향 효과가 배치되면서 매우 뒤틀린 느낌의 음악적 시퀀스가 만들어진다. 실제 이전에 같이 작업을 하면서 알게 된 봉준호 감독의 음악적 취향을 간파한 정재일 음악감독은 '우아하면서 트로트 같은' 음악적 기준을 세우고 작업에 임했다고 한다. 이러한 뒤틀림의 소리 미학은 물이 밀려들어오는 홍수 장면에서도 잘 나타나는데, 화면 속에서 벌어지는 현실을 모르는 척 시치미를 떼고 바로크풍의 음률을 깐다. 이렇게 '비틀어진 것을 좋아한다는' 봉준호 감독의 취향은 영화의 시작인 타이틀 시퀀스와 마지막 엔딩에서도 그대로 나타난다. 도대체 어둡고 희망찬 음악이란 무엇일까?

#1. 타이틀 시퀀스. 낮

어둡고 희망찬 음악이 시작되며⋯. 검은 화면 위로 오프닝 크레디트가 차례차례 흘러간다.

#161. 겨울 야산. 늦은 저녁

칠흑 같은 검은 화면 위로, **밝고 절망적인 음악이 시작된다.** The End.

밝으면서 절망적인 음악이 어떻게 가능할 것인가 하는 문제는 뒤로하고, 이런 비틀린 음악적 효과를 배경으로 영화는 시작되고 끝이 난다. 어찌 보면 이 비틀린 음악 사이에 벌어지는 온갖 소동이 어떤 의미를 갖는지는 영화를 보고 나면 알게 되는데, 매우 의도된 것이었다는 느낌을 갖게 된다. 이런 비틀린 음의 사운드 디자인은 영화 속 세 가족이 보이는 지하와 반지하 그리고 지상의 대비, 선의 넘나듦의 다이내믹과 각별한 조화를 이룬다. 바로 이런 조화를 통해 관객의 몸과 마음에 영화의 힘이 체감되는 것이다.

무감각한 인간 가족

이렇게 살펴본 영화 〈기생충〉의 감각적 디테일은 이율배반처럼 무감각의 세계와 맞닿아 있다. 총체적 체감의 기술을 총동원한 듯한 감각적 영화는 실제 도저히 있을 수 없는 무감각한 인간을 이야기한다. 다송이의 생일 파티에서 박 사장을 도끼로 내려찍기 전까지 기택은 어떤 수모나 모독에도 끄떡하지 않는 인물이었다. 왜 기택은 모욕감을 느끼지 않는가? 놀라운 인내력으로 참아낸 것인가, 아니면 체념한 것인가? 만약 인내도 체념도 아니라면 기택과 그의 가족은 어떤 존재 방식을 선택한 것인가 묻지 않을 수 없다. 먼저 기우가 기정이 위조해준 학위 서류를 들고 동익의 집에 진입하기 위해 반지하 집에서 떠나는 장면부터 시작해보자.

#10. 반지하. 낮

기우: 전 이게 무슨 위조나 범죄라고 생각 안 해요. 저 내년에 이 대학에 갈 거거든요.

기택: 역시 너는 계획이 다 있구나!

기우: 서류 좀 미리 띤 거다. 이렇게 생각하고 있습니다.

아무 일 없다는 듯이 서류를 위조하는 이들은 도대체 어떤 사람들인가? 위조된 가짜 서류지만 내년에 이 대학에 간다는 기우의 마음에 진심이 있는 것 같지 않은가? 그렇다면 기우의 이런 태도는 최소한의 양심이거나 일종의 자기 최면인 것일까? 어쩌면 이것이 그들이 사는 방식일까? 여기까지 기우를 본 관객에게 이 질문에 대한 답은 아직 명확하지 않다. 아무렇지 않게 박 사장 가족을 속이는 기택 가족을 보며 질문은 계속된다. 도대체 그들은 어떤 생각으로 저렇게 살고 있을까? 저들에겐 기본 윤리와 도덕도 없는 것일까? 의문과 동시에 분노가 쌓이기 시작한다.

내심 이런 질문을 던지는 관객에게 기택의 가족은 역으로 박 사장 부부, 즉 동익과 연교를 분석하기 시작한다. 그리고 부자니까 착하다는 논리적이고 무엇보다 경험적인 결론에 이른다.

#72 부잣집. 거실. 밤
주인들이 떠나고 난 뒤 마치 자신들의 집인 것처럼 소파와 테이블 주변에 편안하게 널브러져 술잔을 기울인다. 기우는 가족들 앞에서 자신이 과외 지도하는 다혜와 그녀가 대학에 들어가면 진지하게 사귈 것이라고 천명한다. 이런 기우의 말이 끝나자,

기택: 이야아~ 우리 아들 그럼 이 집이, 이게 이게, 너의 처갓집이
되는 거네?

기우: 하하, 그런가요?

충숙: (웃으며) 뭐냐 씨발, 그럼 나 지금 사돈댁 설거지하고 있는 거
야?

기택: 푸하하, 그런 거지!! 사돈어른 빤스 빨고, 며느리 양말 빨고!
크하하하!

자신들의 집인 양 널브러져 술을 마시던 기택의 가족은 놀라
운 상상을 한다. 기우는 대학에 들어가면 자신이 가르치고 있는
다혜와 사귈 것이라 선언한다. 이에 처갓집, 사돈집이 된다는
데까지 상상하게 되자 지금 사돈의 속옷과 며느리의 양말을 빨
고 있는 것 아니냐며 크하하하 크게 웃는다. 이게 과연 웃을 일
일까? 그들은 박 사장 가족을 꼼짝없이 속인 자신들의 연기력
을 칭찬하더니, 동시에 동익과 연교의 착함을 칭찬하면서 부와
착함을 연결하는 놀라운 결론에 이른다.

기택: 근데 연기력도 연기력이지만, 이 댁 식구들은 참 잘 속아. 그
지?

충숙: 일단 싸모님이 좀 거시기하지. 그 덕에 우리야 뭐….

기택: 맞아. 사모님이 순진해. 착하고… 부잔데 착해!

(양주를 들이켜다 말고, 기택을 지긋이 바라보는 충숙.)

충숙: '부잔데 착해'가 아니고… '부자니까' 착한 거야…. 뭔 소린지 알어?

이런 충숙의 사회심리학에 기택은 "원래 부자들이 순진해, 꼬인 게 없고. 부잣집은 또 애들도 구김살이 없어!"라고 동의한다. 충숙은 계급과 인성에 관해 이제 결말을 짓는다. "돈이 대리미라고! 꾸김살을 쫙 펴줘!"

이렇게 되면 이들은 돈 없어 순진하지 않고 착하지 않으며 꾸겨진 인간이라는 말이 된다. 그런데 이들은 자신들의 착하지 않음, 순진하지 않음을 어떻게 생각하는 것일까? 이들에게 남은 도덕적 감각은 무엇인가? 자신의 몸에서 나는 냄새에 대한 굴욕적 이야기도 참아내는 기택은 정녕 아무 느낌이 없는 사람일까? 누가 그를 그렇게 만든 것일까?

이 영화는 결국 기택이 겪었을, 지금 겪고 있고, 또 앞으로도 겪을 무기력과 모멸감을 이야기하는 것이다. 폭우로 침수된 반지하 동네 사람들과 체육관으로 대피한 수많은 이재민 속에 누

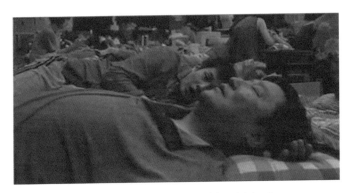

대피소에서 드러누운 채 아들에게 말하는 기택의 모습

운 기택과 기우는 어쩌면 이 영화에서 가장 진지하고 중요할 수
도 있는 대화를 나눈다. 이 짧은 대화에 기택의 놀라운 능력, 어
쩌면 그만의 생존 기술을 추적해볼 수 있는 가장 중요한 단서가
들어 있는 듯하다.

#112. 학교 체육관. 합동 대피소. 새벽

기택: 너… 절대 실패하지 않는 계획이 뭔지 아니?

기우: …네?

기택: 무계획이야. 무계획. 노 플랜.

기우: ….

기택: 왜냐, 계획을 하면… 반드시, 계획대로 안 되거든. 인생이.

기우: ….

기택: 여기두 봐봐. 이 많은 사람들이 "오늘은 떼거지로 체육관에서 잡시다" 계획을 했었겠나? 근데 지금 봐, 다 같이 마룻바닥에서 처 자고 있잖아. 우리도 그렇고.

기우: ….

기택: 그러니까, 계획이 없어야 돼 사람은…. 계획이 없으니까, 뭐가 잘못될 일도 없고 또 애초부터 아무 계획이 없으니까, 뭔 일이 터지 건 다 상관이 없는 거야…. 사람을 죽이건, 나라를 팔아먹건… 씨발, 다 상관없다 이 말이지, 알겠어?

앞서 충숙이 계급과 인성에 관한 결론을 내렸다면, 기택은 삶을 총괄하는 그의 통찰과 확신을 이야기한다. 이 장면의 대화는 마치 가부장사회에서 성스럽게 느껴지는 부자 관계에서 아들에게 주는 뭐랄까 최후의 한마디를 던지는 것처럼 의미심장하다. 차가운 대피소 바닥에 드러누운 채 던지는 기택의 대사는 이전의 대사와 달리 강한 힘이 담긴 어조였다. 분명 기택은 처음부터 무감각하고 무식한 사람이 아니었다. 그는 적어도 무계획의 계획을 갖고 사는 사람이고 왜 그래야만 했는지 아들에게

증언하고 있다. 기택뿐 아니라 같은 대피소에 누워 있는 사람들이 그의 주장에 살아 있는 근거가 된다. 그의 삶의 조건과 경험이 자신을 이런 통찰로 이끈 것이라는 너무도 자연스럽고 당연하지 않느냐는 확신을 아들에게도 심고 있는 것이다. 앞서 한때 "너는 계획이 다 있구나"라며 아들을 칭찬했던 기택은 이제 최종적으로 자신이 옳다는 결론을 아들에게 환기하는 것이다.[12]

앞으로 벌어질 일을 예상이나 했을까. "뭔 일이 터지건 다 상관이 없는 거야… 사람을 죽이건"이라고 했던 기택의 이 말은 가장 의미심장한 대목이다. 알다시피 영화의 결말 부분에 이르러 기택은 박 사장을 죽이게 된다. 이제 그에게 어떤 계획이 있는가? 계획한 적은 없었지만 살인을 저지른 그는 무엇을 할 수 있을 것인가? 놀랍게도 어떤 계획도 없었던 기택에게 깨달음이 찾아온다.

순간 깨달았다. 어디로 가야 하는지.

지하로 갔다.

이곳에 있다 보면 모든 것이 어련해진다. 이만 줄인다.

그는 살인을 저질렀지만 살아남았다. 죽여서는 안 될 숙주를

죽였지만 기택은 아직 살아 있다. 반지하에서 이제 지하로 스스로 들어갔지만 적어도 살아 있다. 살인을 저질러 넘어서는 안 될 선을 넘은 기택은 이제 어떻게 될 것인가? 섬뜩한 살인의 현장에서 찾아온 순간적인 기택의 깨달음은 과연 무엇인가? 죽을 것인가, 아니면 기생충으로 살 것인가? 봉준호 감독이 던지는 뒤틀린, 동시에 무엇보다 진지한 실존적 질문으로 읽힌다.

나가며

#156

기우: 아부지, 저는 오늘 계획을 세웠습니다.

#157

기우: 근본적인 계획입니다.

다송이의 생일 파티에서 벌어진 파국 이후 기택은 스스로 지하에 갇혔고 아들 기우는 다시 깨어났다. 어려운 수술을 받고 한 달 만에 의식을 되찾은 기우는 다시 계획을 세운다. 지하에 갇힌 아버지를 어떻게 구해낼 것인가? 근본적인 계획이었다.

돈을 벌어 정정당당하게 그 집을 사겠다는 계획이었다. 지하에 갇힌 아버지를 구하기 위한 계획을 세우는 기우는 여전히 착한 아들이지만, 그의 근본적인 계획은 근본부터 말이 되지 않는다. 어느 인터뷰에서 봉 감독이 말한 것처럼[13] 기우 같은 조건의 노동자가 매달 월급을 한 푼도 쓰지 않고 모아도 박 사장의 집은 살 수 없다. 대략 547년이 걸린다고 했다. 전 세계 관객의 환호에도 〈기생충〉의 결말은 불확실하고 암울한 시대의 난국을 저변에 깔고 있다. 〈기생충〉은 분명 비관과 절망을 이야기한다.

〈기생충〉이 오스카상을 휩쓸고 한국인에게 특별한 자긍심을 불러일으켰지만, 동시에 한국에서는 공정의 문제가 첨예한 사회적 이슈로 자리 잡고 있었다. 수많은 노동자가 저임금과 불안한 노동 조건에서 혹사될 때 노력 없이도 부를 대물림 받는 자산가의 자식들을 보며 공정을 외치고 있었다. 사람들은 금수저, 은수저, 흙수저를 이야기하고 있었다. 유산을 통한 부의 세습과 학벌주의 사회에서 전문직의 고소득자가 벌어들이는 억대 연봉은 흙수저에겐 접근 불가의 세상일 따름이었다. 그저 열심히 일하는 대부분의 사람들에게 한국 사회는 기회는 물론 노력의 대가도 제대로 받지 못하는 불공정한 사회로 의심받게 된다. 지속적인 경제성장 정책에 힘입어 국가총생산이나 평균소득으로 볼

때 이제 잘사는 나라로 분류되는 한국 사회는 과연 공정한가를 흙수저들은 묻기 시작했다. 한국 사회를 '헬조선'이라 부르는 극단적이고 과격한 구호까지 등장했다.

돌아보면 영화 속 기택의 가족은 거의 실업 상태였지만 절대 낙오자나 한심한 부류가 아니다. 기택은 사업도 했고 쉬지 않고 기회를 찾았다. 박 사장의 차를 몰기 위해 벤츠 판매장에 들러 짧은 시간 안에도 치밀하게 대비한다. 충숙은 왕년에 올림픽 메달을 꿈꾸던 국가대표 투포환 선수였다. 기정은 집안 식구로부터 거의 전문 위조범 수준이라고 칭찬받을 정도인 것을 볼 때 컴퓨터를 잘 다루었고, 기우는 일류 대학만 아니라면 이미 웬만한 대학에 입학했을 만큼 수능 성적이 좋은 편이었다. 그래서 그런지 이들은 모두 다양한 능력, 생존의 기술을 가지고 있다. 기택의 말솜씨는 박 사장과의 '동행' 과정에서 그 능력을 유감없이 발휘한다. 기우의 주선으로 미술 교사로 잠입한 기정의 말솜씨는 연교를 완전히 장악한다. 이렇게 되면 기택 가족의 사기 행각 과정에는 위장, 잠입, 임기응변 등 다양한 생존의 기술이 활용된 셈이다. 박 사장 집에 모두 성공적으로 진입한 기택의 가족이 자신들의 성공을 자축이나 하는 듯 양주에 취했을 때 기우는 사위가 돼 합법적으로 이 집에 드나들게 되는 꿈을 꾸기

도 한다. 덩달아 이 집의 사돈이 된다는 꿈에 기택과 충숙도 합류한다. 그러나 다양한 생존의 기술을 펼쳐가며 성공적으로 박사장의 집에 잠입한 이들에게 근본적인 질문은 일어나지 않는다. 기택 가족 그 누구도 이런 좋은 집을 우리는 왜 사지 못하는거야, 질문하지 않는다. 누구도 흙수저에겐 기회마저 거부된 세상을 비난하거나, 나아가 그런 세상을 뒤바꿔보려는 전복의 꿈을 꾸지 않는다. 어쩌면 그들의 선택은 실존적으로 가장 현실적이고 현명한 것이었다. 누가 기택, 기정, 기우, 충숙에게 혁명을 요구할 수 있을 것인가? 바로 이 지점에서 〈기생충〉은 세계 영화 관객에게 보편적 설득력을 갖게 한다. 한국의 한 가족이 보여주는 특수성은 1980년대 신자유주의 이후 전 세계적으로 확대되고 고착되고 있는 계급 간 빈부 차이와 사회적 불평등의 모습으로 이해된다. 기택과 그 가족은 전복의 기획 대신 '있는 자, 가진 자'를 인정하고 대신 그들로부터 빼먹는 것을 정당화한다. 그들에게 현실을 구원할 대안을 요구하거나 기대한다는 것은 어불성설이다. 기택의 가족은 단순히 모멸감을 느끼지못하고 도덕, 윤리도 모르는 인간이 아니라 생존을 선택한 것이다. 불공평하고 불공정하게 고착돼가는 21세기 자본주의 체제안에서 살고 있는 수많은 사람의 모습이 겹치면서 전 세계 영화

관객에게 〈기생충〉의 보편성은 확보된다. 우발적인 것이었지만 박동익을 죽임으로써 기택은 파국의 순간에 이르게 된다. 숙주를 죽여서는 안 되는 기생충의 숙명을 넘어선 것이다. 그러나 작은 숙주인 박 사장을 죽였지만 지하에 갇힌 기택이나 살아남은 기우와 충숙 누구도 더 큰 숙주인 계급자본주의의 전복을 기획하지 않는다. 결국 누구도 궁극적인 '선'을 넘지 않는다. 이러한 측면에서 〈기생충〉은 비관과 절망이면서 공정과 생존, 혁명과 희망에 대한 비틀린 질문으로 읽힌다.

장진성

영화 〈기생충〉 속
'상징적인 것'의
의미와 역할

'상징적'이라는 말

영화 〈기생충〉에는 총 세 번에 걸쳐 '상징적'이라는 대사가 나온다. 모두 기우의 입을 통해서다.[1] 첫 번째는 기우의 친구 민혁이 해외로 교환학생을 가게 되면서 기우에게 육사 나온 할아버지가 가지고 계시던 산수경석, 즉 수석을 선물했을 때다. 민혁은 이 돌이 가정에 많은 재물운과 합격운을 몰고 온다고 말한다. 이에 기우는 이 돌을 보고 "민혁아, 야~, 이것 진짜 상징적인 것이네"라고 한다. 두 번째는 민혁이 했던 영어 가정교사 일을 물려받기 위해 기우가 박동익 사장 집을 방문했을 때 거실에 걸려 있는 박 사장의 아들 다송이 그린 그림을 보았을 때다. 기우는 이 그림을 보고 상징적이라고 평한다. 그리고 기우는 침팬지를 형상화한 것 같다고 한다. 그러자 박 사장의 부인인 연

교는 다송이 그린 자화상이라고 답한다. 세 번째는 기택이 가족과 함께 뷔페식 기사식당에서 점심을 먹을 때다. 기우는 기택에게 "여기 상징적이다. 아버지, 우리가 지금 기사식당에서 밥을 먹고 있네요, 하필이면!"이라고 이야기한다. 이 일이 있기 얼마 전 기정은 계략을 써서 박 사장의 운전기사인 윤 기사를 몰아내고 대신 아버지 기택을 박 사장의 운전기사로 만들기 위한 음모를 꾸민다. 따라서 기우가 기사식당에서 밥을 먹게 된 것을 상징적이라고 한 것은 기택이 곧 박 사장의 운전기사가 될 것을 암시하는 것이다. 그러나 이것은 사건 전개에 복선伏線, 즉 앞으로 일어날 사건을 미리 관객에게 암시하는 것 이상은 아니다. 따라서 이 영화에서 액면 그대로 '상징적'이라는 말의 의미를 탐색해볼 대상은 산수경석과 다송이 그린 그림이다.

그런데 봉준호 감독은 〈기생충〉 시사회(2019년 5월 28일)에서 '이 영화에는 메타포가 많이 들어 있는데, 가령 산수경석에는 어떤 상징적 의미가 있는가?'라는 한 기자의 질문에 "〈기생충〉에서 자신은 오히려 상징을 피해보려고 애썼으며, 산수경석은 수석 그 자체"라고 답변했다. 봉준호 감독은 깜빡거리는 전등도 어떤 상징을 지닌 것이라기보다는 일상적으로 보던 물건이 어느 날 다르게 보이는 실질적인 느낌을 전하고자 했다고 말했

다. 또한 봉준호 감독은 《씨네21》과의 인터뷰(2019년 6월 24일)에서 '〈기생충〉에서 산수경석은 이야기를 발생시키는 시학적 영물靈物 같다'는 기자의 질문에 "돌은 끝까지 기우를 따라가게 된다. (…) 수석을 보면 과외를 소개해준 친구 민혁과 기우네와는 이질적인 그의 부유한 가족이 계속 떠오른다. 민혁은 초반에 나오고 사라지지만 계속 우리 눈에 아른거려야 하는데, 그 장치가 돌이다. (…) 돌에는 실체 이상의 강렬한 뉘앙스가 있다"라고 답했다. 가정에 많은 재물운과 합격운을 가져다준다는 산수경석은 봉준호 감독의 말에 따르면 기우와 관련된 물건이라기보다는 그의 부잣집 친구 민혁을 끊임없이 상기시켜주는 역할을 하는 물건이다. 이다혜 기자와의 인터뷰에서도 봉 감독은 "〈설국열차〉는 에피소드 열 개를 다 찍었더라고요. 거기에 큰 개입은 안 했는데, 〈기생충〉은 인물마다의 전사, 영화 밖 이야기가 있어서 전달하려고요. 박서준 씨가 연기하는 민혁의 이야기, 남궁현자와 문광의 이야기 같은 것들이요"라고 말했다.[2] 물론 봉준호 감독도 〈기생충〉 시사회에서 영화 전체적으로 볼 때 산수경석은 얽히고설킨 사건 전체를 상징하는 물건일 수 있다고 보았다. 그러나 산수경석이 하나의 상징으로 규정되기보다는 다양한 면모를 지닌 물건으로 해석되기를 그는 원했다. 즉 감독의

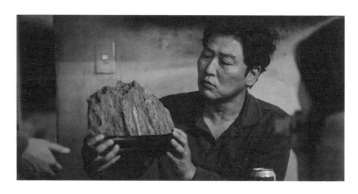
민혁이 기우에게 준 산수경석

관점에서 볼 때 산수경석은 민혁을 상기시키는 영화적 장치임이 분명하다.

산수경석은 기우가 박 사장 집 가정교사가 되고 비록 사기지만 온 가족이 취업을 하는 데 실마리를 제공한 물건이다. 민혁의 이야기처럼 산수경석은 행운을 가져오는 역할을 했다. 홍수가 나서 기택의 반지하 집이 물에 잠겼을 때도 산수경석은 물에 가라앉지 않고 기적과 같이 떠올랐으며, 기우에게 지속적으로 '달라붙는' 물건이었다. 그러나 박 사장 집 입주 가사도우미로 일하다가 기택 가족의 모함으로 쫓겨난 문광이 다시 등장하고 지하실에 그의 남편인 근세가 살고 있다는 사실이 알려져 살

인이라는 비극으로 치닫는 영화의 후반부에 산수경석은 행운의 도구에서 재앙의 물건으로 급변한다. 산수경석을 들고 기우는 근세와 문광을 공격하기 위해 지하실로 내려간다. 그러나 기우는 실수로 산수경석을 떨어뜨린다. 산수경석은 계단 아래로 굴러 떨어진다. 꽁꽁 묶인 채 쓰러져 있는 문광을 기우가 산수경석으로 내리치려고 하다가 망설이는 순간 근세는 전선電線으로 올가미를 만들어 그의 목을 조른다. 기우는 필사적으로 계단을 올라 밖으로 도망친다. 근세는 기우를 쫓아가 산수경석으로 그의 머리를 내리친다. 쓰러진 기우의 머리에서 피가 쏟아져 바닥이 흥건해진다. 근세는 커다란 병에 담긴 매실주를 벌컥벌컥 들이켠 후 한창 다송의 생일 파티가 열리고 있는 정원으로 향한다. 그는 부엌에서 가져간 칼로 전혀 주저함 없이 단번에 기정의 가슴을 찌른 후 문광에 대한 복수를 하기 위해 기택의 아내인 충숙을 찾는다. 근세와 충숙이 뒤엉켜 사투를 벌인다. 다송을 병원으로 옮기려고 마음이 급한 박 사장은 기택에게 차 키를 던지라고 한다. 공교롭게도 차 키는 뒤엉킨 충숙과 근세 밑으로 떨어진다. 충숙은 바비큐 쇠꼬챙이로 근세의 옆구리를 찌른다. 바닥에 있는 차 키를 주우려 고개를 숙인 박 사장은 근세의 심한 악취에 눈을 찌푸리고 코를 손으로 쥐고 막는다. 이 광경을

본 기택은 평소 자신과 가족의 냄새를 조롱하던 박 사장의 이 행동에 순간적으로 격분해 칼로 그를 찌른다. 그리고 그는 도망친다. 〈기생충〉의 엔딩 부분에 일어난 이 참혹한 비극은 기우가 산수경석을 들고 박 사장 집 지하실로 가면서 시작됐다.

병원으로 실려간 기우는 뇌수술을 받고 이후 의식을 되찾지만 계속 실성한 사람처럼 웃기만 한다. 충숙과 기우는 사문서 위조, 주거 침입, 폭행치사 등의 혐의로 기소되지만 결국 법원에서 집행유예를 선고받고 집으로 돌아온다. 기우는 광고 전단을 돌리는 아르바이트를 하며 하루하루를 보낸다. 어느 겨울날 기우는 야산에 오른다. 그는 산속 냇물에 산수경석을 놓아둔다. 그러나 산수경석을 버렸음에도 기우는 헛된 출세욕과 신분 상승에 대한 강한 욕망을 버리지 못한다. 그는 피자 가게의 광고 전단을 돌리면서 박 사장 집을 사겠다는 계획을 세운다. 그런데 이 계획은 실현 불가능한 망상에 불과하다. 봉준호 감독은 깜박거리는 전등과 산수경석은 하나의 물건에 불과하지만, 맥락과 상황이 바뀌면 그 의미가 변할 수 있다고 했다. 즉 그의 말은 같은 물건이라도 우리가 이것을 어떻게 보느냐에 따라 그 성격과 의미가 끊임없이 변할 수 있다는 것이다. 산수경석은 행운을 가져다주는 물건일 수 있다. 그러나 상황이 변하면 산수경석은 사

람을 공격하는 흉기가 될 수도 있는 것이다. 기우가 근세의 공격을 받은 후 입원한 병원에서 '형사같이 안 생긴 형사'와 '의사같이 안 생긴 의사'를 보고 이상하게 생각한 것은 이러한 봉준호 감독의 사물과 인간에 대한 인식을 잘 보여준다.

상황의 가변성과 인간의 변모

봉준호 감독은 관객에게 인간과 사물에 대한 스테레오타입(고정관념)의 문제를 계속 제기해왔다. 그는 하나의 사건이나 사물이 가지고 있는 다면성, 복합성을 중시한다. 〈살인의 추억〉(2003) 엔딩 부분을 보면 결국 연쇄살인범을 잡지 못한 두만(송강호 분)은 형사 일을 그만두고 녹즙기 사업을 하며 살아간다. 16년 만에 그는 일 때문에 어디로 가다가 처음 연쇄살인 사건이 벌어진 농수로를 찾아간다. 지나가던 한 여자아이(정인선 분)가 농수로 속을 들여다보고 있던 두만에게 얼마 전에도 어떤 아저씨가 이 구멍 속을 들여다보고 있었다고 말한다. 그 남성은 여자아이에게 옛날에 여기서 자기가 했던 일이 생각나서 진짜 오랜만에 와봤다고 말했다. 박두만은 이미 형사를 그만두었지만 그 남자

의 인상착의를 묻는다. 그런데 여자아이는 "그냥 평범해요"라고 답한다. 많은 사람들은 연쇄살인범 하면 무엇인가 특이한 모습, 즉 흉악하게 생긴 인물이라고 생각한다. 그러나 이른바 '범죄자형 얼굴'은 존재하지 않는다. '범죄자형 얼굴'은 우리가 만들어낸 스테레오타입에 불과하다. 〈기생충〉의 엔딩 부분에서 살인을 저지르고 근세처럼 지하실에 숨어 살게 된 기택은 기우에게 편지를 쓰면서 새로 박 사장 집에 이사 온 독일인 부부에 대해 이야기한다. 그는 새벽에 몰래 부엌으로 올라가 냉장고를 열어보는데, 예상과 달리 고추장, 낫토, 소시지, 두부 등 다채로운 음식이 있는 것을 보게 된다. 기택은 편지에서 기우에게 "근데 독일 애들이라고 소세지랑 맥주만 먹는 것은 아니더라고. 다행이지 뭐냐"라고 농담을 한다. 독일인은 소시지와 맥주만 먹고 산다는 이야기는 세간에 널리 퍼진 독일인의 식생활에 대한 스테레오타입이다. 봉준호 감독은 유쾌하게 이 잘못된 유형화의 문제를 꼬집고 있다.

《씨네21》과의 인터뷰(2019년 4월 11일)에서 봉준호 감독은 "이 영화(〈기생충〉)에는 악인이 없다. 그런데도 무시무시한 사건들은 터진다. 우리 사회를 돌아보면 사이코패스나 악한 의도로 수십 년간 범행을 준비해온 사람만이 나쁜 사건을 터뜨리는 건 아니

다. 다들 약간의 허점이 있다. 흔히 하는 말로 '애는 착해, 그런데 사람을 죽였어', '애는 좋아, 그런데 사기를 쳤어' 같은 것들. 일상생활에서 보면 천사와 악마가 이마에 이름 써서 다니지는 않는다. 일반적으로 모두 회색, 적당히 착하고 적당히 소심하고 또 적당히 못됐고 적당히 비열하다. 〈기생충〉의 인물들이 다 그렇다. 악한 의도를 갖고 있지는 않지만 걷잡을 수 없는 사건들이 터진다"라고 했다. 즉 상황에 따라 천사와 같은 사람이 순식간에 악마가 되기도 한다. 봉준호 감독의 데뷔작인 〈플란다스의 개〉(2000)에서 주인공인 윤주(이성재 분)는 대학 시간강사다. 그는 소심한 성격의 인물로 연상의 아내 밑에서 눈치를 보며 반(半)백수와 같은 생활을 한다. 교수 임용에 번번이 실패해 좌절감에 시달리는 그는 아파트에서 들려오는 개 짖는 소리에 히스테리 반응을 일으킨다. 그는 아래층에 거주하는 할머니의 치와와를 잡아 옥상에서 떨어뜨려 죽인다. 그는 평범한 소시민이다. 그런데 교수 임용 실패로 무력감에 빠진 그는 치와와를 죽이는 잔혹한 인물로 변한다. 이후 윤주는 아내가 사온 푸들 강아지를 보고 기겁한다. 그는 강아지를 산책시키러 나갔다가 강아지를 잃어버린다. 아내에게 강아지 분실로 혼이 난 그는 강아지 실종을 알리는 전단을 돌린다. 그는 치와와를 죽인 장본인이지만 이

제는 잃어버린 강아지를 찾기 위해 혈안이 된 개 주인이다. 윤주는 치와와를 냉혹하게 죽인 인물이다. 그러나 그는 잃어버린 강아지를 찾기 위해 정신이 없는 인물이기도 하다. 아내의 퇴직금 1500만 원을 학장에게 뇌물로 주고 결국 대학교수가 됐지만 윤주는 우울한 표정으로 강의를 한다.

봉준호 감독은 이와 같이 어느 하나로 규정할 수 없는 인간의 복합적인 면모에 오랫동안 관심을 두었다. 그는 데뷔작 〈플란다스의 개〉에서 〈기생충〉에 이르기까지 지속적으로 이 문제를 다루었다. 〈마더〉(2009)에서 지능이 떨어지는 도준(원빈 분)은 여고생 아정(문희라 분)이 던진 "바보 새끼"라는 말에 격분해 돌을 던져 아정을 죽인다. 도준이 세상에서 가장 싫어하는 말이 바보다. 그는 순수한 청년이었지만 아정을 죽인 후 옥상 담에 시체를 걸쳐놓을 정도로 잔혹한 살인자로 돌변한다. 그런데 도준은 자신이 아정을 죽인 사실을 잊어버린다. 약재상을 하며 도준을 돌보는 마더(김혜자 분)는 아들밖에 모르는 인물이다. 도준이 살인 용의자로 잡혀가자 아들이 누명을 썼다고 생각한 마더는 진범을 잡으려 온 힘을 다한다. 그러나 마더는 결국 아들이 살인범이라는 것을 알게 된다. 마더는 도준을 살인범으로 경찰에 신고하려는 고물상을 죽이고 집에 불까지 질러 아들을 보호한다.

도준과 마더는 모두 우리 주위에서 볼 수 있는 평범한 사람들이다. 그러나 상황이 변하면서 그들은 순식간에 살인자가 된다. 봉준호 감독은 상황의 가변성에 늘 주목해왔다. 상황에 따라 인간은 변한다. 인간은 절대적으로 선한 품성을 지니고 있지 않다. 비록 인간이 선한 마음을 가지고 있어도 상황이 변하면 언제든 인간은 악인이 된다. 따라서 선과 악은 항상 상대적이다. 〈기생충〉은 봉준호 감독이 오랫동안 탐색해왔던 상황의 가변성과 인간의 변모라는 주제를 깊이 있게 다룬 작품이다. 이 영화는 선과 악, 행운과 불행, 희극과 비극, 기생과 공생(상생)이 사실은 동전의 양면과 같은 관계에 있다는 것을 잘 보여준다. 이들 사이에 경계는 없다.

우발적인 사건의 연속과
봉준호식 유인술

그렇다면 왜 봉준호 감독은 등장인물인 기우가 극 중 대사로 '상징적'이라는 말을 세 번이나 하도록 한 것일까? 본인은 스스로 영화에서 상징을 피하려고 했다고 하면서 그가 대사로 '상

징적'이라는 말을 명시적으로 드러낸 것은 어떤 의도에서일까? 본래 산수경석은 민혁을 상기시키는 영화적 장치다. 그러나 관객은 산수경석을 기우의 분신分身으로 이해한다. 봉준호 감독의 의도와 관객의 반응은 전혀 다르며 교차하지 않는다. 봉준호 감독이 기우를 통해 '상징적'이라고 선제적으로 언급한 것은 오히려 산수경석을 행운과 불행의 메타포 또는 기우의 운명을 상징하는 도구라는 인식 틀에서 빨리 벗어나라는 관객들을 향한 메시지일 수도 있다. 흥미롭게도 전통시대 동아시아에서 돌은 재물운과 같은 상징성을 지니지 않았다. 돌은 군자의 인품, 덕성, 지조, 장수를 상징했다. 북송北宋시대 이래로 중국의 문인들은 괴석怪石 또는 기석奇石인 영벽석靈璧石, 태호석太湖石을 감상의 대상으로 애호했다. 이들은 기이하게 생긴 돌을 심성心性 수양의 방편으로 여겼다. 아울러 이들은 고가의 돌을 자신의 부를 과시하는 수단으로 활용했다. 조선 후기의 문인들 역시 괴석 수집에 열중했으며 중국에서 수입된 태호석을 사려고 경쟁했다. 그러나 중국과 한국에서 돌이 재물운을 가져다주는 물건으로 인식된 적은 없다.[3] 민혁이 산수경석을 재물운, 합격운을 지닌 물건이라고 한 것은 봉준호 감독 특유의 조크joke다. 그는 본래 돌이 지닌 의미와 상징을 개변改變해 관객을 엉뚱한 방향

으로 이끌어감으로써 일면적 해석에서 벗어나도록 유도한다.

이와 같이 어떤 물건에 엉뚱한 의미를 부여해 관객을 사물에 대한 고정적이고 관습적인 이해에서 벗어나 다양한 해석을 시도하도록 이끄는 봉준호식 유인술은 〈마더〉에서도 잘 드러나 있다. 도준은 여고생 살인 사건의 용의자로 구속된다. 구치소로 면회를 간 마더는 허벅지의 침 자리를 이야기한다. 마더는 도준에게 허벅지에 침을 놓으면 "나쁜 일, 끔찍한 일, 속병 나기 좋게 가슴에 꾹 맺힌 거 깨끗하게 싹 풀린다"라고 말한다. 도준은 지능이 매우 떨어지는 청년이다. 그는 자신이 한 일을 기억하지 못한다. 약재상을 운영하며 침도 놓는 무허가 침술사인 마더는 도준에게 '저주받은 관자놀이' 부분을 계속 손가락으로 문지르면 기억이 난다는 것을 알려준다. 도준은 구치소 마당에서 관자놀이를 문지르던 중 자신을 바보라고 하는 다른 죄수와 싸움을 벌였는데, 이 과정에서 매를 맞고 옛 기억이 되살아난다. 마더는 과거에 사는 것이 힘들어 다섯 살 된 도준과 동반 자살을 하기 위해 박카스에 농약을 넣어 아들을 죽이려고 했는데, 이것을 도준은 기억해낸다. 여고생이 살해된 날 도준이 무엇을 했는지를 기억하도록 도와주려는 마더의 희망과 달리 도준은 자신이 저능하게 된 것이 농약 때문이라는 것을 알게 된다. 마더가 허

벅지 침 자리를 이야기하자 도준은 "이번에는 침으로 죽이게?" 라고 말한다. 결국 마더는 도준의 결백을 밝히기 위해 범인을 찾다가 여고생 살인 사건과 관련된 고물상 노인을 찾아간다. 그런데 목격자였던 그에 따르면 살인범은 도준이었다. 경찰에 전화를 거는 고물상 노인을 마더는 멍키스패너로 살해하고 집에 불을 지른다. 이후 도준은 불탄 고물상 집터에서 마더의 침통을 발견한다. 여행을 떠나는 마더를 터미널에서 배웅하던 중 도준은 마더에게 조용한 목소리로 "이런 거 흘리고 다니면 어떻게 해"라고 한다. 버스에 오른 마더는 허벅지에 침을 놓고 버스에서 다른 여성들과 함께 춤을 춘다. 버스에서 내린 마더는 갈대로 가득 찬 벌판에서 울고 웃으며 홀로 춤을 춘다.

〈마더〉는 〈기생충〉을 이해하는 데 매우 중요한 작품이다. 침 자리 중 모든 기억을 잠재우는 망각의 침 자리는 존재하지 않는다. 그런데 봉준호 감독은 침 자리 중 이러한 망각의 침 자리가 있는 것처럼 이야기하며 사건을 흥미롭게 이끌어간다. 마더는 도준에게 '저주받은 관자놀이'를 문지르도록 해 살인 사건의 진실을 밝히려 했지만, 오히려 자신이 도준을 죽이려 했던 사실이 드러난다. 도준에게 망각의 침을 놓아주려 하지만 마더는 실패한다. 오히려 살인을 저지른 자신을 위해 마더는 침을 놓는다.

〈기생충〉의 산수경석처럼 〈마더〉에서 침은 감독이 허구적 의미를 부여한 물건이다. 침은 결코 상징적인 물건이 아니다. 영화에서 허벅지 침 자리 이야기는 단 두 번 나오지만 사건의 전개에 매우 중요한 역할을 한다. 도준이 어린 시절 기억을 되찾고 허벅지 침을 거부하자 마더는 스스로 아들의 무죄를 입증하려고 동분서주하기 시작한다. 결국 이 과정에서 마더는 고물상 노인을 죽인다. 이후 여행을 떠난 마더는 버스에서 자신의 허벅지에 침을 놓고 스스로를 위안하며 살인의 기억을 지운다. 침을 통해 사건은 우발적인 방향으로 전개되며 관객이 예상하지 못한 결과로 이어진다. 봉준호 영화에서 거의 모든 사건은 우발적, 돌발적으로 일어난다. 그 결과 사건의 결말은 관객의 예상을 늘 비켜간다.

〈플란다스의 개〉에서 치와와를 죽인 사람은 윤주인데 경찰에 범인으로 엉뚱하게 잡혀간 사람은 아파트 지하실에 숨어 사는 부랑자 최씨(김뢰하 분)다. 윤주는 범죄를 저질렀지만 원하던 대학교수가 돼서 평안한 삶을 살게 된다. 〈살인의 추억〉에서 형사들은 연쇄살인 사건의 범인임이 틀림없는 박현규(박해일 분)를 증거 부족으로 풀어줄 수밖에 없었다. 봉준호 영화의 중요한 특징은 순리적이고 자연스럽게 사건의 흐름이 전개되다가 돌연

우발적인 일들이 벌어지면서 반전에 반전을 거듭하게 된다는 점이다. 따라서 영화의 결말은 관객의 예상과 달리 모호해진다. 〈플란다스의 개〉 결말 부분을 보면 윤주가 죽인 치와와의 주인 할머니는 충격으로 세상을 떠나면서 현남(배두나 분)에게 옥상에 있는 무말랭이를 가져가라는 편지를 남긴다. 옥상에 간 현남은 윤주의 강아지를 보신탕으로 끓여 먹으려는 부랑자 최씨를 보게 된다. 강아지는 구출되고 최씨는 범인으로 잡혀간다. 〈플란다스의 개〉에서 사건에 일대 반전을 이끈 것은 옥상에 있는 무말랭이다. 영화 초반에 윤주는 시끄러운 소리를 내는 개가 바로 옆집에 사는 시추 강아지라고 생각하고 납치를 해 옥상으로 올라간다. 그는 옥상에서 시추 강아지를 떨어뜨려 죽이려 했는데 마침 한 할머니가 무말랭이를 말리러 와서는 "무말랭이 좋아해?"라고 묻는 바람에 실패한다. 그런데 시추 강아지는 성대 수술을 받아 소리를 지르지 못한다. 이후 윤주는 개 짖는 소리가 옥상에서 무말랭이를 말렸던 할머니가 기르는 치와와에게서 나온 것임을 알게 된다. 그는 치와와를 납치해 옥상에서 떨어뜨려 죽인다. 죽은 치와와의 주인 할머니가 준 편지 때문에 옥상에 올라간 현남은 잃어버린 윤주의 강아지를 보신탕으로 끓여 먹으려는 노숙자 최씨를 발견하게 된다. 치와와를 죽인 사람은 윤

주인데 엉뚱하게 범인으로 최씨가 지목돼 경찰에 끌려간다. 〈플란다스의 개〉는 예측불허의 결말을 보여주며 끝난다. 그런데 무말랭이는 어떤 상징성도 지니고 있지 않다. 단지 극 중 사건의 반전을 이끄는 중요한 매개물이다. 무말랭이 때문에 시추 강아지와 윤주의 강아지는 결국 살게 된다.

늘 가변적이고 유동적인 사물의 의미

〈기생충〉에서 산수경석은 마치 〈플란다스의 개〉 속 무말랭이와 같은 역할을 한다. 산수경석은 박 사장 집에 기우가 취직하는 계기가 됐으며, 영화 후반부에 살인 사건이라는 비극을 이끄는 매개체다. 기우가 근세와 문광을 공격하기 위해 산수경석을 가져가면서 영화는 극적인 반전을 이루며 블랙코미디에서 잔혹극으로 성격이 급변한다. 영화에서 산수경석은 '상징적'이라고 언급되지만 전혀 상징적이지 않다. 다송이 그린 그림도 마찬가지다. 기우가 가정교사로 간 날 이 그림을 보면서 '상징적'이라고 했지만 정작 그는 이 그림이 침팬지를 형상화한 것이라고 말한

다. 침팬지를 그린 그림이 어떻게 상징적인 그림이 될까? 연교는 이 그림이 다송이 스스로를 그린 자화상이라고 한다. 침팬지 그림과 자화상은 상징적인 그림이 아니다. 그런데 이 그림을 왜 기우는 상징적이라고 했을까? 이 그림이 상징적인 그림은 아니더라도 최소한 다중적 의미를 지닌 그림이 된 것은 기정이 연교를 만난 후다. 일리노이대학에서 미술을 공부한 엘리트 미술 교사인 제시카로 뻔뻔하게 사기를 친 기정은 연교에게 자신이 미술심리학, 미술 치료도 공부하고 있다고 말한다. 기정은 다송이 그린 그림을 보며 연교에게 다송이 1학년일 때 집에서 무슨 일이 있었느냐고 슬쩍 물어본다. 이 질문에 놀라 연교는 크게 소리를 지른다. 연교의 반응을 보고 기정은 이 그림의 오른쪽 아랫부분을 짚으며 "보통 그림 우측 하단 이쪽 부분을 '스키조프레니아 존schizophrenia zone'이라고 해서, 신경정신과적 징후가 잘 드러나는 곳으로 보거든요"라고 말하면서 다송의 마음속 블랙박스를 열어보자고 연교에게 제안한다. 스키조프레니아는 조현병이다. 그런데 그림 분석과 해석에서 스키조프레니아 존은 존재하지 않는다. 이것은 〈마더〉에 등장하는 망각을 위해 허벅지에 놓는 침과 마찬가지로 봉준호 감독이 만들어낸 이야기다. 그는 이와 같이 사물의 의미를 개변해 관객으로 하여금 이 그림

다송이 그린 그림

이 심중한 의미를 지닌 상징물로 인식하도록 유도한다.

어떤 그림에도 스키조프레니아 존은 없다. 그러나 가짜 미술치료사로 행세한 기정의 말을 듣고 관객은 이 그림의 상징성에 몰두하게 된다. 이 그림 속에 그려진 침팬지같이 생긴 인물은 지하실에 사는 근세일 가능성이 높다. 다송은 근세를 보고 놀라 이 그림을 그린 것으로 여겨진다. 다송이 1학년 때 무슨 일이 있었느냐는 기정의 질문에 대한 연교의 과민한 반응을 통해 다송이 지하실에서 올라온 근세를 보고 크게 놀란 일을 추정해볼 수 있다. 연교는 한우 채끝살을 넣은 짜파구리를 먹으면서 충숙에게 다송이 1학년 때 일어난 사건을 이야기한다. 그날은 다송의 생일날이었다. 집에서 생일 파티를 마치고 식구들은 다 잠들었는데 다송은 밤늦게 부엌으로 간다. 다송은 냉장고를 열고 잔치 후 남은 생크림 케이크를 꺼내 먹는다. 이때 다송은 거실 유리창에 나타난 시커먼 귀신을 보고 놀라 경기驚氣로 눈이 돌아가고 입에 거품을 문다. 다송이 본 검은 그림자 혹은 시커먼 귀신은 먹을 것을 찾아 지하실에서 부엌으로 올라온 근세일 가능성이 높다. 거실에 있는 자화상 또는 침팬지를 그린 그림 속의 기괴하고 흉물스러운 형상의 인물은 다송이 본 시커먼 귀신으로 생각된다. 다송이 가든파티 도중 근세를 보고 놀라 졸

도한 것을 보면 이 그림 속의 괴이한 인물은 근세일 확률이 매우 높다.

한편 다송의 누나인 다혜에 따르면 다송이 하는 행동은 모두 쇼, 가짜라는 것이다. 다혜에 따르면 다송은 천재인 척, 4차원인 척하지만 모든 것이 예술가 '코스프레'다. 기우는 거실에 걸린 다송의 그림을 보고 상징적이라고 하면서 다송을 천재적 감각을 지닌 아이라고 연교에게 이야기한다. 그런데 다송은 어린이 미술 천재가 아니다. 예술가 코스프레를 하면서 다송은 미술 천재로 여겨지게 된 것이다. 그 결과 그의 그림은 무언가 의미심장한 상징적 그림으로 평가됐다. 연교는 아들을 미술 천재로 생각하고 거실에 걸린 그림을 다송의 자화상이라고 이야기한다. 그러나 다송은 미술 천재가 아니다. 기정이 이 그림 하단을 짚으며 스키조프레니아 존이라 언급하면서 이 그림의 성격은 급변한다. 봉준호 감독은 갑자기 기정의 입을 통해 이 그림이 스키조프레니아와 연관된 것처럼 관객을 엉뚱한 방향으로 유도한다. 즉 그는 이 그림의 성격에 대한 흥미로운 반전을 만들어낸다. 그런데 기정은 가족과 기사식당에서 밥을 먹으며 "인터넷에서 '미술 치료' 검색한 거 썰 좀 풀었더니… 헐, 갑자기 막 처울더라니까… 내가 어이가 없어가지고"라고 말하면서 자신

의 스키조프레니아 존 사기에 넘어간 연교를 조롱한다.[4] 기정의 이 발언으로 다송이 그린 그림은 다시 아무런 상징적 의미를 지니지 않은 어린아이의 그림이 된다.

봉준호 감독의 영화에서 상징적 의미를 지닌 것으로 여겨지는 소품은 개별적으로는 상징적이지 않다. 그러나 이 소품들은 우연한 계기로 사건이 돌발적으로 반전되면서 전체적으로는 상징적 역할을 하게 된다. 흥미로운 것은 〈마더〉의 허벅지 침 자리나 〈기생충〉의 산수경석에 봉준호 감독이 부여한 주술성呪術性이다. 주술성은 어떤 존재의 힘을 빌려 재앙을 물리치고 행운을 가져오며 앞으로 다가올 일을 예견하는 특성을 보여준다. 허벅지 침 자리에 놓은 침은 과거에 일어났던 모든 불행했던 일을 망각하게 해주는 힘을 지니고 있다. 산수경석은 재물과 행운을 가져다주는 기능을 한다. 그런데 주술성을 지닌 물건은 인간의 합리적 판단 영역 바깥에 있으며 인간이 통제할 수 없다. 따라서 인간의 통제 바깥에 존재하는 주술적 사물인 산수경석은 우발적 사건을 만들어내는 역할을 할 수 있다. 봉준호 감독은 침과 산수경석에 비합리적인 주술성을 부여해 극적 반전을 이끄는 중요한 영화적 장치로 활용했다. 그 결과 전체적인 플롯 내에서 사건이 걷잡을 수 없는, 즉 예측불허의 방향으로 전개되면

서 침과 산수경석은 극 전체를 상징하는 물건으로 변화된다. 봉준호 감독은 일상적인 물건이 맥락이 달라지면 그 의미도 변한다는 것을 자신의 여러 영화를 통해 알려왔다. 그가 경계하는 것은 사물의 의미가 고정되는 것이다. 그에게 사물의 의미는 맥락에 따라 늘 가변적이고 유동적이다. 따라서 겉으로 보이는 것이 사물의 진실은 아니다. 인간도 마찬가지다. 선량한 사람이 어떤 우연한 계기로 악마가 될 수도 있는 것이다. 기우가 병상에서 형사와 의사를 보고 형사 같지 않은 형사, 의사 같지 않은 의사로 여긴 것은 그의 고정관념 때문이다. 봉준호 감독은 〈기생충〉에서 이와 같이 우리가 가지고 있는 고정관념을 깨뜨리고자 시도했다.

'악인 없는 비극이자 광대 없는 희극'의 아이러니

고상한 입주 가사도우미였던 문광은 해직된 후 다시 비 오는 날 박 사장 집을 방문한다. 문광이 초인종을 누르면서 모든 상황은 급변한다. 마치 통제할 수 없는 폭주 기관차처럼 사건은 걷잡

을 수 없는 방향으로 전개된다. 〈기생충〉에서 문광은 영화 후반을 이끄는 중심인물이다. 봉준호 감독은 《씨네21》의 이다혜 기자와 가진 인터뷰에서 영화 속 문광의 역할에 대해 "문광이 띵똥 하고 초인종을 누른 다음부터 본 게임이 시작되는 느낌이랄까. 문광은 중간 반환점을 딱 찍는 게임 체인저 같은 인물이죠. '이후 한 시간은 폭주다 폭주' 같은. 이름에 관해 물어보는 질문이 많았는데, 사실 '문을 열고 미친 사람이 온다', 이런 뜻의 간단한 작명이었어요. 영화 시작부터 문광은 문을 열어주는 이미지로 나와요. 기우가 처음 부잣집에 갈 때 문을 열어주는 사람이 문광이고, 비 오는 날 집에 찾아오는 대목도 있고, 후반에 지하실의 헬 게이트를 여는 사람도 문광이죠. '미칠 광狂'은 아닌데, 혼인신고서 보면 '빛 광光' 자로 돼 있을까? 모르겠네요. 어쨌든 문광이 문을 열면서부터 광란이 시작되는 거죠"라고 말했다.[5] 문광의 한자는 모르지만 봉준호 감독에 따르면 문광은 곧 '문광門狂,' 즉 지옥문을 여는 인물이다. 문광이 초인종을 누르면서 영화의 전반부와 후반부가 확연히 다른 〈기생충〉은 블랙 코미디에서 스릴러 잔혹극으로 바뀐다.

　그 결과 기택 가족의 평온하고 행복한 일상은 순식간에 무너지고 살인 사건으로 이어진다. 행복과 불행은 동전의 양면과 같

다. 앞에서 보면 행복이지만 뒤에서 보면 불행이다. 이 동전을 무엇으로 규정할 수 있을까? 불행? 행복? 결국 그 의미는 명료하게 규정될 수 없다. 봉준호 감독은 《텐아시아》(2019년 5월 31일)와의 인터뷰에서 〈기생충〉에 대해 "이 영화는 악인이 없으면서도 비극이고, 광대가 없는데도 희극이다"라고 말했다. 〈기생충〉의 인터내셔널 포스터를 보면 물 위에 떠 있는 거대한 산수경석 정상에는 기택 가족이, 돌 받침대인 좌대座臺에는 박 사장 가족이 앉거나 서 있다.[6] 물에는 이들의 그림자가 비쳐 있다. 그런데 그림자를 자세히 보면 기택 가족과 박 사장 가족의 위치가 서로 바뀌어 있다. 그림자에는 박 사장 가족이 산수경석의 정상에, 기택 가족은 좌대에 앉거나 서 있다. 포스터 화면의 상하가 완전히 '업사이드 다운upside down'돼 있다. 이 포스터는 봉준호 감독이 말한 '악인 없는 비극이자 광대 없는 희극'의 아이러니 현상을 웅변적으로 말해준다. 한편 포스터 왼쪽 상단에는 여덟 개의 복숭아가 매달린 나뭇가지가 보인다. 복숭아는 전통적으로 신선이 먹는 과일로 장수와 복을 가져다주는 것으로 여겨졌다. 복숭아는 도교에서는 신선이 사는 땅에 자라는 과일이다.[7] 그런데 물에 비친 복숭아나무 그림자를 보면 가지만 보일 뿐 복숭아는 보이지 않는다. 복숭아로 상징되는 장수와 행복은 기정, 박

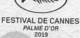

사장, 근세, 문광의 죽음 및 불행으로 급변했다. 행복과 불행은 그 누구도 예단할 수 없는 것이다. 행복했던 일상은 언제든 순식간에 무너져 엄청난 불행과 비극으로 끝날 수 있다.

문광은 심한 복숭아 알레르기를 가지고 있다. 문광 때문에 박 사장 집에서 복숭아는 금지된 과일이다. 다혜는 복숭아를 가장 좋아하지만 먹을 수가 없어 늘 불만이다. 문광의 복숭아 알레르기를 악용해 기택 가족은 문광을 박 사장 집에서 몰아낸다. 기우는 문광에게 면도날로 긁은 복숭아털을 뿌린다. 격한 기침 소리를 낸 문광은 심해진 알레르기로 인해 병원을 찾아간다. 기택은 백화점에서 쇼핑을 마친 연교를 태우고 박 사장 집으로 향한다. 그는 차 안에서 연교에게 문광이 결핵 환자라고 이야기한다. 연교가 집에 도착하자 기정은 문광의 손에 복숭아털을 슬쩍 묻힌다. 문광은 죽을 듯 기침을 한다. 냅킨으로 입을 틀어막은 문광은 곧 냅킨을 휴지통에 버리고 화장실로 급히 달려간다. 문광이 버린 휴지통 속 냅킨에 기택은 '피자시대'의 일회용 핫소스를 묻힌다. 기택은 완벽하게 문광이 버린 냅킨을 각혈을 닦고 버린 냅킨으로 만들어 연교에게 보여준다. 기택 가족의 계략으로 문광은 순식간에 결핵 환자가 됐다. 문광은 이 일로 박 사장 집에서 해고돼 쫓겨난다. 문광을 대신해 충숙이 가사도우미가

된다. 이로써 기택 가족은 모두 박 사장 집에 취직을 했다. 복숭아는 장수의 상징이지만 이와 같이 상황에 따라 단명 短命의 상징으로 바뀌기도 한다. 문광이 지닌 복숭아 알레르기는 그가 오래 살지 못할 것이라는 복선이다. 문광은 기택 가족의 모함으로 박 사장 집을 떠났으며 얼마 안 돼 비 오는 날 지하실에 있는 남편 근세를 돌보러 초인종을 누르며 나타난다. 문광은 기택 가족이 행한 사기극의 전모를 알게 된다. 한편 기택 가족은 지하실에 사는 문광의 남편인 근세를 만나게 된다. 문광은 캠핑을 갔다가 물난리로 일정을 접고 집으로 온 연교에게 기택 가족의 사기극을 알리려고 지하실에서 부엌으로 향한다. 충숙은 급히 문광을 발로 민다. 문광은 지하실 계단으로 굴러 떨어져 심한 뇌진탕에 걸린다. 뇌를 다친 문광은 서서히 지하실에서 죽게 된다. 박 사장을 죽인 기택은 지하실로 숨고 그는 죽은 문광을 정원의 큰 나무 아래에 묻어준다. 복숭아가 발단이 돼 모든 상황이 바뀌었다. 문광의 해고와 재등장은 영화 후반에 벌어지는 비극의 근본 원인이었다. 〈기생충〉의 인터내셔널 포스터에 그려진 가지만 있고 복숭아는 없는 복숭아나무는 흑백으로 처리돼 그 모습이 기괴하고 을씨년스럽다. 사라진 복숭아들은 불행하게 죽은 기정, 박 사장, 근세, 문광을 암시한다. 화면 왼쪽 위에

채색으로 그려진 붉은 복숭아는 생명을, 화면 왼쪽 아래의 메마른 복숭아 가지는 죽음을 상징한다. 결국 복숭아 때문에 영화 속 인물들의 생사가 결정됐다.

예측불허성과
'상징적인 것'의 의미

세상에서 벌어지는 모든 일은 늘 변화무쌍하다. 이 변화 속에서 인간의 운명도 바뀐다. 아울러 사물의 의미와 기능도 변한다. 산수경석과 복숭아는 이 점을 잘 보여준다. 박 사장 집의 넓은 거실에는 큰 그림이 한 점 걸려 있다. 이 그림은 박승모 작가의 〈maya 0513〉(2016)이다. 멀리서 보면 이 작품은 숲을 그린 것이지만 가까이 보면 스테인리스스틸 와이어 메시wire mesh, 즉 철망 덩어리다. 작품 제목인 마야maya는 산스크리트어로 아무것도 없는 환幻을 의미한다. 무엇인가 존재하는 것처럼 보이지만 그것은 우리의 환영, 환상에 불과하다. 불교의 교리에 따르면 사물은 허상虛相이다. 그런데 인간은 이것을 실상實相으로 착각한다. 인간을 포함한 일체 만물에 고정 불변하는 실체는 없

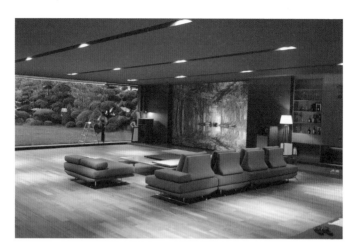

박 사장 집 거실에 걸려 있는 박승모 작가의 〈maya 0513〉

다. 모든 존재는 인연因緣의 화합으로 생멸하기 때문에 고정 불
변하는 자성自性이 없으며 끊임없이 변화하는 무상無常의 상태
에 놓여 있다. 결국 우리가 보는 모든 것은 가상假相이고 허상
이다. 봉준호 감독은 현실적 존재와 헛된 환상의 경계를 탐색하
는 박승모 작가의 작품을 소품으로 활용하면서 우리가 현재 보
는 것 중 고정된 의미를 지닌 것은 없으며 맥락에 따라 늘 그 의
미는 변할 수 있다는 것을 알려준다. 그에 따르면 세상의 모든
것은 가변적이다.

〈마더〉에서 살인자인 아들의 무죄를 증명하기 위해 온 힘을 기울인 마더는 아들을 위해 살인을 저지른다. 괴물 같은 마더의 모성은 사랑, 집착, 광기가 혼란스럽게 뒤섞인 것이다. 살인자 아들은 풀려나고 마더 역시 허벅지에 침을 놓고 자신이 저지른 살인의 기억을 지운다. 아들인 도준을 대신해 엄마 없이 자란 고아이자 다운증후군을 앓고 있는 종팔(김홍집 분)이 살인자로 몰려 감옥에 간다. 마더는 아들이 살인범이라는 것을 알지만 종팔을 외면한다. 마더는 아들을 사랑하는 천사이자 아들을 위해 살인을 하는 악마다. 〈마더〉에서 선과 악의 경계는 없다. 천사인 마더는 언제든 악마로 돌변할 수 있다. 〈기생충〉에서 아름다운 형상을 한 미적 감상품인 산수경석은 순식간에 흉기로 변한다. 재물운, 합격운을 가져다주어야 할 산수경석은 결국은 살인사건으로 이어지는 비극적 파국을 이끄는 원인을 제공한다. 아름다운 수석이 흉기로 변해 사람을 공격하는 도구가 된다. 아름다움은 일순간 추악함으로 바뀐다. 〈기생충〉이 알려주듯이 우리가 관습적으로 생각하는 미美와 추醜도 사실은 경계가 없는 것이다. 미가 추로 급격히 바뀌는 것은 예측불허의 우연적 계기를 통해서다. 봉준호 감독이 주목하는 것은 희극과 비극, 미와 추가 뒤바뀌는 역설적 상황이다. 역설적 상황의 발생은 이 세상

에서 일어나는 모든 일의 예측불허성 때문이다. 그에게 상징성은 곧 예측불허성을 의미한다. 〈기생충〉은 그의 예측불허성에 대한 진지한 탐구의 기록이다.

영화 〈기생충〉과 혐오 감성

텍스트는 어떻게 삶으로 쏟아지는가

'BTS-팬덤'과 '〈기생충〉-관객'

BTS(방탄소년단)가 디지털 싱글 〈Dynamite〉로 2020년 9월 1일 빌보드 핫 100 차트 1위에 올라 2주 연속 정상을 차지해 화제가 됐다(2021년 6월 2일 현재, 뮤직비디오는 11억 뷰이며, 신곡 〈Butter〉로 핫 100 차트 1위에 재진입했다). 멤버들의 말·태도·취향·행동이 글로벌 팬덤의 화제에 오르고, 《Love Youreslf》,《Map of the Soul》,《Be》앨범 시리즈로 세계의 음악 팬에게 격려와 힐링의 메시지를 전한 행보가 향유자의 삶에 유의미한 콘텐츠로 자리매김하게 된 데는 디지털 미디어를 통해 멤버의 일상과 생각, 내면을 공유한 소통의 동력이 작용한다. BTS 팬덤[1] 사이에는 뮤직비디오 캐릭터와 내러티브의 상징 코드에 대한 자유분방한 해석을 통해 디지털 콘텐츠에 대한 무한 해석의 인터랙티브 과

정을 공유하고 확산하는 엔터테인먼트 문화가 생성된다.[2]

문화 콘텐츠가 담고 있는 의미나 상징성에 대한 해석 능력은 이제 특정 전문가의 전유물이 아니라 집단 지성, 디지털 노매드와 SNS 이용자의 공유 자산이 됐다. 아이돌의 사소한 언행조차 유의미한 내러티브로 엮어 상징성을 디자인하는 네티즌의 능력은 그 자체로 음악이라는 장르를 모종의 감성 메시지로 재창조하는 장르 변용과 디지털 소통으로 이어진다.[3] 팬들은 각종 미디어 플랫폼에 자신이 편집·제작한 BTS 콘텐츠를 업로드해 무료로 공유한다. 이는 미디어를 통한 스타(콘텐츠)-팬덤의 상호작용이라는 문화적 경험이 축적된 결과다. 그뿐만 아니라 이들은 온오프라인을 넘나들며 BTS의 메시지에 응하는 현장 실천에 참여한다(미시적으로는 콘서트 관람에서부터 BTS가 던진 메시지에 힘을 얻어 상처 힐링하기, 우울증 극복, 주체적으로 살기, 자신을 사랑하기 등 일상적 실천이 해당한다. 사회적 차원으로는 멤버와 따로-함께 하는 팬덤의 기부 행위, 숲 조성, 리더 RM의 독서나 전시 관람에 대한 영감 또는 국내외 서점의 추천 도서 등을 들 수 있다).

이제 대중문화 콘텐츠의 팬덤은 단지 수동적이고 일방적인 감상자가 아니라, 자신의 반응 자체를 콘텐츠로 생성하는 제작자이며 비평가이자 발신자다. 디지털 시대에는 누구나 무언가

의 전문가이며, 누군가의 관심이 가 닿은 작은 말, 행동, 표정조차 콘텐츠를 구성하는 재료가 돼 무한 (재)창작의 질료(original source)가 된다.

영화 〈기생충〉도 최근 오스카 수상을 계기로 글로벌 관객의 관심을 제고하는 K-콘텐츠로 부상했다. 세계인의 관심만큼 텍스트에 대한 글로벌 수용자의 해석 작업도 활발하다. 유튜브에는 〈기생충〉[4]의 해석을 둘러싼 한글과 영어로 된 무수한 콘텐츠가 업로드됐으며, 각 콘텐츠에는 세계 각국의 언어로 된 수십, 수만의 댓글과 덧글이 상호 대화 중이다(주요 내용은 영화의 복선이나 디테일에 대한 상징 해석이다). 이 규모나 수는 〈기생충〉을 대상으로 한 연구 논문이나 단행본 출간에 비해 양적 차원에서 비교 수위를 넘어선다. 다만 디지털 플랫폼을 통한 네티즌의 비평이 직관적이고 자율적이며 비제도적이라면, 논문이나 저서 형식으로 이루어진 지적 저작물은 학술적 검증을 거친 아카데미아의 산물이라는 차이가 있다.[5]

디지털 플랫폼에서 BTS 콘텐츠와 영화 〈기생충〉을 둘러싼 향유자의 행위-실천 양상은 비슷하면서도 현저한 차이가 있다. 묘하게도 이는 양자의 메인 테마라고 할 '힐링 에너지(의미론적 인접어: 사랑, 우정, 위로, 치유, 진정성, 영혼, 존중 등)'[6]와 '혐오 감성(무

시, 경멸, 차별, 배타, 적대를 포함)'의 차이만큼 간극을 보인다. BTS 콘텐츠 제작과 댓글에 한국과 세계 각국의 언어가 혼융된 것과 달리 〈기생충〉 관련 유튜브 콘텐츠는 국적별, 언어권별 소통 구조를 보이는 것도 특징이다. 이 차이는 단지 음악과 영화라는 장르 차이로 수렴될 수 없는 거리를 내포한다.

이 글에서는 영화 〈기생충〉을 둘러싼 학술과 온·오프라인 비평의 장에서 아직 본격적으로 다루어지지 않은 '혐오 감성'에 대해 논하되, 이를 통해 수용자로서 관객의 영화 감상 효과 또는 텍스트 향유 '이후'의 문화적 실천을 성찰하는 기회를 가지려고 한다.[7] 이를 위해 영화에서 혐오를 재현하고 상징화해 관객과 실질적 공감대가 형성되는 방법으로서 배우의 연기에 주목하되, 다음의 네 가지 차원에 초점을 두기로 한다.

첫째, 배우가 혐오를 재현하는 행동과 표정, 액팅acting과 대사 분석.

둘째, 영화에서 전면화된 감성으로 작동하는 혐오를 바라보는 영화 내부의 시선과 관객의 시선 양자를 해명.

셋째, 영화의 주요 소재이자 배우 액팅의 핵심이라 할 혐오 감성이 영화 바깥의 현실과 맺는 관계에 대한 성찰. 관객이 경험하는 혐오 감성의 현실적 영향력에 대한 사유.

넷째, 〈기생충〉의 관객이 영화 감상 이후 디지털 플랫폼에서 공유한 텍스트 분석 행위가 행위자 스스로를 미적 주체에서 지적 주체로 이월시키는 과정에서 배제된 텍스트 및 현실 간 연결 고리의 탈환과 미적 주체성 회복에 대한 성찰.

혐오 아우팅

21세기의 한국 사회는 신종 접미사 '충'을 합성해 사회적 혐오를 양산해왔다. 최근 들어 이에 대한 저항과 성찰이 공론화되면서 더 이상 '충'의 생산은 유보되는 듯하다. 그리고 〈기생충〉이 나타났을 때 사람들은 열광했다. 허용된 '충'의 향연에 웃음 폭죽이 터진 것이다.

영화 〈기생충〉의 감정 설계는 복합적이다. 영화를 보는 동안 관객의 감정 이입과 비평적 거리는 자연스럽게 조율되지만, 어느 순간 감각적으로 반응하는 자기 위치성에 불편함을 깨닫는다. 기택 가족의 처신에 한바탕 웃는 나는 괜찮은가? 연교의 태도를 은근히 조롱하는 나는 과연 자격이 있을까? 문광 부부의 기발한 행동에 감탄하다가 문득 공포감을 느끼는 이 상태는 무

얼까? 만만한 '충'들의 세계가 더 이상 만만하지 않음을 직감했을 때, 관객은 반지하에서 무방비하게 즐기던 창 너머 풍경이 거대한 기생충을 품은 메가 사이즈의 숙주임을 알아차린다.

영화에서 계층 간 구별은 뚜렷해 보인다(〈기생충〉 논의의 대부분은 '계급론'이다). 그러나 그들은 현실 공간에서 만남과 부딪힘을 통해 접점을 형성한다. 기택의 집으로 민혁이 찾아오고, 피자집 사장이 방문하며, 연교의 집에 호적이 다른 사람들이 드나든다. 반지하에 빗물이 스며들어 철렁철렁 넘치듯 기택 가족이 연교의 집으로 모여들 때, 이는 마치 기생충이 숙주에 기식하듯 '사실상 침입'의 의미망을 생성한다.

기택 가족의 '계획'은 '사기·협잡'에 해당하지만, 스스로에게 면죄부를 부여한다. 양자를 바라보는 관객은 어느 순간 숙주와 기식자 모두를 (비)웃고 있다. 자신은 어느 쪽도 아닌 것처럼(저 정도 부자는 아니니까. 저렇게까지 잔머리 쓰지는 않아. 저렇게 경우 없지는 않지). 관객은 뻔뻔함과 어리석음 사이를 줄타기하며 자신의 태도와 위치성을 액체처럼 바꾼다.

영화의 안팎은 혐오 아우팅, 무한 미러링의 난장이다.

혐오 액팅

영화 〈기생충〉에서 혐오 감성을 표현하는 매개는 배우의 연기와 대사다. 액팅은 감정을 행동과 표정으로 가시화한다. 이 글에서는 무대 위 배우의 동작이란 마치 조각상처럼 순간의 미학을 포착해야 한다는 스즈키 다다시鈴木忠志의 연기론(일명 '스즈키 메소드')을 참조하고,[8] 17세기 네덜란드 회화에서 '얼굴', '머리' 또는 '표정'을 뜻하는 단어로 사용돼 인물의 얼굴 표정에 집중하는 회화 장르 '트로니Tronie',[9] 롤랑 바르트Roland Barthes가 사진 해석에서 제안한 '스투디움studium'과 '푼크툼punctum'[10]의 개념을 차용해, 영화 〈기생충〉 속 혐오 액팅의 의미론적 기호 분석에 대한 성찰적 해석을 수행한다.

기택 가족

기생충은 마이크로 사이즈지만 숙주를 파먹으면서 자기 종의 생명을 지키며, 그러다가 급기야 숙주를 죽일 수도 있다. 기생충의 행동이 유전자에 '계획된' 본능이라면, 기택 가족은 '의도적' 계획으로 접근한다. 이들은 변변한 직업 없이 가난하지만, 기가 죽어 보이지는 않는다. 오히려 이들은 세상의 틈새를 기

가 막히게 찾아 이용하는 탐색자이자 실수 없이 성사시키는 기획자다. 그들은 미래 시간을 끌어당겨 현재의 '사기'를 정당화한다("아버지, 전 이게 위조나 범죄라고 생각하지 않아요. 저 내년에 이 대학 꼭 갈 거거든요"). 아버지는 아들의 작은 노력도 격려해주는 멘토다("오, 너는 계획이 다 있구나"). 아들을 기죽여서 나만큼 성공해보라고 으스대는 가부장과 다르다("아들아, 아버지는 니가 자랑스럽다"). 이들은 집단 지성으로 협력하는 팀플레이어다('피자시대'의 고용 창출, 연교네의 직장화. 팀플레이 전략은 팀원 사이에서 '계획'으로 명명되는 사기·협잡·위조·모함이다).[11]

정당한 경로로는 도저히 계급 피라미드에 오를 수 없기에 '계획'을 명분 삼은 '사기-전략'을 동원한다. 이들은 숙주의 빈틈을 빠르게 간파해 추진력 있게 접근한다. 정보 암기를 위해 개사한 노래를 부르며 리듬을 타는 모습은 이들이 사는 법을 축약한다. 부자는 좀 손해를 봐도 문제되지 않는다 '치고', 호구 잡은 기생을 정당화한다. 그 과정에서 부자뿐 아니라 약자(운전기사, 가사도우미), 스스로까지(운전기사 해고를 위한 기정의 차 안에서의 행위) 착취한다. 이들은 내적으로 관대한, 혈연 중심의 공조 협력체다.

동익/연교 가족

부유층을 상징하는 연교의 첫 등장은 마당에 설치한 파라솔 탁자에 엎드려 조는 장면이다. 교양이나 고급 노동을 연출하지 않고 유명 건축가가 설계한 집 마당에서 '졸고 있는' 연교를 '무시'의 대상으로 맥락화한 것은 박수로 연교를 깨운 문광의 액팅이다(문광은 노련한 어른이 아이를 대하듯 고용주 연교에게 응대한다. 나중에 그는 쓰레기통에 버려진 휴지처럼 해고되지만).

연교의 목소리를 녹음해 듣는다면 교양이나 부와 관련된 평을 하기는 어려워 보인다. 연교가 갑자기 어설픈 영어 발음으로 말하는 순간, 객석에서 웃음이 터진 것도 같은 이유다(조여정 배우의 영어 연기는 연교가 유학파도 네이티브도 아님을 알리는 일종의 '아우팅' 효과다. 연교의 '좋지 않은 발음'은 시나리오 단계부터 계획된다.[12] 그런데 네이티브, 즉 타고난 게 아니면 비웃어도 되는 걸까).

남편 동익의 목소리는 중저음으로 권위적 톤을 유지한다. 예의 바르게 말하지만 기분 나쁘게 들리는 것은 드러난 친절과 어울리지 않는 위압적 톤 때문이다(이 또한 배우 이선균이 선택한 연기 방식이다. 드라마 〈아저씨〉에서 이선균 배우의 중저음 발성은 직장인의 우울함과 곤고함을 표상했다).

동익은 언제나 상대를 관찰하고 감시하며 평가한다(시운전하는

[장면 1] (47:26) 동익이 기택에게 "그 뭐래나, 단점은 딱 하나"라고
가사도우미(문광)에 대해 평가하는 장면. 청찬과 비하가 섞여 있다. 비하를
지우기 위해 장점을 덧붙인 것은 그의 위선과 비겁을 액팅한다. 조롱은 주로
언어폭력으로 수행되지만, 동익은 경멸하는 표정만으로도 비웃음과 조롱을
연기해 마치 네덜란드 회화 장르인 '트로니'를 연상케 한다. 회화사에서 조롱의
액팅은 얼굴 일그러뜨리기, 혀 내밀기, 콧등에 엄지 대기, 손가락 자세, 손짓,
주먹감자, 엉덩이 까기 등 몇 가지 신체 표현으로 기호화돼 있다.[13] 동익의
혐오 액팅은 이와 같은 노골적인 기호를 따르지 않고 만면에 웃음을 띤 점잖은
표정으로 수행돼, 위선의 의미 맥락을 생성한다.

[장면 2] (48:20) 다송의 생일 파티, 기택은 동익과 같은 인디언 분장을 했기에
잠시나마 평등한 위치에서 대화하는 '실수'를 했다. "어차피 이게 근무인 거죠,
이게?"라고 응대해 피고용인 기택의 위치성을 확인시키는 동익. 기택을 보는
경멸의 눈빛은 이선균 배우의 혐오 액팅이다.

기택에 대한 커피 테스트). 그는 자본주의 사회의 '갑'이다(기택은 이를 쉽게 파악하고 머리 꼭대기에서 갖고 놀지만, 선 넘기가 쉽지 않다).[14]

동익의 화법은 친절과 매너, 혐오와 무시를 넘나들며 우월감을 장식한다. 마음대로 무시하면서도 친절과 매너로 포장된 인격성을 누리는 호사까지가 부자-권력의 특권이다. 선을 넘으면 안 된다고, 그는 여러 차례 경고한다.

혐오는 구별 짓기의 핵심이다. 부자가 빈자를, 고용주가 고용인을, 그리고 보이지 않는 곳에서는 당연히 그 반대가 연출된다. 혐오는 반사되고 복사돼 연쇄적으로 명을 잇는다. 동익·연교 가족은 가족끼리도 혐오한다. 다혜는 과외 선생 케빈(기우)에게 동생 다송이 예술가 코스프레를 한다고 헐뜯는다. 혐오는 사회생활 감각이 원초적으로 형성되는 가족으로부터 내면화된다.

연교와 동익의 위치성에 균열을 가하는 존재가 기택 가족이다. 다혜와 다송의 과외 선생으로 들어온 기우와 기정은 '순진하고 착한' 부자, 연교를 호구 취급한다(민혁조차 연교를 '심플하다'고 표현했다. 관객은 그 의미를 모르다가 '비로소' 이해하고 웃음을 터뜨린다. 객석에서 터진 웃음의 불꽃놀이는 관객의 조롱을 성찰이 아닌 유머 포인트로 전환한다).

그런데 연교나 동익이 위선적이라고 해서 그들을 속이는 게

정당할까? 영화상으로 동익·연교 가족이 부정당한 방법으로 부를 획득했다는 정보는 어디에도 없다(부정당한 방식으로 부를 획득했다고 해서 그들을 속여도 된다는 것은 별개의 문제다). 그것은 영화적 맥락(cinematic context)에서 자연화된다. 그것을 자연화하는 힘은 그 집의 자본력에 기생한 자신을 정당화하려는 기우와 기정, 기택 가족의 욕망에 근거한다. 이는 동익·연교 가족에 대한 관객의 혐오를 대리-정당화한다.

문광과 근세

문광은 원래 동익·연교의 집을 설계한 건축가의 입주 도우미였다. 동익·연교 가족이 이사 오면서 마치 물건을 인수인계하듯 계속 남게 된다. 문광은 살림에 능하고 서비스에 철저한 감정-기계다. 동익·연교 집에서 일할 때는 연기가 완벽했지만, 쫓겨나면서 감정-기계가 오작동한다.

동익·연교 가족이 캠핑을 가던 날, 인터폰을 누를 때 짓던 문광의 미소는 섬뜩하다. 기계화된 감정 서비스는 공포이자 혐오임을 액팅 한다(상대를 진정성 있는 감정 교환의 대상으로 인정하지 않겠다는 거부 선언이기 때문). 항상 웃는 문광의 기계-감정은 '불안-장애' 형식의 '저항-장치'다.

[장면 3] (1:03:52) 문광이 동익·연교 집 초인종을 누르면서 영화는 반전의 서막을 알린다. 올림머리를 하고 정장을 차려입은 입주 도우미로 있을 때와는 전혀 다른 사람 같다. 문광의 표정은 배우-의상 같은 연기-장치다. 어떤 게 진실인지 묻는 건 불필요하다. 문광은 상황적 존재이며, 사람은 누구나 그렇다는 것을 액팅 한다. 관객은 이해할 수 없는 문광의 표정을 일종의 '푼크툼' 시간으로 경험한다. 여러 겹의 네모에 갇힌 문광의 표정은 불가해한 미궁처럼 관객에게 물음표를 던진다. 이를 기점으로 영화는 코믹에서 호러로 '정동 변환(affective switch-over)'을 한다.

문광은 은근히 고용주 연교를 무시한다. 유명 건축가가 설계한 집에 살고, 비싼 그림으로 장식했지만 가치를 모른다고 여긴다. 얄팍한 지식-권력은 오르지 못할 사다리인 자본 피라미드를 무력화할 수 있는 문광의 유력한 공격-장치다. 근세도 예외가 아니다.

부, 계획, 교양, 지식을 둘러싼 우월감 놀이는 끝없이 상대를

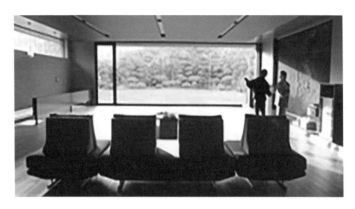

[장면 4] (1:14:34) 동익·연교 집 거실에서 춤추며 햇살을 즐기는 문광과 근세.
스즈키 다다시는 배우의 동작이 마치 조각상처럼 미적 의미를 담보해야 한다고
강조한다. 문광과 근세가 왈츠를 추는 동작은 억눌려 있던 지하 생활자의
감각이 이제 막 활기를 얻어 피어난 듯 우아해 보인다. 그러나 이는 기만과
무시, 혐오에 바탕을 두기에 결코 건강하지 않은, 불안한 쾌락, 가짜 행복이다.
이 장면은 자신들이 외출한 사이 문광 부부에게 집이 점령된다는 사실을 전혀
모르는 동익·연교 부부, 건축물의 예술미를 모르는 기택 가족, 행복했던 과거를
회상하며 우월감을 느끼지만 현재는 위태로운 근세의 기만까지 모두 조롱한다.

바꿔가며, 무시와 혐오의 감성을 정당화한다. 혐오는 곤고한 현
대인의 호흡-장치다(당연히 이 호흡은 건강하지 않기에, 과다 호흡의 결과
는 감성 시스템의 붕괴로 이어진다).

　비를 뚫고 찾아온 문광이 지하실로 달려가 근세에게 젖병을
물리는 장면은 자못 변태적이고 기괴하다. 문광의 지하실은
유아기로 퇴행한 무의식을 공간화한다(문광은 계단을 오를 때 어린

아이 또는 짐승처럼 엎드려 두 손 두 발을 다 사용한다. 직립보행 상태에서 퇴행한 유아적 또는 야만적 상태임을 액팅한다). 근세는 자신을 먹여 살리는 동익에게 존경을 표하는 것으로 인간다움을 지킨다고 생각한다. 그 또한 기괴하기에 지하실 감성은 시종일관 그로테스크하다.

우월감 놀이, 혐오 미러링

영화 〈기생충〉에는 다양한 종류의 혐오 감성과 행동이 프라모델(조립식 장난감)처럼 전시된다. 혐오는 연쇄된다. 기택 가족은 벽에 대고 토하는 취객을 혐오하고, 피자 가게 주인은 상자 접기에 오류를 낸 (딱 봐도 자기보다 나이 많은) 충숙에게 반말하며 무시한다. 민혁은 기우라면 다혜를 믿고 맡길 수 있다며, 남자로서의 매력을 무시한다('안전'과 '믿음'의 레토릭이 '무시'의 수사를 대체한다. 여기서 다혜는 '미성년·여자·학생'이라는 3중의 억압적 위치에 있음에도 '부잣집 딸'이라는 이유로 억압의 불편부당함이 탈색된다).

건축미를 모르는 사용자 연교를 문광은 혐오하며, 결핵 보균자처럼 보이는 문광을 연교는 혐오한다. '불우 이웃끼리 이러지

[장면 5] (1:44:59) 코를 막고 있는 연교. 시선은 기택을 향해 있어, 혐오 대상을 액팅한다.

[장면 6] (38:44) "저도 한 가지 일을 오래한 분을 존경합니다"라고 말하는 동익. 표현에 맞지 않게 표정이 거만하다. 기표記表(시니피앙)로서의 말과 기의記意(시니피에)로서의 표정이 불일치한다.

She was housekeeper to the architect Namgoong,

[장면 7] (39:34) 문광이 동익·연교 가족을 비웃듯 바라본다. 기정의 시선으로 간파한, 동익·연교 가족에 대한 문광의 혐오를 액팅한다.

말자'고 회유하는 문광을 충숙은 구태여 '구별 짓기'하며 혐오하고, 연교와 동익은 차에서 마약류를 흡입하며 카섹스 한다고 짐작되는 윤 기사를 혐오한다(그들은 자신이 경멸하던 '천한 짓'을 선망하는 속물성과 위선을 액팅 한다). 제시카로 위장(?)한 기정은 도우미로 들어온 어머니 충숙을 '아줌마'로 하대하면서까지 혐오-권위를 사수한다. 기정에게 혐오-장치는 인륜보다 우선시되는 생존-수단이다. 기우가 케빈이 돼 동익·연교 집을 방문해 넓은 경관을 둘러볼 때 관객은 어느새 이를 촌스럽게 여기는 누군가의 시선이 돼 기우를 내려다본다. 〈기생충〉은 혐오 만다라다.

관객의 일상적 혐오 경험은 영화적 시퀀스로 미러링된다.

감정-무/의식의 지층

〈기생충〉에서 위계화된 것은 '자본'이나 '재력'만이 아니다. 감정과 그것의 재현을 관장하는 의식과 무의식 또한 수직적 공간 배치로 위계화된다. 의식을 표상하는 지상층에는 위선과 사기가 난무한다. 소유주조차 정체를 모르는 지하층은 철저한 무의식의 공간을 상징한다. 은폐돼 있지만 '언제나' 작동하고 있다.

기택과 충숙, 제시카의 냄새가 같다는 것을 본능적으로 알아차린 다송은 지상층에 '아직' 살아 있는 무의식의 센서다(다송은 근세의 목격자이지 귀신을 본 자가 아니기에, 그의 트라우마는 현실에 감춰진 진실을 목도한 예술가의 신경증이다).

기택의 반지하는 의식과 무의식이 공존하고, 비포장·포장 감정이 혼용된다. 욕설, 수치, 혐오, 무시, 허영, 과시, 허세가 섞인다. 반지하는 먹고 살기 위해 피자 상자를 접는 노동·생계의 공간이자, 가족의 이익(기우의 취업)을 위해 각종 위조와 연기를 실습하는 거짓된 공간이다. 어떤 의미에서 '반지하' 공간은 건강한 보통의 세계다(편의와 생존을 위해 '약간'의 범법이 '융통성'의 명목으로 통용되는 세계). 이곳을 벗어나 동익·연교 집으로 이주하면서 이들의 생명력은 일그러진다.

감성 시스템의 균열과 붕괴

사람과 사람 사이의 통상적 의사소통은 양자간·다자간 대화로 이루어지지만, 사람은 타인과 대화할 때조차 자기 자신에게 의사를 표현한다. 바로 감정적 의사결정이다. 겉으로 예의 바르게

[장면 8] (1:45:54) 딴생각하는 것 같다는 다혜의 말을 부정하는 기우. 말과 표정이 어긋나 있다. 창에 비친 자기 모습을 기우는 보고 있지 않다.

[장면 9] (1:45:35) '잘 어울리느냐'는 기우의 질문에, 영문을 모르는 표정으로 수긍하는 다혜. 영혼 없는 긍정, 소통 부재의 소통을 액팅 한다.

[장면 10] (1:37:07~1:38:19) 문광이 근세에게 "여보~ 충숙이 언니가, 진짜 좋은 분인데 나를 발로 확 밀었어"라고 말한다. '좋은 분'이라는 판단과 '발로 밀었다'는 행위-의미가 불일치한다.

[장면 11] (1:55:50) 근세가 자신을 아느냐는 동익에게 "리스펙!"이라고 외치고 있다. 존경이라고 말하지만 조롱하는 형상이다. 근세의 '멘탈' 붕괴를 언어와 표정의 불일치로 액팅 한다.

말해도 속으로는 그렇지 않은 경우, 이중 감정은 동시에 발산되지만 양자는 역방향이다. 인지 감정과 재현 감정이 불일치할 때 감성 체계는 결국 균열되고, 급기야 폭발적으로 붕괴한다.

관객은 배우의 연기를 통해 생각과 표정, 신체와 얼굴, 감정과 말, 영혼과 신체가 어긋남을 지각하고, 얼굴조차 표정과 시선에 따라 균열됨을 알아차린다. 관객은 〈기생충〉에 쏟아진 초자아, 자아, 이드id(프로이트의 정신분석학 용어로 쾌락 원리에 지배되는 무의식적 본능)는 물론, 여러 인물에게 내면화된 허세, 의식, 비밀, 거짓, 승화, 무의식의 복합성을 헤아려야 한다. 왜냐하면 영화는 관객이 어느 한 인물에게 감정이입할 수 없게, 점점 더 많은 감정의 봇물을 하수구에 흘러넘치게 함으로써, 기어코 그것이 터진 둑처럼 무너진 상태로 폭발하게 만들기 때문이다.

기택 가족이 애초부터 사기 조작단이었던 건 아니다. 영화 초반에 충숙이 기택에게 "계획이 뭐냐?"라고 물었을 때 '계획'의 뜻은 정직했다. 민혁이 재물운과 합격운을 몰고 온다는 산수경석을 들고 왔을 때만 해도 기택 가족은 피자 상자를 접어 푼돈 모아 식사를 즐기던 평범한 가족이었다.

그러나 민혁이 '안전한' 기우에게 과외를 넘기며 허영심을 부추겼을 때, 기정의 손재주가 문서 위조를 매개로 한 '계획'에 영

감을 불어넣었을 때부터 이들은 멈출 수 없는 궤도에 올라타게 된다. 기우는 위기의 순간 '민혁이라면 어떻게 했을까' 하고 시뮬레이션을 하지만, 이후 결코 민혁-주술에서 빠져나오지 못한다. 영화의 결말에 기우는 산수경석을 냇가에 가져다두지만, 이는 헛된 욕망의 굴레에서 자유로워졌기 때문이 아니다. 오히려 기우는 산수경석이 '상징하는' 허세와 주술을 내면화했기에 더이상 그것을 들고 있지 않아도 된다.

신체에 깃든 허영과 욕망, 꿈과 야망은 현실 가능한 계획을 상실한 채 실패한 '계획'을 껴안고 헛된 주술을 짜고 있다. 그저 반지하에 쭈그려 살지 않고 기 좀 펴보려 했던 기우의 욕망은 불가능한 목표를 희망으로 자리바꿈하는 속임수, 자본주의의 거대한 저주에 걸려 공황(panic) 상태다.

급기야 기우는 망가진다. 이는 말과 생각, 마음과 표정, 실체와 표현이 어긋나기 시작했을 때부터 예정된 순서다. 총체적 망가짐은 영화에서 '웃는 병'에 걸린 기우로 신체화된다.

영화에서 끝내 혐오의 고리는 끝나지 않는다. 사건의 끝에서 '웃음병'에 걸린 기우가 망가진 감정-장치의 주인이 됐을 때 혐오는 불안과 근심으로 자리바꿈하지만, 지하실에 아버지가 갇힌 것을 알면서도 구출을 지연하며 '기다리라'고 스스로에게 말

[장면 12] (1:57:47) 기정의 유골이 보관된 납골당에서 충숙은 울고, 기우는 웃고 있다.

[장면 13] 영화 〈조커〉(2019)의 한 장면(구글)

영화 〈조커〉의 주인공 아서 플렉(호아킨 피닉스 분)의 피에로 분장도 그의 망가진 감성 체계를 표상한다. 호아킨 피닉스가 '분장'을 통해 내면과 얼굴(표정)의 불일치를 액팅 했다면, 배우 최우석은 가면 없이 '피부 자아'[15]로 망가짐을 연기했다. 기우와 그 가족의 '내면-신체(표정, 말, 행동)'의 불일치는 영화의 초반부터 유지됐으나, 망가짐이 드러난 것은 동익·연교 집을 빠져나오면서부터다. 영화에서 아서 플렉의 '춤'은 그가 자신의 인간됨을 인지하고 선포하는 액팅이다. 쫓기는 상황에서조차 그의 춤 선은 자유롭고 활기차 보인다(이에 대한 예술적 반응이 콘텐츠 재생산으로 이어진 사례는 다음 장을 참조).

기택 가족은 '계획'을 위한 연기·위조·공작 협력체로 공동체를 형성했기에 스스로 인간됨을 확인할 기회를 배제했고, 궁극에는 시스템 붕괴로 이어진다. 두 영화에서 망가진 신체 구성의 책임성에 대한 해석(가족, 사회 및 양자의 관계 방식)은 상이하다.

하는 기우가 정상적인 삶의 기회를 탈환하기란 불가능해 보인다. 〈기생충〉은 혐오를 액팅, 아우팅, 미러링하면서 거대한 혐오 양산의 폐쇄 회로에 갇힌 현대인을 은유하는 거대한 거울을 자처한다.

혐오 미러링의 세계에 출구는 없다.

감상 '이후'의 성찰,
주체의 미학적 탈환을 위해

할리우드에서 아카데미 시상식이 개최됐을 때 한국 관객은 마치 올림픽 출전 선수의 메달 획득을 기원하듯 〈기생충〉의 수상을 염원했다. 그러나 수상이 결정돼 무대에 올라 박수로 환호하고 제작의 노고에 상을 주었다고 해서 영화 속의 문제적 세계가 완화되거나 해결된 것은 아니다. 제작 팀이나 연기자, 글로벌 관객, 심사자나 시상자를 포함해 누구 하나 이 거대하고도 끈질긴 혐오 연쇄술을 다루는 법을 알아차린 것이 아니다.

영화는 스크린 안쪽의 질문을 관객에게 토스한다. 영화와 사회, 감독과 관객의 미러링이 시작된다. 사회가 위험하다는 진

단이 위험 자체의 소멸과 등치될 수 없다. 시상은 그저 영화적 문제 제기에 대한 미적 공감의 형식적 표현에 불과하다. 평가는 치유가 아니다. 찬탄은 그 시작점일 뿐, 결코 정점이 될 수 없다.

혐오 전시장이 된 〈기생충〉은 혐오하는 자를 혐오한다. 그런 이유로 영화가 현실로 토스한 혐오 감성은 영화 밖으로 손을 내밀어 사회를 숙주 삼아 기생한 채 프랙털 형태로 증식하며 아직도 진행 중이다.

디지털 플랫폼을 통해 형성된 〈기생충〉 관련 콘텐츠 가운데 일명 '봉테일'로 알려진 봉준호 감독이 영화에 '숨긴' 디테일을 해석하고 공유해 텍스트의 의미를 확장하는 작업이 활발히 진행됐다. 유튜브를 통해 형성된 〈기생충〉에 대한 토론 구조는 주로 텍스트 분석이다. 주요 키워드는 디테일, 메시지, 복선, 계급, 줄거리, 해석, 스포, 집 등이다. 네티즌은 감독이 의도한 〈기생충〉의 미시적 의미를 상세히 읽거나, '계획'에 없었지만 생성된 의미 해석에 집중한다. 댓글과 덧글을 통해 분석 릴레이를 연장하거나 찬탄과 이견을 교환한다. 디지털 플랫폼을 통한 네티즌의 감상 후 활동은 아카데미아의 지식 장에서 펼쳐진 '분석'이라는 지적 활동과 유사성을 지닌다. 그것은 정치한 해석이

라는 지적 명분으로 텍스트를 현실로 쏟아지지 않는 완성품으로 봉인한다. 관객은 시각·청각적 감각과 감성을 향유하는 미적 주체에서 분석-기계라는 지적 주체로 이월한다(텍스트에 대한 비평적 분석은 미시적 포인트를 정교화하는 작업이 수행된 후, 일시 정지 중이다. BTS 음악 콘텐츠가 수용자의 현재·현실과 접속해 콘텐츠의 무한 재생산으로 확장되는 과정과 대조적이다. 영상물의 카테고리는 '분석'이 아닌 '리액션', '재창작' 또는 '문화재생산'이다).

역설적으로, '분석하는' 관객의 수행성이 텍스트를 미적 완결체로 존립하게 하는 맥락적 조건이 된다고도 볼 수 있다. 그렇다면 디지털 플랫폼을 둘러싸고 존재하는 지적 분석과 공론장은 혹시 영화가 제기한 문제점 포인트를 미시적 분석 행위로 봉합함으로써 본질을 극복하거나 완화하는 통로 자체를 원천-차단하는 행위-조건이 되는 것은 아닐까? 감성이 지성으로 이월하면서 미학은 계몽이 되고, 세상에 말 걸기를 시도한 영화 콘텐츠는 단지 지적 유희의 미학적 오브제로 자리바꿈되는 것은 아니었을까(영화 〈기생충〉의 텍스트 내부에서 현실 바깥으로 흘러넘친 가장 유력한 대상 혹은 소재는 채끝살이 올라간 '짜파구리', 즉 유머로 환치된 소비재였다. 그 방계로 통역자 '샤론 최'가 유명세를 탔다).

관객은 영화를 보고 난 이후의 태도와 행동을 통해 스스로의

위치를 결정짓는다. 영화 속 세계의 충격적 문제 제기에 공감을 하면서도 그것을 일시적 감동, 지적 교양의 집단 향유로 봉인하는 순간, 경험된 텍스트는 현실과 분리돼 일종의 단기 체험, 집단 지식으로 자리바꿈된다. 영화가 제기한 문제들은 해외에서 호평을 받은 고급 소비재의 교양-장식품으로 위치 변경돼, 미시적 해석의 틈을 채우는 분석-기계적 행위를 분주히 복제하게 될 뿐이다.[16]

K-팝 향유자들이 음악이 던진 메시지를 현실로 끌어안아 자기 삶을 바꾸고 스스로를 성찰하며, 원본과 연결된 콘텐츠 창작의 주체로 거듭나는 정동적 실천(affective acting)의 수행자(agent)가 '돼가는' 경험을 문화적 노하우로 축적해가고 있다면, K-필름Film을 통해서도 이러한 문화적 실천을 창안하는 것이 가능하지 않을까?

'K'를 삭제해도 질문은 유효하다. 호주 가수 톤 앤드 아이Tone and I(싱글 발매 당시 19세)의 노래 〈Dance Monkey〉에 영화 〈조커〉의 장면을 뮤직비디오처럼 편집, 제작해 유튜브에 공개한 것이 사례가 될 수 있을 것이다. 가정과 사회의 억압과 혐오로 감정 장치가 망가진 조커가 계단에서 춤을 출 때 그는 가장 자유로워 보였고, 조커의 행동을 배경 삼아 흐르는 노래 〈Dance Monkey〉

는 "지금 네가 춤추는 걸 한 번 더 보여줘(And now I beg to see you dance just one more time)", "나를 위해 춤춰 줘(Dance for me)"라는 가사를 반복한다. 이 뮤직비디오는 영화의 핵심 장면인 '조커의 춤'에 대한 오마주이자 브리콜라주Bricolage다. 뮤직비디오는 〈조커〉라는 영화의 주제 분석이 아니라, 미학적 감상에 기반한 예술적 응답이다(해당 뮤직비디오를 등록한 유튜브는 여럿인데, 필자가 처음 접한 것은 아이디 'iskender_nal'이 업로드한 콘텐츠다).

그 밖에 수용자의 텍스트 이해가 문화적 실천으로 이어진 사례로 문학계의 《82년생 김지영》(조남주, 민음사, 2016)이 한국과 아시아에 미친 사회적 영향력을 들 수 있다. 이 작품은 텍스트 분석 차원이 아닌, 현실에서의 논쟁과 실천, 문화 재생산(번역 출간, 영화화 등)으로 이어졌다.

감상, '이후'의 비평이 성찰과 실천으로 이어질 때 관객은 분석-기계로서의 지적 주체로부터 '감상'을 통해 '현실'을 성찰하고 생성해내는 미학적 실천 주체로 변환되는 것이 아닐까(이는 영화 분석에 대한 이른바 '전문가'의 행위 고정성과도 연결되며, 이에 대한 문제 제기는 학문 자체의 패러다임 전환을 촉구하는 매개가 될 수 있다. 대학에서도 문학을 가르칠 때 텍스트 '분석'이 최선이자 최종적인 것처럼 다루는 교육과정과 연구 방법의 혁신이 필요한 지점이다. 필자는 이에 대한 실천으로 '성

찰'과 '디자인'에 관한 시리즈 강좌를 개설했는데, 학습자의 사고와 화법 차원에서 일정한 교육 효과를 확인했다). 이에 비해 대중음악의 수용과 실천적 재생산은 제도권 교육의 영역을 벗어나 대중의 자발적이고 자생적 경로를 거쳤기에, 지적인 분석의 틀을 넘어 감성적, 예술적, 실천적 자율성과 풍부함으로 이어진 것이 아닐까. 분석적 비평을 감상의 가장 고등한 방식으로 위치 짓는 제도권 교육의 관습이 문제 해결의 책임성을 스스로 배제하고 비평적 주체라는 명칭에 존엄성을 부여하는 방식으로 문화 주체로서의 입지를 정당화하는 한계를 극복하기 위해, 자발적이고 주체적인 대중문화 팬덤으로부터 문화를 삶으로 끌어안는 창의적 실천과 소통 방식을 참조해야 하는 것은 아닐까.

이 글에서 〈기생충〉의 핵심 감성이라 할 '혐오'를 아우팅, 액팅, 미러링의 차원에서 분석하면서 감상, '이후'의 행동에 대한 성찰을 '미학적 탈환'이라는 관점에서 제안하고, 이미 대중음악을 매개로 축적된 실천 자원과 접속해 새로운 방향을 모색해보려고 한 것은 이 때문이다.

6/ pp.212-239

강태웅

대저택의 하녀들과
기생충 가족

게임 체인저

전 세계로 방송된 제92회 아카데미 시상식 무대를 한국 영화인이 가득 채운 장면은 감동적이면서도, 그동안 보아왔던 시상식과는 너무나도 다른 풍경이라 생경하기까지 했다. 최근 아카데미 시상식은 수상 후보자의 백인 비율이 너무 높다는 '오스카 소 화이트Oscar So White'라는 비판을 들었다. 이는 주로 흑백 갈등에서 빚어진 비판이었고, 이러한 논의에 아시아 사람의 소외는 끼어들지도 못했다. 그런데 이러한 분위기를 한 번에 바꾸는 게임 체인저 역할을 영화 〈기생충〉이 해낸 것이다. 〈기생충〉은 아카데미 시상식 여섯 개 부문 후보에 올랐고, 작품상과 감독상을 포함한 네 개 부문에서 상을 받는 기염을 토했다. 〈기생충〉이 아카데미 시상식의 판을 뒤흔든 것은 인종 대립적인 면만

이 아니었다. 자막을 싫어하는 미국인의 풍토 또한 바꾸어놓았다. 영어가 아닌 자막이 붙은 외국어 영화로는 처음으로 작품상을 수상했기 때문이다. 또한 아카데미 시상식의 정체성 역시 혼돈에 빠뜨렸다. 아카데미 시상식은 국제영화제가 아니라 '로컬' 영화제였다. 다른 나라 또는 다른 언어로 만들어진 영화는 국제장편영화상(Best International Feature Film, 2019년까지는 Best Foreign Language Film, 곧 외국어영화상이었음)으로 분류돼 별도로 관리돼왔기 때문이다. 〈기생충〉은 이러한 구분을 뛰어넘어 국제장편영화상과 작품상을 동시 수상했다. 앞으로 아카데미 시상식은 이 두 분야를 구분할 필요에 대해서 고민해야 할 것이다. 〈기생충〉의 게임 체인저 역할이 가능했던 이유에는 아카데미 시상식이 제시하는 '미국 영화'라는 기준의 애매모호함이 자리한다. 아카데미 시상식 후보작이 되기 위해서는 로스앤젤레스 카운티에서 하루 세 차례 일주일간 연속 상영하면 충분하다.[1]

　〈기생충〉은 역사상 세 번째로 아카데미 작품상과 칸 국제영화제 황금종려상을 동시에 받은 작품이기도 하다. 이를 비영어권으로 한정지으면 최초이고, 아시아에서도 물론 최초의 기록이다. 더 나아가 한국 영화로 범위를 한정짓는다면 〈기생충〉이 이루어낸 대부분의 기록에는 최초가 붙을 수밖에 없다. 아카데

미 시상식만을 본다면 한국 영화는 1963년 신상옥 감독의 〈사랑방 손님과 어머니〉가 출품된 것을 시작으로, 50여 년에 걸친 도전의 승리라고 볼 수 있다. 칸 국제영화제만을 본다면 〈기생충〉은 '한국 영화 100년이 거둔 쾌거'로 일컬어진다. 한국 최초의 영화라 불리는 〈의리적 구토〉가 개봉한 1919년으로부터 100년이 지난 2019년에 칸 국제영화제에서 최고상을 수상했기 때문이다.[2]

〈기생충〉의 거침없는 수상 레이스를 가능케 한 것은 작품 자체의 매력이 가장 중요한 이유일 것이다. 그 매력은 서구인이 느끼는 아시아적 그리고 한국적이라는 독특성과 그들도 공감하는 보편성으로 나누어볼 수 있다. 이 글은 후자에 초점을 맞추려 한다. 즉 〈기생충〉이 가지는 소재의 보편성이 무엇인지 명확히 한다면, 나머지 부분이 〈기생충〉의 차별성 또는 독특성이 될 것이다. 이러한 접근 방법을 보다 구체화하기 위해 다음과 같은 봉준호 감독의 말을 들어보자.

이렇게 황금종려상을 받고 기생충이란 영화가 관심 받게 됐지만, 제가 어느 날 갑자기 혼자 한국 영화를 만든 게 아니고, 한국 영화 역사엔 김기영 감독님처럼 위대한 감독들이 계십니다.

- 칸 국제영화제 황금종려상 수상 기자회견 중에서

언제나 프랑스 영화를 보며 영감을 얻었습니다. 어린 시절부터 저에게 큰 영감을 준 앙리 조르주 클루조와 클로드 샤브롤, 두 분께 감사드립니다.

- 칸 국제영화제 황금종려상 수상 소감 중에서

이 두 발언에서 알 수 있는 점은 봉준호 감독은 항상 자신의 작품을 한국 영화사映畫史 그리고 세계 영화사 속에 위치 지으려고 노력한다는 것이다. 그에 반해서 〈기생충〉을 봉준호라는 개인 그리고 한국이라는 경계에 가두어 평하는 논자들이 많다. 이 글에서는 그러한 경향과 거리를 두고 〈기생충〉과 이전 영화들과의 영향 관계를 살펴보려고 한다. 이와 더불어 동시대에 제작된 영화들과 공유하는 특성도 찾아볼 것이다. 이렇게 드러난 공통성을 제거한다면, 나머지 부분이 〈기생충〉의 독창적 영역이 될 것이다.

하녀下女와 화녀火女

2010년대 칸 국제영화제 경쟁 부문에 출품된 한국 영화 중에서 하녀를 다룬 영화는 세 편이나 된다. 2010년 임상수 감독의 〈하녀〉, 2016년 박찬욱 감독의 〈아가씨〉 그리고 2019년 봉준호 감독의 〈기생충〉이 그것이다. 임상수 감독의 영화는 1960년 만들어진 김기영 감독의 〈하녀〉를 리메이크한 것이고, 박찬욱 감독의 〈아가씨〉도 일제강점기 조선의 대저택에 일하러 들어간 하녀와 아가씨의 관계가 중심이다. 그렇다면 〈기생충〉을 하녀 이야기라 할 수 있을까? 선뜻 대답할 수 없는 이유는 반지하에 사는 기택 가족이 주인공이기 때문이다. 하지만 주요 사건이 벌어지는 대저택을 중심으로 본다면 원래 박 사장 가족과 '하녀'인 문광이 살고 있었고, 이곳을 기택 가족이 침범했다고 볼 수 있다. 하녀 이야기와 〈기생충〉의 연관성을 좀 더 깊이 알아보자.

앞서 봉준호 감독의 인터뷰에서 언급된 김기영 감독은 1960년 〈하녀〉를 연출했고, 이후 자신의 작품을 직접 두 번이나 리메이크했다. 그는 제목을 달리해 1972년 〈화녀火女〉 그리고 1982년에는 〈화녀82〉를 선보였다. 한국영상자료원에 의해 〈하녀〉가 2009년 디지털 복원됐을 때 봉준호 감독은 DVD의 음

김기영 감독의 〈하녀〉

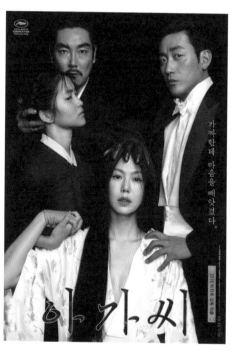

박찬욱 감독의 〈아가씨〉

임상수 감독의 〈하녀〉

성 해설을 맡았다. 봉준호 감독은 구해 보기 힘들었던 〈하녀〉보다는 비디오테이프로 만들어져 대여점에서 빌릴 수 있었던 〈화녀〉를 먼저 보았다고 한다.

〈하녀〉의 집주인은 공장 노동자들에게 여가 시간에 노래를 가르쳐주는 피아노 선생님이다. 아마도 당시에는 이러한 선생님을 정직원 대우를 해주었던 모양이다. 이 직업을 갖게 되자 피아노 선생님은 두 남매와 부인을 데리고 주요 무대가 되는 2층 양옥집으로 이사를 한다. 셋째를 임신한 부인을 위해 공장 노동자에게 소개받은 하녀를 집에 들이고, 2층 작은방에 살게 한다. 그러던 어느 날 피아노 선생님은 하녀와 성적 관계를 갖게 되고, 이 때문에 가족은 파멸로 향한다. 임신한 아이를 잃은 하녀는 복수를 결심하고, 피아노 선생님의 아들을 죽게 만든다. 피아노 선생님 가족은 급료가 좋은 직장과 2층 집을 가지고 있을 뿐, 가문이 좋거나 부자는 아니다. 피아노 선생님은 하녀와의 관계가 직장에 알려지면 해고될까 걱정해 아들의 죽음을 사고사로 마무리한다. 하녀는 피아노 선생님의 부인 자리를 차지하고, 가족과 하녀의 지위는 역전된다.

〈하녀〉의 주요 무대는 2층 양옥이다. 〈기생충〉의 저택처럼 정원이 있지는 않지만, 거실에 통창이 있어 안이 훤히 들여다보

이는 구조가 비슷하다. 〈하녀〉에는 나오지 않지만, 〈화녀〉에서는 거실에서 벌어지는 주인집 부부의 성행위를 하녀가 우연히 보게 된다. 이 장면은 〈기생충〉에서도 반복된다. 계단이 중요한 역할을 하는 점도 공통된다. 〈기생충〉의 지하로 향하는 계단이냐, 〈하녀〉의 2층으로 가는 계단이냐의 차이가 있지만, 계단에서 삶과 죽음이 갈리는 점은 비슷하다. 무엇보다도 집안일을 도와주러 들어온 사람에 의해 원래 살던 가족의 삶이 파괴된다는 이야기의 큰 축이 공통된다. 주인집이 귀족처럼 신분이 다르지도 않고 막강한 재력을 지닌 가문이 아니라는 점도 비슷하다.

이에 비해 임상수 감독의 〈하녀〉는 김기영 감독 작품의 리메이크임을 내세웠지만, 등장인물들의 기본 성격은 원작과 너무나도 다르다. 하녀로 들어오는 은이는 자기 아파트 하나를 소유한 여성이다. 그리고 그녀를 인터뷰해서 하녀로 뽑는 조 여사는 사모님이 아니라 저택에서 오래 일하던 하녀다. 그녀는 검사에 임용된 아들을 두고 있다. 즉 임상수 감독 영화 속의 하녀들은 김기영 감독 작품 속의 하녀처럼 그 집에서 쫓겨나면 갈 곳 없는 여성이 아니고, 〈기생충〉의 가족처럼 주인집에 생계가 달려 있는 사람들도 아니다. 또한 주인집 남자도 〈하녀〉의 피아노 선생님과 달리 직장에서 쫓겨날 걱정을 하는 사람이 아니다. 주

인집 가족은 무슨 일을 하는지 나오지는 않지만, 막대한 재력과 더불어 하녀의 임신 사실을 병원에서 빼낼 수 있는 정보력을 지녔다. 결국 대저택에 집착해 남아 있을 이유를 하녀도 가지고 있지 않고 심지어 주인 가족도 갖고 있지 않아 임상수 감독의 〈하녀〉는 공전한다.

하녀와 집주인의 관계

하녀 이야기는 세계 영화사에서 흔한 소재 중의 하나다. 〈하녀〉에서 저택 안의 계단을 둘러싼 드라마의 전개는 주지하다시피 한국 영화보다 서구 영화에서 흔히 찾아볼 수 있는 수법이다. 하녀 이야기에는 몇 가지 유형이 있다. 하녀의 눈을 통해 주인집 가족의 추악한 면이 하나씩 드러나거나, 하녀가 주인집 남성의 성적 유희의 대상이 되기도 한다. 다른 한편 주인집 남성과의 결혼을 통한 하녀의 신데렐라 스토리가 존재한다. 박찬욱 감독의 〈아가씨〉는 이러한 전형적인 하녀 이야기의 유형을 섞어서 만들어낸 작품이다. 일제강점기를 배경으로 하는 이 영화에서 대저택의 주인은 본디 조선인이지만 일본의 몰락한 귀족 여

성과 결혼해 부인의 성姓을 따라 개명하고 일본인 행세를 한다. 이러한 집에 하녀로 들어간 옥주는 일본어를 읽지 못하고 한글도 읽지 못하는 인물로 그려진다. 그 저택 지하에는 책으로 가득한 서재가 있다. 이곳에 옥주가 들어서려 하자 주인은 셔터를 내리며 '무지의 경계선'이라고 내뱉는다. 그녀와 주인집 가족 사이에는 일본인과 조선인 그리고 교육 정도라는 장벽이 존재하는 것이다. 영화는 서재에서 춘화와 음담패설을 즐기는 양복 입은 귀족들의 모임을 그려냄으로써 하녀의 눈을 통해 주인집 가족의 추악한 면을 드러내는 식으로 전개되고, 또한 조금 뒤틀렸지만 하녀의 신데렐라 스토리도 이에 첨가된다.

이러한 면은 〈기생충〉에서도 드러난다. 박 사장 부부는 겉으로는 고상한 척하지만 저속한 성적 유희를 즐기고, 높은 교육 수준을 자랑하지만 기택 가족의 거짓을 전혀 눈치채지 못한다. 하지만 봉준호 감독의 〈기생충〉은 기존의 하녀 이야기 유형과는 다른 점이 많다. 우선 주인집과 기택 가족 사이에 신분이나 민족 같은 뛰어넘기 힘든 장벽이 존재하지 않는다. 교육 정도는 주인집이 높지만, 현실적으로는 기택 가족이 주인집의 교육을 담당하고 있다. 결국 둘 사이를 구분 짓는 것은 빈부 격차다. 또한 〈기생충〉에서는 주인집 남성과 피고용인 사이에 아무런 성

적 관계가 성립하지 않고, 신데렐라적 로맨스도 피어나지 않는다. 그렇다고 개인적 원한 관계가 숨어 있는 것도 아니다. 즉 집주인과 기택 가족 사이에는 이렇다 할 갈등이 발생하지 않는다. 따라서 영화 후반부에 기택이 집주인 남성을 갑작스럽게 공격하는 장면은 관객을 혼란에 빠뜨린다.

하녀의 집주인 가족에 대한 공격성은 앞선 소감에서 봉준호 감독이 영향을 받았다고 밝힌 클로드 샤브롤의 작품에서 찾을 수 있다. 클로드 샤브롤의 1995년도 작품 〈의식(La Ceremonie)〉은 주인집 부인이 하녀로 들어올 소피를 인터뷰하는 장면으로 시작한다. 소피는 기차를 타고 프랑스 교외의 대저택으로 향한다. 주인집 가족은 〈기생충〉과 마찬가지로 부부와 남매로 구성돼 있다. 소피는 글을 읽지 못한다는 비밀을 가지고 있다. 여주인이 써준 장을 봐야 할 목록을 읽지 못하는 소피를 우체국 여직원이 도와준다. 여직원에게는 우편물을 몰래 뜯어보는 못된 취미가 있다. 서로의 비밀을 공유하며 둘은 가까워지고, 대저택 2층에 있는 소피의 방에서 몰래 같이 지낸다. 주인집 딸이 소피가 글을 읽지 못한다는 사실을 알게 되자, 소피는 딸의 혼전 임신 사실을 가족에게 알리겠다고 협박한다. 협박은 통하지 않았고 이 일로 소피는 주인집에서 쫓겨난다. 소피와 우체국 여직원

은 밤에 몰래 저택으로 돌아가 TV로 오페라를 시청하는 가족 모두를 엽총으로 사살하고 만다. 〈의식〉에서 소피와 주인집 남성 사이에는 성적 관계가 전혀 없다. 그리고 총을 난사할 정도의 증오 관계도 나오지 않는다. 그럼에도 자신을 해고했다는 이유만으로 집주인 가족을 몰살하는 〈의식〉의 돌출된 행위

클로드 샤브롤 감독의 〈의식〉

는 몸에서 풍겨 나오는 냄새를 지적하는 박 사장의 한마디에 칼을 휘두르는 기택을 연상시킨다. 〈기생충〉 역시 기택이 칼부림을 해야 할 정도로 집주인 가족을 증오할 이유는 없다. 〈의식〉에서 우체국 여직원이 하녀 소피를 도와 가족 몰살에 동참하는 설정 역시 돌출된 일임은 마찬가지다. 이는 두 하녀가 주인집 가족을 잔인하게 살해한 실제 사건을 바탕으로 쓰인 장 주네의 희곡 〈하녀들(Les Bonnes)〉의 영향이다. 봉준호 감독 역시 〈하녀들〉을 참고했다고 말한다.[3]

〈기생충〉에는 하녀가 두 명 나온다. 기택의 아내 충숙과 기택 가족이 위장해서 저택으로 들어오기 전에 하녀로 있던 문광이다. 문광과 집주인 가족 간에도 역시 이렇다 할 갈등은 존재하지 않는다. 다만 문광이 남편을 집주인도 모르는 지하실에 숨기고 있다는 비밀이 영화의 분위기를 오싹하게 바꾸어 나간다. 하녀가 집주인 몰래 남자를 저택에 숨기는 이야기는 어디서 찾을 수 있을까?

숨어 사는 남자

한국에도 수입된 세바스티안 코르데로 감독의 2009년 영화 〈하녀의 방(Rabia)〉을 살펴보자. 에스파냐에 와서 하녀 일을 하고 있는 콜롬비아인 로사는 건설 현장에서 일하는 노동자 호세와 사랑에 빠진다. 호세는 멕시코 출신으로 체류 자격 없이 에스파냐에 왔기 때문에 직장에서 무시받고, 여섯 명이 움직일 틈도 없이 좁은 한 방에서 지내야 하는, 그야말로 허름하기 짝이 없는 곳에서 산다. 그러한 호세의 누추한 거처와 로사가 일하는 화려한 대저택이 편집으로 이어져 대비 효과를 이룬다. 이는 〈기생충〉에

서 기택 가족의 반지하와 박 사장 가족의 대저택 비교와 도 유사하다. 주인 노부부가 영국에 사는 딸을 방문하기 위해 집을 며칠 비우자, 로사 와 호세는 대저택에서 둘만 의 시간을 보낸다. 그런데 다 음 날 돌아올 예정이었던 주 인 노부부가 사위와 다투는 바람에 갑자기 돌아온다. 로 사와 호세가 허둥지둥 집을

세바스티안 코르데로 감독의 〈하녀의 방〉

정리하는 사이, 대저택 현관에서 노부부는 초인종을 계속 누른 다. 초인종 소리 그리고 급작스러운 주인의 귀가로 영화 분위기 가 바뀌는 점 역시 〈기생충〉과 흡사하다.

호세는 돈을 벌기 위해 남의 나라에 왔으면 열심히 일하라고 다그치는 감독관을 건물 밑으로 떨어뜨려 죽이고 만다. 도망갈 곳을 찾던 호세는 대저택의 3층 다락방이 비어 있음을 상기하 고, 로사에게 알리지 않고 숨어 산다. 이는 박 사장을 찌르고 가 족에게 알리지 않은 채 지하실에 들어가 생활하는 〈기생충〉의

기택을 생각나게 하고, 한밤중에 몰래 나와 냉장고에서 음식을 훔쳐 먹는 장면 역시 〈하녀의 방〉과 〈기생충〉이 공통된다. 호세가 밤에 움직이는 소리를 다락방 쥐가 늘었다고 착각한 주인은 방역 업체를 부른다. 업체 직원들은 모든 창문과 문을 꼭꼭 닫고 소독약을 뿌린다. 〈기생충〉에서도 소독약 뿌리는 장면이 나오고, 온 가족이 기침을 한다. 〈기생충〉에서의 소독 장면은 단발성 에피소드로 끝나지만, 〈하녀의 방〉에서는 영화의 결말을 이끌어내는 주요 역할을 한다. 집에서 나가지 못하고 밀폐된 공간에서 독성이 있는 소독약을 장시간 흡입한 호세는 치명상을 입고 만다.

이상으로 〈기생충〉의 근간을 이루는 이야기의 틀을 영화사 속에서 살펴보았다. 그렇다면 〈기생충〉만의 독특함은 어디서 찾아야 할까? 그것은 앞서 언급했듯이 하녀 이야기에 기택 가족의 이야기가 섞여 있다는 점이다. 기택 가족만을 놓고 보면, 〈기생충〉은 케이퍼 필름caper film의 플롯을 따르고 있다. 케이퍼 필름이란 금고털이와 같은 하나의 목표가 있고, 이에 필요한 능력이 있는 사람들이 하나둘씩 모여 범죄를 실행해 나가는 영화다. 케이퍼 필름의 묘미는 다양한 사람들이 하나의 목표를 향해 모이면서 그들의 장기가 발휘되는 장면이다. 〈기생충〉의 전반

부는 케이퍼 필름의 플롯을 따른다. 전체 범죄의 설계자 역할을 맡은 아들의 지휘에 따라, 기택 가족은 한 명 한 명 능력자로 변신해 나간다. 대학을 못 간 아들은 대학 다니는 친구 못지않은 실력을 지닌 과외 선생님으로 거듭나고, 역시 미술 교육을 받은 적 없는 딸은 그전에 왔던 선생님보다 더 뛰어난 실력으로 아이를 가르친다. 아버지 역시 전임자보다 매끄러운 운전 실력을 보이고, 어머니는 맛있는 요리로 집주인 가족을 만족시킨다. 도대체 이러한 실력자들이 왜 아무도 취직을 못하고 있었을까 하는 의문이 들 정도로, 기택 가족은 완벽하게 자신이 맡은 일을 해낸다. 이러한 가족에 대한 의문을 좀 더 확장해보면, 요즘 같은 세상에서는 기택 일당이 가족이라는 사실 또는 서로 밀접하게 연결된 사이임은 전화번호 하나만 추적해도 그리 어렵지 않게 알아낼 수 있다. 박 사장이 글로벌 IT 기업의 대표인데도 이런 점을 찾아보지 않는다는 것이 관객으로선 납득하기 힘든 설정이다. 기택의 아들은 대학재학증명서를 위조하기에 앞서 인터넷상에 자신들이 가족임을 알 수 있는 증거를 지워야 했다.

케이퍼 필름 플롯에 따라 자신의 장기를 발휘하며 기택 가족은 대저택에 잠입하는 데 성공한다. 기택 가족이 목표로 하는 것은 무엇일까? 하나둘도 아니고 가족 모두가 그 저택으로 들

어가야 할 이유는 무엇이었을까? 그런데 그들에게는 생계유지 이외에는 큰 목표가 보이지 않는다. 사실 생계유지만을 위해서라면 발각될 위험을 무릅쓰고 가족 모두가 꼭 그 집으로 들어갈 필요는 없었다.

'전원 취업'으로 케이퍼 필름의 동력이 끝날 무렵, 영화 후반부에 등장하는 것이 원래 하녀로 일하던 문광과 지하에 숨어 살던 그녀의 남편이다. 영화는 이들의 등장 이후 하녀 이야기로 빨려 들어간다. 하지만 문광 가족의 등장으로 영화의 메시지는 흐려질 수밖에 없다. 기택과 문광 가족 간에는 빈부 격차라는 날을 세울 수 없고 서로를 나눌 기준이 모호하기 때문이다. 따라서 영화는 세 가족 간의 '경쟁'으로 흘러간다. 기존의 하녀 이야기가 하녀 개인과 집주인 가족의 대립 구도였다면, 〈기생충〉의 특징은 원래 하녀 가족, 새로운 하녀 가족 그리고 집주인 가족이라는 가족 단위의 이야기로 변질된다. 하녀 혼자 대저택에 들어가 자신이 자라왔던 환경과 전혀 다른 세상을 체험하는 식의 이야기인 하녀 이야기가 〈기생충〉에서는 개인이라는 점이 빠지면서 단체 간의 경쟁 구도로 변형된 것이다.

가족으로 발견되는 아시아

하녀 이야기에서 그려지는 하녀는 다른 가족 사이에 들어가 살아야 하는 고독한 인간이 대부분이다. 그러나 〈기생충〉의 피고용인 가족은 고독하지 않다. 기택 가족은 물론이고 원래 하녀였던 문광도 혼자가 아닌 가족으로 밝혀지는 것이다. 세 가족의 행동 원리는 가족의 파괴가 아니라 가족의 유지다. 개인과 가족이라는 관점에서 〈기생충〉과 동시대에 만들어진 에스파냐 영화 〈나의 집으로(Hogar)〉(2020)를 비교해보자. 잘나가는 광고 회사를 다니다 실직한 주인공은 자신의 저택을 유지할 수 없어 팔고 만다. 어느 날 팔려버린 자신의 집에 몰래 들어간 주인공은 그집에 이사 온 가족에게 관심을 가진다. 그는 그들에게 접근해 부부 사이를 이간질한다. 그러고는 그 가족의 남편을 쫓아내고 자신이 그 자리를 차지한다. 이로써 그는 자신의 저택으로 돌아갈 수 있게 됐다. 원래 자신의 부인과 딸은 떠나보내고 말이다. 〈나의 집으로〉의 기본 설정은 빈부 격차와 실직, 남의 집에 몰래 들어가 사는 남자 등 〈기생충〉과 비교되는 점이 많다. 하지만 개인과 가족이라는 대립항을 놓고 보면 주인공을 움직이게 하는 행동 원리는 두 작품이 전혀 다름을 알 수 있다. 〈나의 집

으로〉의 주인공은 '우리 집'이 아닌 '나의 집'으로 돌아가기 위해 원래 가족을 버리고 새로운 가족을 선택한 것이다.

아시아 사람은 '가족주의적'이라는 서구의 인식은 많은 영화에서 찾을 수 있다. 2018년 영화 〈크레이지 리치 아시안Crazy Rich Asians〉은 아시아 사람만 출연하는 영화로 전미 흥행 1위를 기록해 화제를 불러일으켰고, 심지어 2010년대에 개봉한 전체 로맨틱 코미디 장르 중에서 최고의 흥행을 기록했다. 〈기생충〉이 미국에서 흥행할 수 있었던 배경에는 바로 전해에 〈크레이지 리치 아시안〉이 흥행에 성공했다는 점, 즉 아시아인만 나오는 영화도 성공할 수 있다는 점도 작용했다. 어느 정도 잘사는 게 아니라, '크레이지'하게 '리치'한 아시아 사람을 다룬 이 영화는 기본적으로 신데렐라 스토리를 따라간다. 하지만 여성의 교육 수준이 남성보다 월등하다는 점에서 이전 영화와는 차이를 보인다. 보통 신데렐라 스토리에서 여성은 재산은 물론이고 신분이나 교육 수준에서도 남성에 뒤처지게 그려지는 데 반해, 〈크레이지 리치 아시안〉의 여주인공은 뉴욕 대학교 경제학 교수다. 이러한 점은 〈기생충〉과도 연결된다. 일반적인 하녀 이야기에서는 하녀가 신데렐라처럼 여러 면에서 차이가 나지만, 〈기생충〉에서 기택의 아들과 딸은 주인집의 남매를 가르치는 역할을

한다. 게다가 지하실에 숨어
사는 문광의 남편은 법률 공
부를 한다. 마찬가지로 〈크
레이지 리치 아시안〉에서 신
데렐라가 뛰어넘어야 할 장
벽은 교육 수준이 아니다. 신
분이나 재산 정도도 그다지
문제가 되지 않는다. 그녀가
넘어야 할 것은 다름 아닌 개
인과 가족에 대한 몰입도다.

〈크레이지 리치 아시안〉

　〈크레이지 리치 아시안〉의
남자 주인공 집안은 싱가포르를 활동 무대로 하는 대부호 가문
이다. 그들도 중국계이고, 여주인공도 중국계다. 하지만 시어
머니가 될 사람은 여주인공이 미국에서 태어나 미국에서 자랐
기 때문에 생각도 '미국인'이라는 점에서 결혼을 반대한다. '미
국인'은 집안과 개인의 행복이 다르다고 생각한다는 것이다.
아시아 사람들은 가족주의적이라는 인식이 반영된 갈등이다.
〈기생충〉에서 개인이 드러나지 않고 가족 간의 경쟁 이야기로
만들어진 이야기 틀은 서구인에게 아시아적 특성으로 비춰졌

을 것이다.

〈기생충〉이 칸 국제영화제에서 황금종려상을 받기 바로 전해에도 아시아 영화가 같은 상을 받았다. 일본의 고레에다 히로카즈 감독의 〈어느 가족(万引き家族)〉이다. 이 영화 역시 가족을 중심으로 하는 작품으로, 칸 국제영화제는 아시아의 가족 이야기에 2년 연속 대상을 수여한 셈이다. 〈어느 가족〉과 〈기생충〉은 사기, 절도와 같은 범죄 행위를 통해 '가족'의 유대감이 형성된다는 점에서 공통된다.

고레에다 히로카즈 감독은 〈어느 가족〉 이전에 칸 국제영화제에서 이미 가족 이야기로 심사위원상을 받은 적이 있다. 2013년 작품 〈그렇게 아버지가 된다(そして父になる)〉인데, 이 영화에서는 산부인과 간호사의 우발적 행동으로 갓난아기가 바뀐다. 초등학교 입학에 즈음해 이러한 사실을 알게 된 부부는 낳은 아들이 살고 있는 집을 찾아 나선다. 영화는 '낳은 정이냐, 기른 정이냐'라는 전통적인 갈등 구조와 더불어 한쪽은 부잣집이고 한쪽은 가난한 집이라는 빈부 격차를 제시한다. 그리고 부잣집은 인정이 없고 규율이 강하지만, 가난한 집은 자유롭고 인정이 넘친다는 전형적인 대립 구도를 이에 더한다. 사실 이 영화는 프랑스의 흥행작 〈삶은 길고 고요한 강이다(La Vie est un

long fleuve tranquille)〉(1988)를 그대로 일본에 가져온 듯한 작품이다. 프랑스 영화가 아들과 딸을 바꾸고 코믹한 반면, 일본 영화는 아들과 아들의 교환이고 분위기가 비장하다는 점이 다를 뿐이다. 〈삶은 길고 고요한 강이다〉는 프랑스에서 흥행에 대성공을 거두었지만, 칸 국제영화제에서는 상을 하나도 받지 못했다.

고레에다 히로카즈 감독의
〈그렇게 아버지가 된다〉

　칸 국제영화제는 아시아의 가족 이야기를 선호하고, 그것이 아시아적 특성을 드러낸다고 여기는 듯하다. 하지만 고레에다 히로카즈가 말하는 '가족'은 단순한 가족이 아니다. 그는 〈그렇게 아버지가 된다〉를 통해서 피가 통하지 않은 의사 가족이 오히려 더 가족적일 수 있다는 메시지를 전했다. 이러한 메시지는 〈어느 가족〉에서도 유효하다. 〈어느 가족〉의 구성원은 초반에 가족으로 등장하지만, 이야기가 진행됨에 따라 피 한 방울 섞이

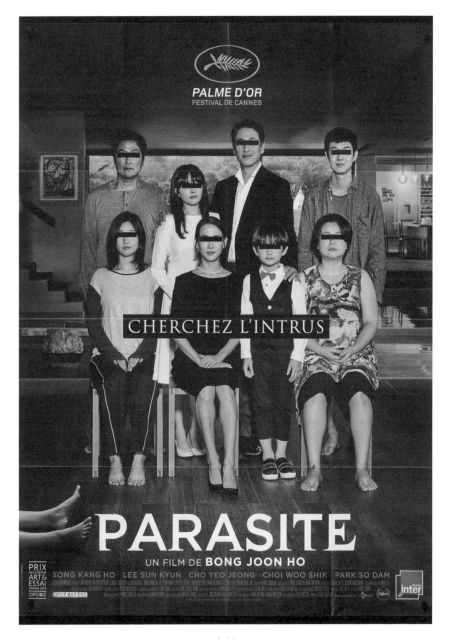

〈기생충〉

지 않은 타인임이 밝혀지고, 심지어 서로가 서로를 속이고 있음도 드러난다. 하지만 그러한 사실을 뛰어넘어 그들이 더 진한 '가족애'를 느끼는 것으로 영화는 마무리된다. 〈기생충〉은 가족이 가족이 아닌 척하는 영화지만, 〈어느 가족〉에서는 가족인 척하지만 가족이 아닌 사람들을 그린 작품이다. 이러한 차이가 있음에도 두 작품은 아시아는 가족주의적이라는 서구의 인식에 포섭된 것이다.

〈기생충〉의 의의

이 글은 한국 영화사뿐 아니라 아시아 영화사 그리고 세계 영화사를 바꾼 영화 〈기생충〉의 의의를 영화사라는 커다란 흐름 속에서 위치지어 살펴보았다. 〈기생충〉은 하녀 이야기라는 이야기 틀에 케이퍼 필름을 섞고, 빈부 격차 심화라는 사회문제를 녹여 넣어 전 세계인의 공감을 얻을 수 있었다. 그리고 하녀 이야기가 가지는 개인과 가족이라는 대립 구도를 가족 간의 경쟁 이야기로 변형해 아시아의 가족 이야기에 대한 서구적 인식을 재발견하는 기회를 주었음도 확인할 수 있었다.

김현미

영화 〈기생충〉의
여성은
어떻게 '선'을
넘는가

계급주의의 불안과 젠더

들어가며

한 상류층 가족의 열 살 아들의 생일 파티에서 네 명이 살해된
다. 풍요로움, 세련됨, 돌봄 그리고 안전을 보장하던 아름다운
고급 저택은 갑자기 폐허가 된다. 이 집은 살인의 역사를 알지
못하는 상층부 독일인 가족의 안락한 집이 된다. 폐허가 된 집
은 전 세계를 이동하는 상층부 외국인의 거주를 통해 물리적으
로 복구됐다. 하지만 파국으로 치닫는 사회적 마음의 상태를 어
떻게 수습하고 회복할 수 있을까 하는 문제는 관객의 몫으로 남
는다.

파국의 적극적 가담자인 기택은 그 집의 지하 세계로 숨어들
었고, 자신보다 더 낙후된 존재로 취급했던 근세와 같은 삶을
살게 된다. 반드시 이 집을 사서 아버지를 구해내겠다는 기택의

아들 기우의 약속으로 영화는 끝난다. 봉준호 감독 또한 아버지에서 아들로 이어지는 가부장적 구원 서사가 얼마나 무모하고 허망한지를 안다. 그의 인터뷰를 들어보자.

> 집을 사겠다는 둥, 계단만 올라오시면 된다 둥. 아버지한테 그런 말을 정말 하고 싶겠죠. 그래서 실제로 제가 계산도 해봤어요. 기우가 받을 만한 평균 급여로 계산해보니까 그 집을 사려면 대략 547년이 걸리겠더라고요. 계산하는 것 자체가 잔인한 일이죠.[1]

분명 빈곤 청년 기우의 광폭의 계급 상승은 가능하지 않고, 개연성도 약하다. 감독과 관객 모두 기우의 선언이 헛되고 비현실적이라는 점을 알지만, 영화는 아버지에서 아들로 이어지는 가부장적 연속성의 서사로 미래를 그려낸다. 결국 이 영화는 대부분의 평론가가 주장하듯 "극심한 양극화와 불평등한 계급 구조가 양산해낸 사회적 모순"을 그려낸 것으로 평가된다.[2] 영화 〈기생충〉은 극심한 빈곤과 극대화된 풍요를 대조하면서, 이 둘 어디에도 속하지 않기 때문에 안심할 수 있는, 잠재적이거나 실존하는 광범위한 중산층의 열광을 얻어냈다. 해외 관객 또한 집이라는 밀폐된 공간에서 벌어지는 '한국식' 계급 갈등의 미학과

폭력 그리고 유머의 밀도 있는 재현에 찬사를 보냈다.

〈기생충〉에서 '계급'은 어떻게 표현되는가? 영화는 이른바 생계부양자로 설정된 남성의 경제적 지위가 곧 가족의 계급임을 전제한다. 이로써 남성 인물 간의 갈등과 투쟁은 곧 계급투쟁과 동일시된다. 마찬가지로 남성 간의 공감과 연대, 친화력은 곧 갈등의 해소나 위계의 극복처럼 단순화된다. 〈기생충〉의 서사를 이끌어가는 여성 중 연교를 제외한 여성은 다들 임금노동자인데도, 그의 아버지 혹은 남편의 계급에 소속된 부차적 존재로 간주된다. 이 글은 여성 인물의 계급성은 젠더와 교차하며, 이 때문에 여성의 경험은 계급 관점으로만 소구되지 않는다는 점에 주목하고자 한다. 〈기생충〉에 대한 몇 편의 평론(손희정 2019; 황진미 2019; 이경희 2020)을 제외한 대부분의 평론은 젠더와 계급의 역학과 상호 영향력을 충분히 들여다보거나 해석하지 않는다. 봉준호의 영화에서 젠더는 늘 중요하다. 봉준호의 전작 영화들처럼 〈기생충〉은 약간은 무능하고 정직하지 못한 남성성을 노출하고, 일을 해결하고 상황을 진전시키는 여성을 가시화한다. 하지만 영화의 서사적 전개를 위해 여성은 쉽게 살해되거나, 피해자가 되거나, 감정이나 속임수가 과잉화된 존재로 재현된다. 이런 젠더 재현은 봉준호 영화나 주류 평론들이 여전히

남성 주인공에 의존하는 관습에 매여 있다는 점을 잘 보여준다.

이 글은 〈기생충〉을 독해하기 위해 '젠더'를 동원한다. 〈기생충〉을 계급 관점으로 보는 것에는 이의가 없다. 〈기생충〉은 자명하게 계급 양극화와 남성성의 위계적 배열의 문제를 다룬다. 하지만 남성 중심의 계급만을 강조하게 되면, 계급과 젠더의 역동적인 교차성을 읽어내기 어렵다. 여성의 역할이나 수행성에 주목해야 할 이유는 여성 존재가 세 가족의 계급 간극을 때로는 뛰어넘고, 그 격차를 메우거나 혹은 더 강화하는 역할을 수행하기 때문이다. 여성 또한 계급을 구성하고, 계급 지위를 수행하며, 계급 상승의 욕망을 적극적으로 표현하는 존재다. 〈기생충〉은 사적 공간에서 맺게 되는 고용주와 고용인의 관계가 공적 영역의 노사 관계와는 다른 우연성, 허점, 감정, 섹슈얼리티, 위계 구축의 전략에 노출돼 있음을 보여준다. 따라서 계급이라는 범주가 여성성이나 남성성이라는 젠더와 결합하면 계급주의의 표현 양태 또한 달라진다.

〈기생충〉은 현대 사회의 계급주의가 어떻게 다른 인간에 대한 불평등한 '대우'를 자연화하고, 그것이 마치 넘을 수 없는 '신분'의 차이처럼 본질화하는지를 잘 보여준다. 반면에 선이 존재하지 않는다고 믿거나, 선을 교란하는 〈기생충〉의 기택·

근세·기우는 억압된 남성성으로 언제든지 저항과 전복을 일으킬 수 있는 존재다. 반면 노골적으로 위계에 저항하지는 않지만, 상류층 고용주와 고용인 간의 '선을 횡단하는 여성'이 존재한다. 〈기생충〉에서는 계급주의가 '선을 넘지 말라'로 상징화되어 표현되지만, 그 선은 지속적으로 교란되고 허물어지고 강화됨으로써 실질적인 효과를 거둘 수 없음을 보여준다. 이 글에서는 〈기생충〉에 등장하는 계급주의를 젠더와 교차함으로써 계급 격차의 공고화와 계급 횡단의 가능성을 분석하고자 한다.

이 글은 〈기생충〉에서 재현되는 계급과 젠더의 배열을 분석함으로써 상류층 고용주와 빈곤 계급 고용인 사이에 존재하는 '선'은 남성주의 통치 계급의 이데올로기임을 강조한다. 이 둘 사이에는 도덕과 취향 면에서 상상되고 강요된 것만큼의 이질성이 존재하지 않으며, '넘지 못할 선'은 충분한 설득력을 갖지 못한다. 상층 계급이 독점해온 여유, 순수, 탁월함, 미학적 감성 또한 계급주의 통치 이데올로기의 효과이며, 이런 문화적 우월함은 수많은 가사노동자의 노동력과 소비주의를 통해 획득된 결과일 뿐 본질적 우월함이 아니다. 결국 도덕, 윤리, 취향, 감각 면에서 둘 간의 '과장된' 차이와 이에 대한 강요는 피지배층의 복수와 폭력을 불러올 수밖에 없다. 이런 복수와 폭력은 기

택과 근세로 대표되는 두 빈곤 계급의 남성 사이에서도 발생하며, 결국 기택의 20대 '딸'은 폭력의 손쉬운 희생자가 된다.

투기화된 자본주의와
위계화된 남성성

남성 인물을 살펴보자. 〈기생충〉에 등장하는 세 유형의 남편은 압축적으로 성장한 한국 자본주의의 다양한 시간대에 놓여 있다. IT 기업을 운영하는 박 사장은 금융, 서비스, 정보 기술 등에 기반을 둔 뉴 캐피털리즘의 선두 주자다. 그가 어떻게 상층 계급이 됐는지는 알 수 없으나, 단순히 유산이나 상속에 의존하지는 않았을 것이다. 경쟁률이 높은 IT 분야에서 성공했다는 것은 그가 어느 정도 능력이 있고, 그만큼의 학력 자본과 사회자본을 가진 존재임을 암시한다. 그는 전형적인 이성애 핵가족의 가장이며 의사결정권자로서의 권위를 표상한다. 자신이 고용한 사람들과의 격차와 경계를 적극적으로 생산하는 기득권 남성 박 사장은 신자유주의가 양산한 헤게모니적 남성성을 대표하며, 그의 말·감각·행동은 사회적 동의를 획득한다.

반면 근세와 기택은 프랜차이즈 사업인 대만 카스텔라 가게를 하다 망했다. 이들은 거액의 투자가 요청되고 시장의 경기 변화에 민감한 '한때' 장사에 투자함으로써 전 자산을 잃었다. '대박 신화'를 믿고 사업에 뛰어들었다 '망한 사장님'이 된 기택과 근세는 투기화된 자본주의 변화 과정에 제대로 적응하지 못하거나 도태할 수밖에 없는 구시대의 산물이다. 이 둘은 있는 돈을 끌어 모으거나 빚을 얻어 위험 투자를 했지만, 모든 자산과 집을 날려버린 영세자영업자였다. 이미 노동 시장에서 퇴출될 나이에 유행과 운을 믿고 소매업에 뛰어든 기택과 근세가 사업에서 성공할 확률은 애초부터 매우 낮았다. 카스텔라 열풍이라는 마케팅 전략에 속아, 공급이 수요를 압도하면 필연적으로 실패한다는 단순한 시장 논리를 외면했기 때문이다. 이들은 투자 대비 수익, 합리성, 예측성이라는 가장 간단한 경제 원칙조차 이해하지 못한 채 성급하게 사업에 뛰어들었고, 순식간에 빈곤층으로 전락했다. 투기화된 자본주의가 만연한 사회에서 계급 '추락'은 자주, 누구에게나 일어난다.

　　기택 가족의 암울한 미래는 과거 중산층에 속했던 가족 구성원의 '기획적 생애 전략'이 더는 실현될 수 없다는 데 있다. 기택 가족은 방보다 높은 곳에 변기가 놓여 있는 반지하 집에서

피자 상자를 접으며 도시 빈민이 된다. 기택 가족이 상당 기간 중산층이었을 거라는 점은 이들이 심각한 추락으로 위기를 맞이했지만, 별다른 대처 능력 없이 여전히 함께 살고 있다는 것에서 알 수 있다. 이들이 오랜 기간 빈곤 상황에 있었다면 가족 구성원은 각자의 생존을 위해 뿔뿔이 흩어졌을 확률이 높다. 이들이 뿔뿔이 흩어져 각자도생의 삶을 살지 않고 모여 있는 이유는 여전히 중산층 핵가족주의의 '하면 된다' 혹은 '다시 기회는 온다'의 가치를 믿기 때문이다. 이들이 오래전부터 빈곤에 시달렸다면 부부는 부부대로, 자식은 자식대로 집을 떠나 각자의 생계를 해결하는 분산화된 별거 가족이 됐을 것이다. 기택은 경제적 추락에도 가부장이라는 지위는 유지할 수 있는 남성성을 표현한다.

기택과 근세 모두 제 나름대로 사장님 소리를 들었던 중산층 언저리에 있던 존재였지만, 이들의 추락은 삶의 모든 것을 바꿔놓았다. 기택은 그나마 중산층 시절에 습득한 운전, 대화법, 예절을 발휘해 운전사로 취직할 수 있었지만, 근세는 경제적 추락이 사회적 고립과 심리적 붕괴로 이어져 남성성과 인격 모두를 상실한 존재가 된다. 근세는 은행 대출과 사채를 동원해 사업에 뛰어들었다가 망한 후 이를 갚지 못해 지하 세계로 숨어들었

을 것이다. 생계 부양의 능력은커녕 아기처럼 부인에게 기생하는 존재가 됐다. 그가 발신하는 모스 부호에 응답할 사람은 없지만, 그는 여전히 자신이 살아 있는 존재임을 표현한다. 그는 남성이나 남편으로서 자책, 죄책감, 미안함 혹은 허세의 감정도 갖지 못할 만큼 '인간-동물화'돼 있다. 지하 세계의 어두움과 축축함 그리고 그의 유아적 광기 상태는 그가 언제든지 죽거나 사라질 수 있는 호모사케르적[3] 존재임을 알려준다.

기택과 근세는 상층 이동의 기회를 놓치거나 박탈당한 퇴행적 남성성을 가진 인물이다. 기택과 근세는 이제 부인이나 자식 등 가족원의 호의나 이들이 벌어 온 돈, 전략과 계획에 의존해 삶을 살아갈 수밖에 없다. 기택은 아들 기우가 '계획을 세울 수 있는 존재'라는 점에 놀라워하고 뿌듯해한다. 하지만 기우 또한 노동 시장에서 불리한 위치에 놓인 빈곤 청년이다. 그는 부모의 자원을 이용해 사업을 벌일 수도 없고, 학력이나 자격증을 통해 괜찮은 직업을 얻기도 어려운 프레카리아트다. 그가 영화 마지막에 '이 집을 사겠노'라고 말할 때 관객은 그가 투기적 자본주의 사회에서 '한탕'이나 '한 건'을 할지도 모른다는 생각을 하게 된다.

기술, 혁신, 연결성을 찬양하는 IT 자본주의의 리더인 박 사

장은 나이, 계급, 지위, 명성, 매력 등 모든 면에서 다른 남성을 압도하는 헤게모니적 남성성을 대표한다. 반면 기택과 근세, 기우는 박 사장과 경합이 불가능한 종속적 남성성을 상징한다. 기택은 그의 하인으로, 근세는 그의 집 지하에 기생하는 존재로서만 그와 관계 맺을 수 있다.

〈기생충〉은 한국 현대 사회에서 경합하고 있는 다양한 남성성을 배치해 이들 간의 '차이'가 계급 위계로 본질화되고 있음을 보여준다. 박 사장은 '선'을 넘지 말라는 말로 기택을 포함한 고용인들과 자신을 분리해낸다. 분명 박 사장의 '선을 넘지 말란 말'은 과거 신분제의 언어이며, 현대 민주주의 사회에서는 용인되거나 설득되기 어려운 권력의 표현이다. 이 때문에 박 사장은 보복과 살인이라는 강한 저항을 맞이하게 된다.

박 사장의 '선 긋기'와 신분제의 도래

자기 소유의 집에서 사생활을 보장받고 사는 삶은 중산층 이성애 가족의 꿈이다. 하지만 상층부로 올라갈수록 이들은 낯선 자

들에게 자신의 공간을 개방해야 한다. 이들의 일상은 수많은 인간의 노동에 의존하면서 유지될 수밖에 없기 때문이다. 상류층은 적대적 형태의 사유재산제를 옹호하며 자신의 경제적 특권을 확장하고 보호하고 싶어 한다. 자신의 고양된 계급 지위를 확인하고 안락한 일상을 유지하기 위해 사적으로 고용된 현대판 '하인'을 거느린다. 도시사회학자 사스키아 사센이 지적한 것처럼 전 지구적 소득 불평등의 증가는 사적 영역에 고용돼 운전하고, 집을 지키며, 아이를 돌보고, 음식을 제공하고, 청소하는 수많은 하인 계급(servant class)을 만들어냈다.[4] 상류층 한 가족의 재생산을 위해 수많은 사람이 자신의 집을 떠나 남의 집에서 일한다. 이런 가사노동자는 기존의 주류경제학이나 국가 총생산에도 포함되지 않는 형태의 '사적으로 고용된 노동자'로 싼 임금과 열악한 노동 조건에서 일한다. 집이라는 사적 영역에서의 고용 관계는 노동권이나 계약이 존재하지 않는 신분제의 형태를 취하는 경우가 많다. 이들을 하인 계급이라 명명하는 이유는 마치 봉건제나 식민지 시대처럼 이들을 동등한 시민으로 간주하지 않기 때문이다.

사회적 양극화가 심해지고 공식 영역의 일자리가 사라지면서 더 많은 수의 사람들이 하인 같은 취급을 받는 일자리로 내

몰린다. 하인이 된다는 것은 이른바 고용주나 주인(master)과의 관계에서 메울 수 없는 문명적 격차가 존재한다는 것을 의미한다. 고용주의 삶의 질과 부의 과시는 이들 '하인 계급'에 의존해 이뤄지지만 고용주는 모든 적은 '외부'에서 온다는 강한 믿음 때문에 '집 안의 노동자'를 경계하고 혐오한다. 이른바 '주인'은 '하인'이 넘봐서는 안 될 '선'을 긋고, 이들의 습관이나 신체 반응이 옮겨올 전염으로부터 자신을 혹은 자신의 가족을 지켜내야만 한다. 하인 계급은 고용주의 변덕스러운 결정에 따라 쉽게 해고되기 때문에 그들의 비위를 맞추는 감정 노동에 능수능란해야 한다. 단순한 고용주가 아니라 '리스펙트respect'하는 존재임을 지속해서 선언해야 한다.

〈기생충〉은 현대판 하인 계급 남성들과 주인인 박 사장의 계급주의 간의 긴장을 잘 보여준다. 남성 간의 계급적 경계는 '선'으로 표현된다. 박 사장은 운전사 기택에게 '선을 넘지 말라'고 경고한다. 전형적인 남성 연대는 형제애와 가부장 간의 동맹을 통해 구축돼왔다. 하지만 계급은 남성 연대를 뛰어넘는다. 〈기생충〉에서 기택은 '두 가장의 동행론'을 앞세워 박 사장과 감정의 연대를 이룩하고자 했다. 이동진이 지적하듯 "한 집안의 가장이나 한 회사의 총수 또는 고독한 한 남자와 매일 아침 길을

떠나는 것은 일종의 동행이 아닐까, 그런 마음으로 일해왔습니다"라고 표현되는 기택의 말은 여전히 둘 간의 수평적 동행이 가능할 것이라 믿는 환상을 표현한다.[5] 하지만 박 사장은 '선을 넘지 말라'는 말로 위계를 확고히 한다. 기택은 박 사장에 의해 고용된 '하인'일 뿐이며, 가장이란 이름으로 묶어낼 둘 간의 공통적 감각은 존재하지 않는다는 선언이다.

하지만 '집 안의 하인들' 또한 기회 구조와 전략을 간파하고 실천하는 또 다른 인간 행위자다. 이들 또한 넘어서는 안 된다는 선이 얼마나 인위적이며 차별적 경계인가를 잘 안다. 기택은 하인일 뿐이고, 미성숙한 인물이라 생각하는 박 사장의 선 긋기는 기택의 지식, 의견, 충고로 자주 좌절된다. 박 사장은 기택이 선을 넘지는 않지만, 지속적으로 선을 밟는다고 느낀다. 박 사장은 선을 넘보는 기택과 운전, 서비스, 가족 행사에서 다양한 능력을 발휘하는 기택 사이에서 머뭇거린다. 하지만 이런 거치적거리는 감정보다 분명한 것은 '냄새'다. 냄새는 이 둘을 분리해내는 확실한 증거다. 비록 기택의 노동에 의존하지만, 박 사장은 냄새를 통해 둘 간의 격차를 정당화한다. 박 사장은 둘 간의 넘을 수 없는 선과 경계를 강조하고픈 감정이 들수록 기택의 냄새가 역겹다고 느낀다. 박 사장의 코를 막는 행위는 기택

과 근세와는 같은 공간에 함께 있기 어려운 존재임을 알린다. 분명 타자에 대한 모멸감을 표현한 행위지만, 이것은 냄새라는 본능적 반응의 결과일 뿐, 의도적인 차별은 아님을 강조함으로써 계급주의를 본능으로 치환한다. 기택은 남성으로, 가장으로, 운전사로 박 사장과 친밀한 연대를 이뤄낼 것이라 확신했지만, 시간이 지날수록 모욕감을 느끼게 된다. 박 사장은 즉각적 해고라는 수단을 가진 존재이고, 일자리를 유지해야 하는 기택은 굽실거림 이외에는 별다른 전략이 없음을 깨닫게 된다. 박 사장은 남의 집에 빌붙어 일해서 먹고 사는 존재들은 "사회에 아무런 이바지도 못 하며 본질적으로 구제될 길이 없는 존재"로 생각한다. 따라서 이들은 신분상으로, 사회적 관점에서도 열등한 존재다. 박 사장은 기택을 포함한 '집 안의 노동자'는 내 집에 존재하는 가장 낯선 자들로, 자신이 고용하지 않으면 쓰레기로 전락할 존재라 믿는다.

하인이나 노예가 사라졌다고 믿는 21세기 서울의 상류층 가정에서는 전근대적 주종 관계가 되풀이된다. 하인처럼 대우받는 기택 가족은 이런 자신들의 위치를 내재화하거나 저항하면서 박 사장 가족과 관계를 맺는다. 하지만 박 사장 또한 이들이 결코 봉건제 시대의 고분고분한 하인처럼 생각하고 행동하고

말하지 않는다는 점을 안다. 박 사장의 선을 넘지 말라는 경고는 사실, 이 격차가 존재하지 않는다는 것을 알고 있는 자의 두려움과 염려가 반영된 것이다. 여기서 탈식민주의 이론가인 호미 바바가 영국 백인 식민지 주체와 인도의 유색인 피식민지 주체 간의 긴장을 묘사한 '모방(mimicry)'의 개념을 환기해보자. 모방은 "거의 동일하지만 아주 똑같지는 않은 차이의 주체로서 개명된(reformed) 인식 가능한 타자를 지향하는 열망"으로 표현된다.[6] 영국 식민지가 계몽, 개선, 개명하려 했던 "인도인은 혈통과 피부색은 인도인이지만, 취미와 의견, 도덕, 지성에서는 영국인인 계층의 사람들"을 양산해낸다.[7] 식민지 통치 체계가 철저하게 구분할 수 있었다고 믿었던 영국인과 인도인의 격차는 본질이 아니다. 영국의 문명화 정책과 영어 보급으로 인도인은 영국인만큼 혹은 영국인보다 월등한 존재가 됐다. 영국 식민지인은 인도인의 탁월함을 위협으로 간주했다. 영국인은 이들을 '검은 원숭이(black ape)'라고 조롱하면서, 이들의 지성과 도덕은 단순한 흉내 내기의 결과라며 깎아내린다. 경계 짓기는 권력자의 환상이다. 불경하고 위협적인 타자에 의해 경계는 늘 허물어지고 선은 지워진다. 피부색, 국적, 부, 성별, 지역, 종교, 학벌을 통해 끊임없이 구획되고 위계화되는 경계 짓기는 사실 모든 인간은

보편적 가치 추구와 욕망을 가진 존재라는 역설을 보여준다. 역사는 노예, 하인, 노동자, 유색인, 이민자, 여성의 지속적인 투쟁을 통해 모두가 평등한 존재임을 확인하는 과정이다. 하지만 지배 계층은 분리와 격리를 통해 우월함의 증표를 쌓아 나간다. 시공간적 분리, 냄새와 외모를 통한 위계화, 정신과 도덕이란 이름의 우월주의 등은 모든 이의 평등한 사회 참여를 방해하고, 사회를 피로감, 절망, 분노가 팽배한 상황으로 내몬다.

　박 사장 또한 특정한, 때로는 누군가에게는 역겨운 냄새를 풍기는 존재일 수 있다. 향수, 오드콜로뉴, 위생처리용 세균 박멸수 등이 몸에 밴 박 사장의 냄새 또한 어떤 사람에게는 불쾌감을 줄 수 있다. 하지만 이 영화는 박 사장도 특정 냄새를 풍기는 존재라는 점을 은폐한다. 그의 냄새 감별은 타자를 모욕할 수 있다는 신념과 자신감으로 표현된다. 하지만 이 냄새는 차라는 밀폐된 공간에서 박 사장과 기택을 구분해주는 냄새이지, 기택의 다른 가족의 침입을 막아낼 만큼의 예민한 감각은 아니다. 그가 부재한 사이 이미 기택의 다른 가족은 이 집에 안전하게 들어와 있다. 박 사장의 냄새 구별은 임시적이며, 작위적이고, 불완전하다. 이 냄새라는 구별의 방어막에도 박 사장의 부인과 딸은 냄새나는 존재들에게 많은 것을 의존하고, 감정을 교류하

며 성적 친밀성을 교환한다. 박 사장은 다른 인간에 대한 배제를 정당화하고 집 안의 노동자를 '하인'으로 만들어내기 위해 냄새를 통한 차별을 정당화한다. 흥미로운 점은 박 사장의 아들 다홍이 도래할 남성성의 양가성을 보여주는 인물로 재현된다는 점이다. 그는 향후 한국의 제국화된 계급주의를 표상할 존재일 수도, 혹은 평등을 지향할 민주시민이 될 수도 있다. 다송이가 늘 인디언 놀이를 한다는 점은 "인디언 놀이는 미국 백인의 정서를 체화한 것이자, 한편으로 타자를 잔인하게 학살한 역사를 에둘러 은유"할 수 있다는 해석을 가능하게 한다.[8] 하지만 다송이는 '냄새'를 맡고 구별은 하지만, 그것을 쉽게 차별로 변화시키는 존재가 되지 않을 수 있다. 다송이가 냄새가 나는 기정의 무릎에 앉아 그림을 보는 장면이 자주 등장하는 것을 통해 관객은 그가 아버지의 계급주의를 고스란히 상속하지는 않을 것이라는 일말의 가능성을 본다.

누가 신분제를 옹호하는가

영화는 전 지구적 신자유주의의 침윤 이후의 양극화된 계급 사

회의 물리적, 인지적, 감정적 상태가 결국 파국으로 귀결된다는 점을 보여준다. 파국은 속도, 긴박성, 감각성을 탈취의 기원으로 삼는 인지 자본주의가 평정해가는 세계의 종착점이며 현재성이다.[9] 파국은 이제 인지적 문제보다 더 자연화된 본능의 모습으로 나타난다. 타자에 대한 혐오는 냄새, 축축함, 역겨움 등의 신체화된 감각으로 굳어져 이성적 판단을 뛰어넘는다. '나는 그의 빈곤과 인격을 무시하는 것이 아니라 단지 냄새를 피하고 싶을 뿐이다'라는 박 사장의 주장은 인종주의만큼이나 계급적 우월감을 정당화한다. 하지만 박 사장의 우월주의는 관객과 평론가에게 큰 설득력을 제공한다. 〈기생충〉에 대한 수많은 평론은 계급 불평등, 상층 이동의 불가능성, 계급 고착화가 인격성을 어떻게 주조하는지를 다룬다. 빈곤 전시 혹은 빈곤 포르노라는 비판을 받기도 했지만,[10] 일부 평론가조차 빈곤 혐오를 드러내는 경우가 있다. "〈기생충〉에 나오는 (기택) 가족은 도덕적 규범이나 목표에 대한 개념이 없다"라거나[11] "이들에게 도덕이나 윤리의 개념은 전혀 없으며 속임수를 통한 위선과 기만이 떳떳하게 성공적이었다고 자랑한다"라고[12] 말이다. 기우와 기정은 '공정'을 최고의 가치로 여기는 한국 사회에서 학벌을 위조해 이익을 탐한 인물들이다. 게다가 기정은 일자리를 빼앗기 위

해 팬티를 차에 벗어두어 전 운전기사를 쫓아내고, 복숭아 가루를 머리에 뿌려 가정부 문광을 쫓아낸다. 반지하, 꼽등이, 바퀴벌레, 노상방뇨, 넘치는 화장실, 소독차 방역 연기로 구성된 기택의 집은 추함 그 자체를 표상한다. 따라서 그곳에 사는 사람들 또한 부도덕한 인간일 것이라는 확신을 끌어낸다. 이에 비해 박 사장 집의 위생적이고 화려한 미학적 장치는 보는 이의 '선망'과 '열망'을 부추기며 박 사장 부부의 도덕적 우위와 순수함을 마치 진실인 양 승인한다. 박 사장 부부는 '순수' 혹은 '순진'한 존재로 표상된다.[13] 연교와 다혜가 잘 속는 이유는 이들이 순수하거나 착하고 구김살이 없기 때문이라고 설득한다. 평론가조차 이러한 계급 특권적 도덕관을 옹호한다. 돈 없음은 가난한 사람을 교활하게 만들고 부유한 이를 선량하게 한다는 이분법 또한 기득권의 이데올로기이고 계급주의의 표현이다. 영화 〈기생충〉의 주제는 계급 양극화지만, 관객과 비평가는 지배 계급의 취향에 동의하면서 그들의 언설과 판단, 성취를 우세한 것으로 승인하는 경향을 보인다. 상층 계급의 문화 전략은 〈기생충〉을 통해 한 번 더 승인되고, 사회적 동의를 얻었다고 할 수 있다. 연교가 순진한 인물이 아니란 점은 남편 박 사장에게 '마약 사줘'란 말을 자연스럽게 한다거나, '믿음의 벨트'를 강조한다는

점에서 드러난다. 박 사장과 연교도 상층부 라이프스타일을 만들어내기 위해 전략, 속임수, 불법, 마약과 성거래 등을 감행한 부도덕한 전략가일 수 있다.

선을 넘는 여성

〈기생충〉을 페미니즘 관점으로 분석한 손희정은 '봉준호의 관습적 상상력이 쉽게 폭력의 미학화로 이어지고, 여성 인물을 급하게 소멸하는 방식의 귀결을 만들어낸다'라고 비판한다.[14] 이경희 또한 〈기생충〉의 여성 인물이 "경제적 계급과 상관없이 모두 가족이라는 사적 영역을 벗어나지 못한 채 전통적인 성 역할을 수행하며 남편에게 종속된 자아를 보여준다"라고 비평한다.[15] 하지만 이 글에서 주목하고 싶은 젠더 관점은 여성 인물이 어떻게 전통적 방식으로 재현되고 있는지에 관한 것이 아니다. 〈기생충〉에 등장하는 세 여성은 전업주부 혹은 가정부로서 의식주와 돌봄 노동을 전담하지만, 수동적이거나 운을 믿는 존재가 아니다. 이들은 낯선 사람과 교류하고, 무언가를 기획하며, 지속적인 협상을 시도하는 존재다. 이들 사이에는 남성처럼 절

대 넘지 말아야 할 '선'이 존재하지 않는다.

집사인 문광과 그의 남편 근세, 기택 가족, 박 사장 가족의 상호 침입과 위반, 의존을 구성하는 데 중요한 역할을 하는 것은 '여성'이다. 이 세 가족의 경제적 격차는 메우기 어렵지만, 정보·문화·감각은 이미 공유되고 중첩되며, 선점이나 탈취, 모방이 가능하다.

일례로 박 사장이 견고하게 구축하려 했던 경계가 얼마나 그 내부에서 지워지는지를 보자. 박 사장의 부인 연교는 '믿음의 벨트'를 강조하면서 타자가 제공하는 정보, 대안과 호의에 늘 열려 있다. 그는 대학생 가정교사와 심리 상담 역할을 하는 이른바 고학력자의 말을 경청하고 자신의 역할과 태도를 변화시킨다. 가정부 교체의 필요성을 제안하는 기택의 말을 신뢰하고 행동을 취했던 것 또한 연교다. 더욱더 적극적인 형태의 경계 교란은 박 사장의 딸 다혜에게서 나온다. 다혜는 민혁, 기우로 이어지는 남성 가정교사와 성적 친밀성을 교환한다. 상층부의 딸 다혜는 대학생 남성 가정교사를 지루한 입시 공부를 벗어나기 위한 연애의 대리물로 채택한다. 상층 소녀의 섹슈얼리티는 순진과 순수를 전제하지만, 이미 다혜는 그 경계를 넘은 지 오래다. 선을 넘지 말아야 할 피고용인과의 연애는 입시 지옥에서

벗어날 수 있는 일상의 쾌락이기도 하고, 여전히 아들을 선호하는 부모에 대한 반감에서 나온 행동일 수도 있다. 하지만 다혜는 기우를 자기 가족의 존중받는 일원으로 자리매김하기 위해 동생의 생일 파티에 초대하고, 지속적으로 돌본다.

기정은 상층 계급의 허위의식과 욕망을 꿰뚫어보기 때문에 힘이 있다. 그녀의 교활함과 속임을 부도덕함으로만 비난하는 평론이 간과하는 것은 기정이 학력은 없지만 정보와 지식을 선별하는 감각은 있다는 점이다. 그녀는 무엇보다 남을 돌볼 줄 아는 존재다. 기정은 재수생이지만 유학파 미술치료사들의 지식을 모방하고 제 역할을 수행한다. 기정은 학벌은 없어도 이미 인터넷이나 사회적 네트워크를 통해 다양한 지식과 감각을 공짜로 획득할 수 있었다. 이미 기정은 예술적 감각이나 숙련가의 언설을 '모방'하는 단계에 도달했다. 실제로 아들 다송을 위안하고 심리적 안정감을 제공하는 것은 기정이다. 다송은 기정을 통해 치유되고, 기정은 다송의 생일 파티에 중요한 인물로 초대된다. 기우와 기정은 위조와 속임수를 통해 박 사장의 집 안에 들어갔지만, 그들은 상층 계급 아이들과 친밀성과 교감을 나누는 수행성을 발휘한다.

이에 비해 충숙과 문광은 기성세대 여성으로 계급주의를 내

재화한다. 급작스럽게 몰락한 중간 계급인 충숙은 추락한 자신의 위치는 고정된 것이 아니라 늘 상승 이동의 가능성이 있다고 믿는 존재다. 그 때문에 문광과 근세 부부와는 격이 다른 위치에 놓여 있다고 생각한다. 이동진은 충숙의 "난 불우 이웃이 아니야"라는 말로 자신을 다른 위치에 자리매김하면서 상류층과 믿음의 벨트로 일자리를 얻은 후 계급적 환상을 가지면서 (근세 부부와의) 계급적 연대를 거부한다고 분석한다. 이로써 기택과 충숙이 허위의식을 가진 존재라고 해석한다. 충숙은 자신도 경계 짓기의 희생자지만 다시 강력한 경계를 만들어냄으로써 계급주의를 옹호하고 강화하는 존재가 된다. 이런 매개적이며 동시에 구획적인 계급의식은 충숙이라는 여성 캐릭터를 통해 잘 표현된다. 문광 또한 '없는 사람끼리 돕자'는 말로 기택 가족과 협상을 벌이지만, 곧 이들이 가족임을 알자, 이를 무기 삼아 이들을 제압한다.

충숙과 문광이라는 여성 인물의 세속성과 연륜은 박 사장이 대표하는 계급주의와 '선'을 쉽게 뛰어넘는다. 충숙은 몰락한 중산층 부인으로 좋은 음식과 식기 등에 대한 탁월한 감각을 이미 체득하고 있었다. 그리하여 능숙하게 한우 채끝살을 넣은 짜파구리를 재빨리 만들어낸다. 이로써 충숙은 호들갑스럽게

떠드는 계급 격차에 비해 박 사장 집안의 입맛이나 취향이 별 것 아닌 차이임을 보여준다. 문광과 충숙은 상층 계급의 상징인 식품, 미각, 프레젠테이션, 간식, 접시의 선택 등 섬세한 감각을 필요로 하는 일상을 능숙하게 해결한다. 문광과 충숙은 비록 중산층의 자리에서 추락했지만, 현재의 계급 격차를 횡단할 만큼의 충분한 취향과 감각을 갖추고 있고, 박 사장 집안의 입맛과 미적 취향을 결정하는 존재다. 낯섦, 실수, 주눅을 허용하지 않는 두 여성의 행위자성은 이들을 단순히 '하인'으로 대우할 수 없는 노련함과 경험을 보여준다. 이 두 여성은 배우자가 보여주는 몰락한 남성의 자기 연민과는 매우 다른 당당함을 갖추고 있다.

〈기생충〉의 여성은 모두 돌봄을 수행한다. 그런 점에서 여전히 이 영화는 성 구별적인 젠더 각본을 벗어나지 못한다. 하지만 돌봄이 계급주의의 선을 넘을 수 있는 감정과 공감의 영역임을 잘 보여주기도 한다. 여전히 계급의 견고함을 교란하는 복수적 여성성은 계급 간을 매개하고, 횡단하고, 유동하는 존재들이며, 파국 이후 세계의 실낱같은 대안들을 가능하게 한다. 그들 모두 모방, 눈속임, 위선에 가담해 파국의 행위자가 되지만, 그 윤리적 추함에도 돌봄을 통해 파국을 지연하는 가능성을 보

여준다. 〈기생충〉에 등장하는 여성은 전형적이고 동질한 범주의 여성이 아니라 계급에 의해 중재된 기표화된 여성이다. 이들이 표현하는 '복수적 여성성'은 기존의 오염과 순수, 미와 추의 경계를 흔든다. 모든 인간은 가능성, 잠재력, 기회주의, 패배주의라는 복잡한 삶의 구조 속에 놓여 있는 존재다. 이 때문에 완벽한 이질성은 존재하지 않는다. 세 가족은 누가 누구에게 기생하는 것이 아니라, 중재되고 겹쳐지며 상호 기생하는 공생의 관계다. 하지만 이 공생은 완벽하게 평화롭고 미래 지향적이지 않다. 지속적 위협과 위반이 일어나지만 동시에 호기심, 연결, 돌봄 또한 존재한다. 남성 중심주의와 계급주의라는 동일성의 반복은 사회를 파국으로 치닫게 한다. 계급 횡단을 통해 파국을 지연하는 여성의 복수적 주체성(pluralities)은 〈기생충〉을 해석하는 하나의 축으로 작동할 수 있다.

나오며

〈기생충〉은 신자유주의적 자본주의가 미시적 인간관계의 윤리와 타자에 대한 감각을 어떻게 변화시켜 냈는지를 잘 보여준다.

단단하고 광범위한 중산층을 중심으로 진행된 민주화와 민주
시민이라는 이름의 '공동체적 상상'은 더는 가능하지 않은 것처
럼 보인다. 이분법, 적대, 편 가르기는 접속, 매개, 연대, 이동이
라는 인류가 축적해온 사회적 가치를 무용지물로 만든다. 삶 자
체가 '투기'의 대상이 된 현실 속에서 점차 더 많은 사람은 하루
아침에 계층적 '몰락'을 경험한다. 고용 불안정과 예측 불가능
한 재해에 무방비로 노출된 사람들에게 삶은 곧 '죽고 사는' 문
제가 됐다. 이러한 사회적 불안이 가속화되면 특권과 부로 무
장한 상류층의 삶도 생과 사의 문제에서 벗어날 수 없다. 상류
층의 안전 이데올로기인 선 긋기는 파국의 원인이기도 하고, 이
들이 선을 그으면 그을수록 인간에 대한 예의는 실종된다. 또한
상층부 계급과 '하인 계급'의 갈등 못지않게 두 하인 가족 간의
일자리를 둘러싸고 벌어지는 경쟁은 파국을 앞당긴다.

'인간은 서로에게 평생 선물을 주는(도움을 주는) 존재이며, 공
동체적 지향을 가진 존재'라는 점을 인식하는 것은 계급 구분
을 초월한다. 이 글은 〈기생충〉에 등장하는 남성 인물의 가부
장적 계급주의와 여성 인물의 '살아감' 혹은 '살아냄'의 방식을
비교 분석함으로써 계급과 젠더의 교차적 관점으로 영화를 독
해한다. 자본과 남성 중심의 반복되는 동일성의 논리는 복수성

(pluralities)을 표상하는 여성 인물들의 일상 및 살아내기와 대조를 이룬다. 여성의 살아내기 실천이 완벽히 희망적이거나 대안적 윤리를 제공하는 것은 아니다. 하지만 돌봄, 매개, 연결, 개방성을 갖춘 관계적 윤리를 통해 파국 이후 삶의 미학화를 상상하게는 해준다. 적어도 여성은 고용주가 고용인을 철저하게 '하인화'할 수 없다는 점을 안다. 이 둘의 관계는 노동력 구매와 판매라는 계약 관계일 뿐이며, 고용주가 고용인의 인격과 감정 등을 소유한 것은 아니다. 냄새가 배제로만 작동하지 않는다는 점은 다혜에 의해 주도되는 기우와의 성적 친밀성을 통해 증명된다. 박 사장이 자신의 집과 자동차에 밴 사람 냄새를 역겨워한다는 점은 그가 광장으로 나올 수 있는 자격이 있는 존재인지를 질문하게 한다. 민주 시민의 결사 공간인 광장과 공원은 다양한 냄새로 채워지기 때문이다. 동병상련, 용인, 묵인, 관대함은 민주적 시공간을 만들어낼 수 있는 사회적 행동 능력이다. 박 사장은 이런 능력이 결여된 신부유층이다. 이른바 낯선 타자로 간주한 사람들에게 '얼굴'과 '형태'를 제공하는 것이 파국을 막는 길이 된다. 삶의 미학화와 민주주의는 현란한 자본주의의 전시물로 달성될 수 없는 윤리의 영역을 포함한다. "아까 그 지하 사람들 어떻게 됐어?"라는 기정의 질문은 손쉬운 계급적 연대나

동질감의 표현이 아니라, 다른 사람의 처지와 상황을 걱정하고 관계 맺을 수 있는 돌봄 능력이 있음을 보여준다. 기정은 파국의 참여자이며 희생 제물이 됐지만, 파국의 유예는 기정의 서사를 통해 가능해질 수 있다. 계급제의 공고한 시스템만을 강조하는 것은 계급 횡단이나 상호 투사성에 주목하지 않음으로써 그 위계와 권위에 힘을 실어준다. 계급 구성에는 더욱더 복잡한 인간 행위자가 참여한다. 세대와 성, 글로벌한 사회적 상상력 등에 의해 더욱더 세밀하게 분화되는 계급 사회에서 계급의 문제는 좀 더 역동적인 방식으로 분석돼야 한다. 파국을 향해 치닫는 인간의 추함과 파국을 유예하는 인간의 행동 능력은 냄새를 통한 모욕을 본질화하는 박 사장의 감각과 기정의 질문 사이 어딘가에 놓여 있다. 〈기생충〉은 계급 불평등의 현란한 전시를 통해 관객의 사회적 감각을 끌어올렸지만, 결국 기정을 죽게 하고 허무맹랑한 가부장적 연결로 끝을 맺음으로써 '가능성'의 영역을 차단했다.

prologue 아시아의 미와 영화 〈기생충〉

1　*2019 Theme report*, Motion Picture Association.
2　《2019년 한국영화 결산》, 영화진흥위원회.
3　아리스토텔레스, 《시학》, 1445b.

짜파구리의 영화 미학

1　이 글의 초고는 《영화연구》 86호(2020년 12월)에 〈음식의 플롯, 미각의 미학: 음식과 미각의 시야로 다시 보는 영화 기생충〉이라는 제목으로 발표되었다.
2　'문화 잡식성'은 리처드 피터슨Richard A. Peterson(1932~2010)이 처음 소개하고(1992), 피터슨과 로저 케른Roger M. Kern에 의해 실증된 개념이다 (1996).
3　윤웅원, 2019.
4　Jean-Claude Kaufmann(1948~).
5　Mühl & Kopp, 2017 : 64.
6　이동진, 2020 : 14.
7　김영진, 2013.

8 Gottschall, 2014: 26~27.

9 Proust, 1927/2012: 86.

10 주성철, 2014: 378~379.

11 Whitehead, 1929: 105.

12 辻原康夫, 2002: 15.

13 진중권, 2019: 6.

14 이상용, 2021: 212.

15 "美, 甘也. 从羊从大. 羊在六畜主給膳也. 美與善同意(미美는 '달다'다. '양羊'과 '대大'가 결합했다. 양은 여섯 가축(말·소·양·닭·개·돼지) 가운데 주로 제사 음식에 쓰인다. '미美'는 '선善'과 같은 뜻이다)." 양의 뿔이나 새의 깃털 등을 머리에 꽂아 장식한 사람의 모습을 형상화한 글자로 풀이하는 이설도 있다.

16 소래섭, 2009: 155~158.

무질서와 질서의 대비로 표현된 아름다움과 추함의 미학

1 "고전적 건축은 으레 정지한 상태의 미를 추구하지만 바로크적 아름다움은 운동감을 통한 아름다움이다. 전자에서는 '완결 무결한' 형태가 그 주종을 이뤄 영원불변한 비례적 완벽성을 가시화하려고 노력하는 반면, 후자의 경우 그러한 완결된 존재의 가치는 생동하는 생명의 이념 앞에서 빛을 잃고 만다." 하인리히 뵐프린 지음, 박지형 옮김, 《미술사의 기초 개념》, 시공사, 103쪽.

2 "감각적인 것을 가능한 한 거부함으로써 예술가는 현실 세계의 혼돈과 가변성으로부터 벗어나 있는 좀 더 고차적인 단계의 미를 드러낼 수 있게 된다는 것이다. 이러한 좀 더 고차적인 미에 대한 인식이 중요한 까닭은 바로 이러한 인식이 동시에 인간의 진정한 근원에 대한 인식이기 때문이다." K. 해리스 지음, 오병남·최연희 옮김, 《현대미술: 그 철학적 의미》, 서광사, 1988, 21쪽.

3 K. 해리스 지음, 오병남·최연희 옮김, 《현대미술: 그 철학적 의미》, 서광사, 1988, 116~117쪽.

4 먼로 C. 비어슬리 지음, 이성훈·안원현 옮김,《미학사》, 이론과실천, 1988, 253쪽.

5 미켈 뒤프렌 지음, 김채현 옮김,《미적 체험의 현상학》상, 이화여대 출판부, 1996, 166쪽.

6 Charlotte & Peter Fiell 지음, 이경창·조순익 옮김,《디자인의 역사》, 시공문화사(spacetime), 2015, 224~225쪽.

영화〈기생충〉에 나타난 감각적 디테일과 한국적 특수성

1 《문화와융합》43권 4호(2021년 4월)에 발표한 논문을 단행본의 성격에 맞춰 부분적으로 새로 쓴 글이다.

2 글로벌 영화 평론 분야에서 봉준호 감독에 대한 관심과 견줄 만한 다른 한국의 영화감독은 이제 임권택 감독 정도일 것이다. 2020년 2월까지〈기생충〉은 "57개 해외 영화제에 초청받아 55개 주요 영화상을 휩쓴 것을 비롯해 전 세계 각종 영화제에서 무려 127개 트로피를 들어 올렸으며, 마침내 오스카상 4관왕으로 화룡점정 했다."〈이병도의 시대가교〉,《시사오늘》, 2020년 2월 15일.

3 류수연,〈소설가 구보 박태원과 영화감독 봉준호, 그들의 평행이론〉,《르몽드 디플로마티크》(한국어판), 2020년 2월 17일.

4 영화의 세부적 측면까지 집요하게 기획하고 제작하는 봉준호 감독 특유의 능력과 작업 특징을 가리키는 말이다.

5 장영엽·김연수 기자의 제72회 칸 국제영화제 중간보고,〈칸에서 만난 봉준호와〈기생충〉〉,《씨네21》1207, 2019.

6 이미 적지 않은 평론이 냄새에 주목하면서 계급론을 이슈로 한 비평을 쏟아내고 있다. 로테르담 국제영화제에서는〈기생충〉의 흑백 편집본이 상영됐는데, 봉 감독 스스로 "냄새가 더는 나는 것 같다"라는 평을 하면서 만족해한 것을 보더라도 영화에서 냄새는 사건 전개의 핵심 장치였다.

7 수석을 랜드스케이프스톤landscape-stone, 짜파구리를 우동과 라면을 합성한 람동Ramdong으로 번역한 것도 유사한 사례다.

8 〈윤형중이 본 〈기생충〉과 사회경제 정책, 반지하 주거 공간을 중심으로〉, 《씨네21》 1210, 2019.

9 〈봉준호 〈기생충〉에 할리우드 열광, 왜? … "미국의 불평등 문제 건드렸다"〉, 《시사오늘》, 2020년 2월 15일.

10 권승태, 〈시각정체성과 서사정체성〉, 《문학과 영상》, 2020.

11 〈봉준호 감독의 〈기생충〉 제작기〉, 《씨네21》 1209, 2019.

12 이런 기택의 신념은 마치 '나는 어떠한 상황에도, 적어도 정신적으로는 패배하지 않는다'는 식으로 자위하는 아큐의 '정신승리법'을 연상시키기도 한다. 루쉰 지음, 홍석표 옮김, 《아큐정전》, 선학사, 2003.

13 이동진, 《이동진이 말하는 봉준호의 세계》, 위즈덤하우스, 2020, 147쪽 참조.

영화 〈기생충〉 속 '상징적인 것'의 의미와 역할

1 〈기생충〉에 대한 다양한 논의에 대해서는 이동진, 《이동진이 말하는 봉준호의 세계》, 위즈덤하우스, 2020, 1~148쪽; 한국미디어문화학회 엮음, 《'천만영화를 해부하다' 평론 시리즈 5 기생충》, 연극과 인간, 2020; 고미숙, 《기생충과 가족, 핵가족의 붕괴에 대한 유쾌한 묵시록》, 북튜브, 2020 참조.

2 봉준호·한진원·김대환·이다혜, 《기생충 각본집》, 플레인아카이브, 2019, 189쪽.

3 중국과 한국의 문인들이 애호했던 기석 또는 괴석에 대한 자세한 사항은 Robert D. Mowry, ed., *Worlds Within Worlds: The Richard Rosenblum Collection of Chinese Scholars' Rocks* (Cambridge, Mass.: Harvard University Art Museums, 1997); John Hay, *Kernels of Energy, Bones of Earth* (New York: China Institute in America, 1985); 이종묵, 〈조선시대 怪石 취향 연구-沈香石과 太湖石을 중심으로-〉, 《韓國漢文學硏究》 70, 2018, 127~158쪽; 고연희, 〈18세기 회화繪畵의 정원 이미지 고찰-'괴석怪石'을 중심으로-〉, 《인문학연구》 23, 2013, 5~35쪽 참조.

4 봉준호·한진원·김대환·이다혜, 《기생충 각본집》, 플레인아카이브, 2019,

44쪽.

5 봉준호·한진원·김대환·이다혜,《기생충 각본집》, 플레인아카이브, 2019,
 183쪽.

6 〈기생충〉을 홍보하기 위한 국내외용 포스터에 대한 사회기호학적 분석에 대
 해서는 김가이,〈국내외 영화 포스터의 시각적 구성 관계에 따른 의미작용 연
 구 – 〈기생충〉 영화 포스터를 중심으로〉,《상품문화디자인학연구》62, 2020,
 323~333쪽 참조.

7 복숭아의 상징성에 대해서는 Wolfram Eberhard, *A Dictionary of Chinese
 Symbols: Hidden Symbols in Chinese Life and Thought*, trans. G. L.
 Campbell (London and New York: Routledge & Kegan Paul, 1986), pp.
 227~229 참조.

영화 〈기생충〉과 혐오 감성: 텍스트는 어떻게 삶으로 쏟아지는가

1 공식 팬클럽 '아미ARMY'의 활동이 압도적이지만, 미디어 알고리즘으로 관
 련 콘텐츠를 접한 개별 수용자의 활동도 유의미하므로, 특정 대상에 한정하
 지 않는다.

2 이에 관한 가장 최근의 분석은 BTS의 각종 콘텐츠 기획의 세계관을 다룬 유
 튜브 '삼프로TV_경제의신과함께–상장을 앞둔 빅히트가 음악으로 창조한 또
 하나의 세상, BTS 유니버스 총정리[신과함께#147]'(https://www.youtube.
 com/watch?v=csFNsQzNa00)를 참조(발표자: 하나금융투자 이기훈). 그러나 최
 근 BTS의 음악적 방향은 이른바 '세계관'과 무관한 팬데믹 시대의 일상생활
 로 전향되었고, 팬덤은 세계관의 독해자로서 소통하는 대신, '정지된 일상'에
 대한 위로와 회복의 코드로 소통하고 있다.

3 대중문화 연구자인 헨리 젠킨스Henry Jenkins는 미디어 기반의 팬덤이 텍스
 트에 대한 특정한 수용 방법을 공유하며, 팬 커뮤니티를 통한 비평적이고 해
 석적인 실천, 제작자의 의도와 무관한 행동주의, 글쓰기와 비디오 제작을 통
 한 텍스트 재생산, 새로운 형태의 커뮤니티 형성 등 문화 생산성을 지닌다

고 분석했다(Henry Jenkins, Textual Poachers: Television Fans & Participatory Culture, New York & London: Routledge, 1992). 그는 대상에 열광하는 광팬을 '패내틱fanatics'으로 명명했다. 이 연구는 1992년까지 유통된 영어권 콘텐츠와 영어권 팬덤을 대상으로 삼고 있다(아시아 콘텐츠로는 세계적인 인기를 얻은 일본 애니메이션을 포함했는데, 심층적으로 분석한 애니메이션은 〈미녀와 야수(Beauty and the Beast)〉 등 영어권 콘텐츠다). 최근 한국 아이돌을 대상으로 한 팬덤 연구에서 매스미디어를 매개로 팬들이 아이돌 생산의 기획 단계에 적극 참여해 팬의 직접 투표나 기획을 통해 아이돌이 형성되는 프로젝트 그룹의 팬덤을 '팬덤 3.0'으로 명명하고, 그 문화적 특성을 분석한 논의가 제기됐다. 이를 위해 표본으로 삼은 것은 엠넷Mnet의 프로그램 〈프로듀스 101〉(2017)을 통해 형성된 아이돌 그룹 '워너원'이다(이들은 2018년 12월 31일 정식으로 활동을 종료함). 논자는 '팬덤 3.0'이 특정한 수용 방식, 비판적 해석, 소비자 행동주의, 문화적 생산의 토대, 대안적 사회공동체적 성격을 지닌다고 보았다(신윤희, 《팬덤 3.0》, 북저널리즘, 2018). BTS의 글로벌 인기와 팬덤 성향은 두 연구자의 논의로 해석되지 않는 지점이 있다. 가장 큰 특징은 이른바 BTS의 '메시지'에 반응하고, 그들의 일상과 소통함으로써 '힐링'과 '치유'를 고백하는 정서적, 심리적, 영적 차원이 글로벌 차원에서 공유된다는 점이다. BTS 팬덤이 반응한 주제는 열등감·자존감, 불안, 사회적 자아(persona)와 내적 자아의 갈등, 공황장애, 우울증 등 현대인의 병리적 징후와 연결된다는 점에서 이전의 팬덤이 보인 문화적 반향과 상이한 지점을 형성한다. 최근의 음악적 행보는 코로나19로 인해 일상성이 정지된 가운데, 삶의 의미와 활력에 대한 아티스트로서의 추구를 담고 있다.

4 영화 〈기생충〉은 영어권과 독일·프랑스 등에서 'PARASITE'로, 러시아에서는 '기생충들'이라는 복수형 표기인 'ПАРАЗИТЫ'로 소개된다. 아시아권 중 일본은 'パラサイト半地下の家族', 대만은 '寄生上流', 홍콩은 '上流寄生族'(포스터에는 'PARASITE'와 '기생충'이 병기됨)으로 소개했다. 중국에서는 상영 금지다.

5 필자는 플랫폼 다음DAUM에서 연재되는 웹툰 〈바리공주〉의 댓글 총 2408개를 표집하고 통계 분석해, 구술 대화를 문자화한 네티즌의 댓글 달기

가 사실상 디지털 시대의 비평 행위를 커버하고 있음을 분석한 바 있다(최기숙, 〈Daum 웹툰 〈바리공주〉를 통해 본 고전 기반 웹툰 콘텐츠의 다층적 대화 양상: 서사 구조와 댓글 분석을 중심으로〉, 《대중서사연구》 25-3, 대중서사학회, 2019, 3~4장 참조).

6 빌보드 차트 1위에 오른 BTS의 노래 〈Dynamite〉의 의미에 대해 BTS 멤버는 "모두가 지쳐 있는 이 시기에 힘이 돼드리고 싶었다"(슈가), "응원과 위로가 됐으면 한다"(진), "힐링이 됐으면 한다"(제이홉)라고 인터뷰했다. 방탄소년단 신곡 온라인 기자간담회, 2020년 8월 21일(https://www.youtube.com/watch?v=YKdh5I4fKIY).

7 2020년 9월 25일 현재 유튜브에 '기생충 혐오' 또는 'Parasite disgust(ing)'로 검색한 결과 생물학적 기생충 혐오에 관한 콘텐츠 이외에 영화 〈기생충〉을 혐오 감성의 차원에서 본격적으로 다룬 콘텐츠는 찾아볼 수 없었다.

8 연기에 대한 스즈키 다다시의 이론은 스즈키 타다시 지음, 김의경 옮김, 《스즈키 연극론》, 현대미학사, 1993 참조. 스즈키 다다시 연기론의 한국적 응용에 대해서는 Choe, Keysook 〈The Meeting of Changgeuk and Greek Tragedy: Transcultural and Transhistorical Practice of Korean *Pansori-Changgeuk* and the Case of *Medea*〉, *Korea Journal* 56-4, Korean National Commission for UNESCO, 2016, p.75 참조.

9 트로니의 용어 정의와 장르에 대한 이해는 김호근, 〈렘브란트 초기 유화 트로니들〉, 《미술이론과현상》 21, 한국미술이론학회, 2016, 136쪽; 전원경, 《페르메이르》, 아르테, 2020, 181쪽 참조.

10 '스투디움'과 '푼크툼'은 모두 사진을 감상하는 방법과 수용자의 정동(affection)을 표현한 것이다. '스투디움'이 사진을 감상하는 일반적이고 문화적인 개념으로 작가가 보여주려 한 것을 보는 행위-시간이라면, '푼크툼'은 감상자에게 상처, 찌름, 상흔을 환기하듯이 특정한 인상과 감정을 환기하는 행위-시간 개념이다. 롤랑 바르트 지음, 조광희·한정식 옮김, 《카메라 루시다》, 열화당, 1998, 34~37쪽, 105~18쪽 참조.

11 고레에다 히로카즈是枝裕和 감독의 〈어느 가족(万引き家族)〉(2018)에도 좀도둑 행위를 하는 비혈연가족의 행위가 정당화된다. 유사가족 사이의 애정은

내부로 제한되지 않고 밖으로 흘러넘친다(애초에 비혈연가족이기에 피의 연대가 아닌 공동체적 연대감이 가족애의 핵심이다). 영화 초반에 학대받는 여자아이를 데려다 키워 가족이 되는 과정이 그려진다. 결국 이들의 행각은 발각돼 법적 처벌을 받는다.

12 "'연교: 이즈 잇 오케이 위즈 유?' 길 가다 침 뱉듯 갑자기 영어를 내뱉는 연교. 발음이 안 좋다." 봉준호·한진원 각본, 김대환 윤색, 《기생충 각본집》, 플레인아카이브, 2019, 28쪽.

13 데즈먼드 모리스 지음, 이한음 옮김, 《포즈의 예술사》, 을유문화사, 2020, 106~143쪽 참조.

14 이동진은 동익에 대해 종종 선 넘는 발언을 하는 기택의 처신을 '가족 침투 계획이 멋지게 성공한 후'의 '상승감'에 들뜬 '낭만적 감각'으로 해석했다. 이동진, 《이동진이 말하는 봉준호의 세계》, 위즈덤하우스, 2020, 67쪽.

15 정신분석학자이자 심리학자인 디디에 앙지외Didier Anzieu가 《피부자아》(권정아·안석 옮김, 인간희극, 2013)에서 제안한 용어를 차용했다.

16 이에 대해서는 영화와 관객의 역할에 대해 사색하며 영화적으로 실천한 러시아의 영화감독 안드레이 타르콥스키의 발언에 주목할 필요가 있다: "사람들은 타인에게 자신을 낮추고 희생하고 사회 건설에 참여하라고 하지만, 정작 자신은 이 과정에 절대 참여하지 않고 세계에서 일어나는 일에 대한 개인적 책임을 거부한다. (…) 자기 자신을 냉철하게 바라보고 자기 자신의 삶과 영혼에 책임을 지겠다는 결심과 의지를 보이는 사람은 아무도 없다"(안드레이 타르콥스키 지음, 라승도 옮김, 《시간의 각인》, 2021, 293~294쪽).

대저택의 하녀들과 기생충 가족

1 https://www.oscars.org/news/awards-rules-and-campaign-regulations-approved-93rd-oscarsr.

2 정지욱, 〈한국영화제작 100년의 훈장을 받은 영화 〈기생충〉〉, 한국미디어문화학회 엮음, 《'천만 영화를 해부하다' 평론 시리즈 5 기생충》, 연극과 인간,

2020, 14~16쪽.

3 https://www.chosun.com/site/data/html_dir/2020/03/28/2020032
 800509.html.

영화 〈기생충〉의 여성은 어떻게 '선'을 넘는가: 계급주의의 불안과 젠더

1 이동진, 《이동진이 말하는 봉준호의 세계》, 위즈덤하우스, 2020, 147쪽.

2 한송희, 〈가난 재현의 정치학: 영화 〈기생충〉을 중심으로〉, 《언론과 사회》
 28(1), 2020, 7쪽.

3 호모사케르Homo-Sacer란 로마 시대에 등장한 '살해는 가능하되 희생물로 바
 칠 수 없는' 인간을 의미한다. 이탈리아 철학자인 조르조 아감벤은 근대 생명
 정치를 비판하기 위해 호모사케르 개념을 사용한다. 호모사케르는 수용소에
 갇힌 존재처럼 사회에서 배제되어 철저하게 '벌거벗은 생명'으로 전락한 존
 재를 의미한다.

4 Sassen, Saskia, 1998, *Globalization and Its Discontents*. New York: The
 New Press.

5 이동진, 《이동진이 말하는 봉준호의 세계》, 위즈덤하우스, 2020, 15쪽.

6 호미 바바 지음, 나병철 옮김, 《문화의 위치: 탈식민주의 문화이론》, 소명출
 판, 2002, 178~179쪽.

7 호미 바바 지음, 나병철 옮김, 《문화의 위치: 탈식민주의 문화이론》, 소명출
 판, 2002, 181쪽.

8 황진미, 〈봉준호의 '가장 완벽한 계획': '로컬'이라는 미끼로 미국을 낚은 〈기
 생충〉〉, 《한겨레21》 1300호, 2020년 2월 14일.

9 김소영, 《파국의 지도》, 현실문화, 2014.

10 한송희, 〈가난 재현의 정치학: 영화 〈기생충〉을 중심으로〉, 《언론과 사회》
 28(1), 2020, 5~50쪽.

11 육정학, 〈영화 〈기생충〉을 통해 본 가족과 사회〉, 《한국엔터테인먼트산업학회
 논문지》 14(5), 2020, 38쪽.

12 육정학, 〈영화 〈기생충〉을 통해 본 가족과 사회〉,《한국엔터테인먼트산업학회
 논문지》14(5), 2020, 43쪽.

13 손성우, 〈영화 〈기생충〉의 욕망의 자리와 환상의 윤리〉,《영화연구》81,
 2019, 89~122쪽.

14 손희정, 〈봉준호의 영화들에서 보여진 여성 이미지 재현의 문제에 대해: 〈기
 생충〉을 중심으로〉,《씨네21》1210, 2019.

15 이경희, 〈영화 〈기생충〉: 여성 이미지의 재현에 대한 불편함〉, 정지욱 외,《기
 생충》, 연극과 인간, 2020, 74~91쪽.

참고문헌

짜파구리의 영화 미학

마르셀 프루스트 지음, 김희영 옮김, 《잃어버린 시간을 찾아서 1 : 스완네 집 쪽으로 1》, 민음사, 2012.

멜라니 뮐·디아나 폰 코프 지음, 송소민 옮김, 《음식의 심리학》, 반니, 2017.

소래섭, 《백석의 맛: 시에 담긴 음식, 음식에 담긴 마음》, 프로네시스, 2009.

쓰지하라 야스오 지음, 이정환 옮김, 《음식, 그 상식을 뒤엎는 역사》, 창해, 2002.

양세욱, 《짜장면뎐: 시대를 풍미한 검은 중독의 문화사》, 프로네시스, 2011.

이동진, 《이동진이 말하는 봉준호의 세계》, 위즈덤하우스, 2020.

이상용, 《봉준호의 영화 언어》, 난다, 2021.

조너선 갓셜 지음, 노승영 옮김, 《스토리텔링 애니멀: 인간은 왜 그토록 이야기에 빠져드는가》, 민음사, 2014.

주성철, 《영화를 좋아하는 사람이라면 꼭 알아야 할 70가지》, 소울메이트, 2014.

진중권, 《감각의 역사》, 창비, 2019.

김영진, 〈'신 전영객잔' 품었던 생각을 끊어버리다〉, 《씨네21》 920, 2013.

양세욱, 〈라면, 대한민국 식탁 위의 혁명〉, 《라면이 바다를 건넌 날》, 21세기북스, 2015.

양세욱, 〈음식의 플롯, 미각의 미학: 음식과 미각의 시야로 다시 보는 영화 기생충〉, 《영화연구》 86, 한국영화학회, 2020.
윤웅원, 〈윤웅원 건축가의 〈기생충〉 읽기: 공간의 구조와 이야기의 구조〉, 《씨네21》 1210, 2019.

Whitehead, Alfred North, Process and Reality, The Free Press, 1929.
Peterson, Richard A, "Understanding audience segmentation: From elite and mass to omnivore" and univore", Poetics 21(4): 243 - 258, 1992.
Peterson, Richard A, & Kern, M. Roger, "Changing highbrow taste: From snob to omnivore", American Sociological Review 61(5), 1996.

영화 〈기생충〉에 나타난 감각적 디테일과 한국적 특수성

루쉰 지음, 홍석표 옮김, 《아큐정전》, 선학사, 2003..
봉준호·한진원 각본, 김대환 윤색, 이다혜 인터뷰, 《기생충 각본집》, 플레인아카이브, 2019.
이동진, 《이동진이 말하는 봉준호의 세계》, 위즈덤하우스, 2020.
한국미디어문화학회, 《'천만 영화를 해부하다' 평론 시리즈 5 기생충》, 연극과 인간, 2020.

〈(스페셜) 봉준호 감독의 〈기생충〉 제작기〉, 《씨네21》 1209, 2019.
〈봉준호 〈기생충〉에 할리우드 열광, 왜?⋯〉, 《시사오늘》, 2020년 2월 15일.
〈윤형중이 본 〈기생충〉과 사회경제 정책, 반지하 주거공간을 중심으로〉, 《씨네21》 1210, 2019.
권승태, 〈영화 〈기생충〉의 시각 정체성과 서사 정체성〉, 《문학과영상》 21(1), 2020.
류수연, 〈소설가 구보 박태원과 영화감독 봉준호, 그들의 평행이론〉, 《르몽드 디플로마티크》(한국어판), 2020년 2월 17일.
이병도의 시대가교, 〈봉준호 영화사 신기원, 문화강국의 도약대로〉, 《시사오늘》,

2020년 2월 15일.

장영엽·김연수 기자의 제72회 칸 국제영화제 중간보고, 〈칸에서 만난 봉준호와 〈기생충〉〉, 《씨네21》 1207, 2019.

정승훈, 〈〈기생충〉의 윤리적 난국과 봉준호의 글로벌 (코리안) 시네마〉, 《문화과학》 102, 2020.

Bauman, Zygmunt, Liquid Modernity, England: Polity Press, 2000.

Bazin, Andre, *What is Cinema?*, California: University of California Press, 1967.

Barber, Laurence(2019). Killing the Host: Class and Complacency in Bong Joon-ho's 'Parasite' [online]. *Metro Magazine*: Media & Education Magazine 202, 48-53.

영화 〈기생충〉 속 '상징적인 것'의 의미와 역할

고미숙, 《기생충과 가족, 핵가족의 붕괴에 대한 유쾌한 묵시록》, 북튜브, 2020.

이동진, 《이동진이 말하는 봉준호의 세계》, 위즈덤하우스, 2020.

봉준호·한진원 각본, 김대환 윤색, 이다혜 인터뷰, 《기생충 각본집》, 플레인아카이브, 2019.

한국미디어문화학회, 《'천만 영화를 해부하다' 평론 시리즈 5 기생충》, 연극과 인간, 2020.

고연희, 〈18세기 회화繪畵의 정원 이미지 고찰-'괴석怪石'을 중심으로-〉, 《인문학연구》 23, 2013, 5~35쪽.

김가이, 〈국내외 영화 포스터의 시각적 구성 관계에 따른 의미작용 연구-〈기생충〉 영화 포스터를 중심으로〉, 《상품문화디자인학연구》 62, 2020, 323~333쪽.

이종묵, 〈조선시대 怪石 취향 연구-沈香石과 太湖石을 중심으로-〉, 《한국한문학연구》 70, 2018, 127~158쪽.

Eberhard, Wolfram, *A Dictionary of Chinese Symbols: Hidden Symbols in Chinese Life and Thought*, G.L. Campbell trans., London and New York: Routledge & Kegan Paul, 1986.

Hay, John, *Kernels of Energy, Bones of Earth*, New York: China Institute in America, 1985.

Mowry, Robert D., ed., *Worlds Within Worlds: The Richard Rosenblum Collection of Chinese Scholars' Rocks*, Cambridge, Mass.: Harvard University Art Museums, 1997.

영화 〈기생충〉과 혐오 감성: 텍스트는 어떻게 삶으로 쏟아지는가

데즈먼드 모리스 지음, 이한음 옮김, 《포즈의 예술사》, 을유문화사, 2020.

디디에 앙지외 지음, 권정아·안석 옮김, 《피부자아》, 인간희극, 2013.

롤랑 바르트 지음, 조광희·한정식 옮김, 《카메라 루시다》, 열화당, 1998

봉준호·한진원 각본, 김대환 윤색, 이다혜 인터뷰, 《기생충 각본집》, 플레인아카이브, 2019.

스즈키 타다시 지음, 김의경 옮김, 《스즈키 연극론》, 현대미학사, 1993.

신윤희, 《팬덤 3.0》, 북저널리즘, 2018.

안드레이 타르콥스키 지음, 라승도 옮김, 《시간의 각인》, 2021.

이동진, 《이동진이 말하는 봉준호의 세계》, 위즈덤하우스, 2020.

전원경, 《페르메이르》, 아르테, 2020.

김호근, 〈렘브란트 초기 유화 트로니들〉, 《미술이론과현상》 21, 한국미술이론학회, 2016.

최기숙, 〈Daum 웹툰 〈바리공주〉를 통해 본 고전 기반 웹툰 콘텐츠의 다층적 대화 양상: 서사 구조와 댓글 분석을 중심으로〉, 《대중서사연구》 25-3, 대중서사학회, 2019.

Choe, Keysook 〈The Meeting of Changgeuk and GreekTragedy: Transcultural and Transhistorical Practice of Korean Pansori-Changgeuk and the Case of *Medea*〉, *Korea Journal* 56-4, Korean National Commission for UNESCO, 2016.

Henry Jenkins, *Textual Poachers: Television Fans & Participatory Culture*, New York & London: Routledge, 1999.

"삼프로TV_경제의신과함께-상장을 앞둔 빅히트가 음악으로 창조한 또 하나의 세상, BTS 유니버스 총정리"(신과함께#147]'(https://www.youtube.com/watch?v = csFNsQzNa00)(발표자: 하나금융투자 이기훈)

방탄소년단 신곡 온라인 기자간담회, 2020년 8월 21일(https://www.youtube.com/ watch?v=YKdh5I4fKlY).

〈PARASITE〉 DVD(감독: 봉준호), Universal Studios, 2020.

강태웅

광운대학교 동북아문화산업학부 교수. 일본 영상문화론, 표상문화론 전공. 주요 저서로 《전후 일본의 보수와 표상》(2010 공저), 《키워드로 읽는 동아시아》(2011 공저), 《일본 영화의 래디컬한 의지》(2011 역서), 《일본과 동아시아》(2011 공저), 《가미카제 특공대에서 우주전함 야마토까지》(2012 공저), 《복안의 영상: 나와 구로사와 아키라》(2012 역서), 《3.11 동일본대지진과 일본》(2012 공저), 《일본대중문화론》(2014 공저), 《싸우는 미술: 아시아 태평양전쟁과 일본미술》(2015 공저), 《이만큼 가까운 일본》(2016), 《아름다운 사람》(2018 공저), 《화장의 일본사》(2019 역서), 《흔들리는 공동체, 다시 찾는 일본》(2019 공저), 《밖에서 본 아시아, 美》(2020 공저)가 있다.

양세욱

인제대학교 국제어문학부, 융합문화예술학협동과정 교수. 언어학, 중국학, 문화예술학 전공. 주요 저서로 《짜장면뎐: 시대를 풍미한 검은 중독의 문화사》(2009), 《한국문화는 중국문화의 아류인가》(2010 공저), 《文化面面觀》(2011 공저), 《중국어의 비밀》(2012 공저), 《라면이 없었더라면》(2013 공저), 《근대 번역과 동아시아》(2015 공저), 《근대이행기 동아시아의 자국어인식과

자국어학의 성립》(2015 공저), 《21세기 청소년 인문학: 청소년이 좀 더 알아야 할 교양 이야기》(2017 공저), 《韓国・朝鮮の美を読む》(2021 공저)가 있다.

최경원

성균관대학교 디자인학부 겸임교수. 산업디자인 전공. 주요 저서로 《GOOD DESIGN》(2004), 《붉은색의 베르사체 회색의 아르마니》(2007), 《르 코르뷔지에 VS 안도 타다오》(2007), 《OH MY STYLE》(2010), 《디자인 읽는 CEO》(2011), 《Great Designer 10》(2013), 《알렉산드로 멘디니》(2013), 《(우리가 알고 있는) 한국 문화 버리기》(2013), 《아름다운 사람》(2018 공저), 《밖에서 본 아시아, 美》(2020 공저)이 있다.

김영훈

이화여자대학교 한국학과 교수. 사회인류학 전공. 주요 저서와 논문으로 《문화와 영상》(2002), 《처음 만나는 문화인류학》(2002 공저), 〈National Geographic이 본 코리아: 1890년 이후 시선의 변화와 의미〉(《한국문화연구》 2006), 〈한국의 미를 둘러싼 담론의 특성과 의미〉(《한국문화인류학》 2007), 〈2000년 이후 관광 홍보 동영상 속에 나타난 한국의 이미지 연구〉(《한국문화인류학》 2011), 《韓國人の作法》(2011), 《Understanding Contemporary Korean Culture》(2011), 《From Dolmen Tombs to Heavenly Gate》(2013), 《아름다운 사람》(2018 공저), 《밖에서 본 아시아, 美》(2020 공저), 《아름다움을 감각하다》(2020) 등이 있다.

장진성

서울대학교 고고미술사학과 교수. 한국 및 중국회화사 전공. 주요 저서와 논문으로 《단원 김홍도: 대중적 오해와 역사적 진실》(2020), 《Landscapes Clear

and Radiant: The Art of Wang Hui, 1632-1717》(2008 공저), 《Art of the Korean Renaissance, 1400-1600》(2009 공저), 《Diamond Mountains: Travel and Nostalgia in Korean Art》(2018 공저), 《밖에서 본 아시아, 美》(2020 공저), 《화가의 일상: 전통시대 중국의 예술가들은 어떻게 생활하고 작업했는가》(2019 역서), 〈상회(傷懷)의 풍경: 항성모(項聖謨, 1597-1658)와 명청(明淸) 전환기〉(《미술사와 시각문화》27, 2021), 〈전 안견 필 〈설천도〉와 조선 초기 절파 화풍의 수용 양상〉(《미술사와 시각문화》24, 2019)이 있다.

최기숙

연세대학교 국학연구원 교수. 한국고전문학·한국학 전공. 주요 논문과 저서로 〈말한다는 것, 이른바 '왈ㅂ'을 둘러싼 한글 소설 향유층의 의사소통 이해〉(《동방학지》, 2021), 〈《묵재일기》, 17세기 양반의 감정 기록에 대한 문학/문화적 성찰〉(《국어국문학》, 2020), 〈여종과 유모: 17~19세기 시대부의 기록으로부터〉(《국어국문학》, 2017), 《Impagination》(2021 공저), 《Classic Korean Tales with Copmmentaries》(2018), 《集體情感的譜系: 東亞的集體情感和文化政治》(2018 공저), 《아름다운 사람》(2018 공저), 《Bonjour Pansori!》(2017 공저), 《처녀귀신》(2011) 등이 있다.

김현미

연세대학교 문화인류학과 교수. 주요 연구 분야는 젠더의 정치경제학, 노동, 이주자와 난민, 생태 문제다. 주요 저서로 《글로벌 시대의 문화번역》(2005), 《우리는 모두 집을 떠난다: 한국에서 이주자로 살아가기》(2014), 《페미니스트 라이프스타일》(2021), 《우리 모두 조금 낯선 사람들》(2013 공저), 《젠더와 사회》(2014 공저), 《코로나 시대의 페미니즘》(2020 공저), 《난민, 난민화되는 삶》(2020 공저) 등이 있다.